U0011899

時尚家居配色大全

專業設計師必備色彩全書，
掌握流行色形成原理，實務設計應用提案寶典

張昕婕・PROCO 普洛可時尚　編著

前言

　　過去提及流行色時，人們的第一個反應往往僅限於時裝領域，這是由於其他設計領域如建築、室內設計、3C 家電、傢具甚至紡織品設計，普遍對流行色的運用不夠重視。人們對於流行色的態度要麼僅出於好奇，要麼不置可否，甚至還有些抗拒，總認為流行是容易過時、不能持久的。

　　至 2015 年前後，這種固有的認知開始產生變化。2015 年 12 月潘通（Pantone）公司發布了 2016 年的年度流行色「玫瑰石英」（Rose Quartz）和「寧靜色」（Serenity），在社群平台上掀起一股流行色風潮，一時之間似乎人人都開始關注起流行色，並逐漸開始嘗試使用流行色策劃產品主題，用流行色說產品故事。顯然，人們發現流行色概念似乎是一個很好的吸金手段，在生產成品日益增高，同質化產品愈來愈難賣出高價的今天，它讓人們看到一絲曙光。

　　但人們對流行色的認知往往比較粗淺，在實際要實踐的時候，往往對流行色的應用產生諸多困惑，例如：

　　　　假設年度流行色是『草木綠』，我們做設計就必須用『草木綠』做為主色調嗎？
　　　　那個『紫外線色』我一點也不喜歡，而且好難用啊！
　　　　流行色時效性太強了，會不會今年流行，明年就落伍了？
　　　　我的產品畢竟不是服裝，總不能讓客戶每年都換新顏色的沙發吧？

　　產生這樣的困惑並不奇怪，流行色存在的一個必要條件是消費品市場的蓬勃與成熟。從改革開放至今，人們從普遍溫飽到部分地區生活方式堪比發達國家水準，只經歷了 40 年的時間，物質的豐富必然帶來更高的精神追求，反映在消費行為上，人們從單純地追求產品功能和價格，慢

慢轉變爲追求更符合自身品味、階層等更高層次的精神需求，而產品生產者和銷售者卻往往未能及時抓住消費者的這一需求，消費品市場至今仍在走向成熟的過程中，因此對流行色機制的不甚理解也在情理之中。

事實上，流行色從來都不是無緣無故產生的，背後總有著起源的理由，總有有形或無形的手在推動。

無形的手可能是當下社會的政治、科學、體育、娛樂等方面帶來的觀念、生活形態的改變。例如美國總統甘迺迪的夫人賈桂琳女士總是穿著粉嫩、亮麗、單色的裙裝出現在公衆場合，是因爲當時的電視是黑白的，這樣的裙裝在黑白的情況下顯示爲淺色，在一衆深色西服中，顯得十分醒目。而這種歡快的顏色，又與 1960 年代美國社會欣欣向榮、充滿活力的社會氛圍相契合，另外賈桂琳本身的優雅氣質，更是爲這種風格的著裝加分不少，因此她成爲流行的發起者與被追隨者也就順理成章了。近年來所謂的「IG 風」、「ins 風」大行其道，這種由圖片社群平台傳播的視覺空間效果，是透過螢幕顯示的。在手機、平板和電腦螢幕這樣的二維平面上，這些圖片看起來美麗可愛且很容易實現的樣子，而人們競相在這樣的空間打卡，也是爲了能在社群平台上發布一張好看的照片。但是，當你實際置身於所謂的「IG 風」空間時，你會看到各種粗劣的紅鶴、龜背芋等圖案元素，假花、假羽毛，突兀又不合時宜的「千禧粉」，粗糙的施工水準和經不起細看的傢具……這樣的流行，背後是認知媒介與精神需求的變化——人們生活在社交網路平台、生活在螢幕裡，因此實際的空間體驗也就不那麼重要了，重要的是拍照效果。

流行可以推動某種產品甚至是某個產業的發展，在巨大的經濟利益面前，人們很難不主動利

用流行，甚至製造流行。於是，推動流行色的另一隻有形的手便應運而生。不僅產業本身會預測流行色趨勢，更有專門的機構提前發布流行色趨勢手冊，透過分析人們的生活型態，將生活方式實際落實到產品中。流行色趨勢向來與巨大的經濟利益密不可分，甚至可以將它看作一種市場推廣行為。

可以說，流行色是市場經濟下產品研發和創新過程中離不開的話題，也是永恆的存在。正因為如此，筆者並不想寫一本時效極強，可用周期極短的流行色配色手冊，而是一本分析流行色形成的原理，引導讀者正確認識流行色、分析流行色、使用流行色，讓流行色成為設計服務的指導原則之一，希望向大家展現流行與經典的關係，梳理從流行到風格固化的過程，並嘗試透過解釋色彩的基本原理，指導讀者將流行色應用到實際的設計中。

室內空間設計，尤其是室內軟裝設計，與服裝、產品、平面設計的不同之處在於，室內空間設計是將現有產品（傢具、窗簾、壁紙、塗料、燈具等）組合，任何室內設計都是由這些單獨的、具體的產品所組成。如果說產品的流行色趨勢是人們當下生活方式的表達，那麼「家」更是生活方式的集中演示場所，設計師與產品生產者又怎麼能忽略流行色呢？而在做室內設計整體規劃時，尤其需要了解空間中每一件產品的格調與流行性，由此準確地表現空間的整體氛圍。

世間唯一不變的，就是變化本身。我們希望為本書的讀者提供更多的視角，幫助讀者看見色彩在室內設計中更多的功能與更多的可能性。

關於色差問題，筆者在此多做說明。人之所以能看見萬千顏色，是因爲人類色彩視覺的呈現機制，只要沒有色盲、色弱，每個人看顏色的機制都是相同的，看到的顏色也都是相同的。但人們生產和再現顏色的介面及工具卻遠不及人的色彩感知精確，每一個螢幕的顯色都不同，不同的軟體也有著不同色彩管理系統，而列印出來的顏色與顯色又是完全不同成色原理（螢幕顯色爲光色混合原理，也就是加色混合，而列印顯色爲物料混合，也就是減色混合），再加上每一台列印設備輸出的顏色一定會產生色彩偏差，因此本書中涉及的色彩編碼，雖然有 RGB 色號，但讀者必須理解，若按照書中的 RGB 數值輸入，在繪圖軟體裡呈現的顏色與書本上的會有所不同，是十分正常的。也正因爲這種誤差的必然性，讀者若希望找到確切的一些顏色參考，請根據書中在顏色旁標註的 Pantone 色號比對。本書使用的 Pantone 色卡爲「PANTONE Fashion Home + Interiors」。

最後，色彩在室內空間的應用，尤其是應用在牆面上時，實際的色彩效果受光線、朝向、面積等諸多因素影響，並不必然呈現書中印刷出來的樣子，若讀者想要嘗試使用書中的顏色，請務必根據實際打樣效果做適當調整。

張昕婕

法國史特拉斯堡大學建築、空間色彩學碩士
瑞典 NCS 色彩學院認證學員
《瑞麗家居》瑞麗色欄目色彩專家、特約撰稿人
普洛可色彩教育體系主要研發者

多年國內外建築及室內空間色彩專業工作經驗，參與和負責國內大中型地產建築外立面、區域規劃、室內色彩標準化、家居流行趨勢研究和發布項目。

目錄

流行與經典的對弈

流行色在居家的運用

百年時尚──20 世紀流行色演變

家居軟裝流行色趨勢獲取管道

1

流行與經典的對弈

什麼是流行色？

流行色趨勢是如何預測出來的？

風格即流行的固化，

藉趨勢故事打動客戶，啟發靈感。

齊桓公好服紫，一國盡服紫。

——《韓非子》

在家居設計中到底需不需要採用流行色？到底應該給客戶推薦保險的經典配色，還是給他們推薦緊跟潮流的流行色？業主在看到全新的色彩單品時，到底要不要將它帶回家呢？在筆者看來，這些問題的關鍵並非單純的「是或否」，而是「怎樣做」。也就是說，流行色在家居色彩中的應用是必然的，而如何應用才是設計師們需要關注的，因爲這也是業主最關心的問題。

圖 1-1 ／選自《普洛可 2018 家居流行色趨勢手冊》中的「應許之地」主題。製作單位：PROCO 普洛可色彩美學社

天然棉麻 cotton and linen

GY-12

RB-32

YR-68

YR-02

YR-15

圖 1-2

圖 1-3

圖 1-2／選自《普洛可 2018 家居流行色趨勢手冊》中的「應許之地」主題，材質與色彩解析。製作單位：PROCO 普洛可色彩

圖 1-3／選自《普洛可 2018 家居流行色趨勢手冊》中的「應許之地」主題，搭配建議。製作單位：PROCO 普洛可色彩美學社

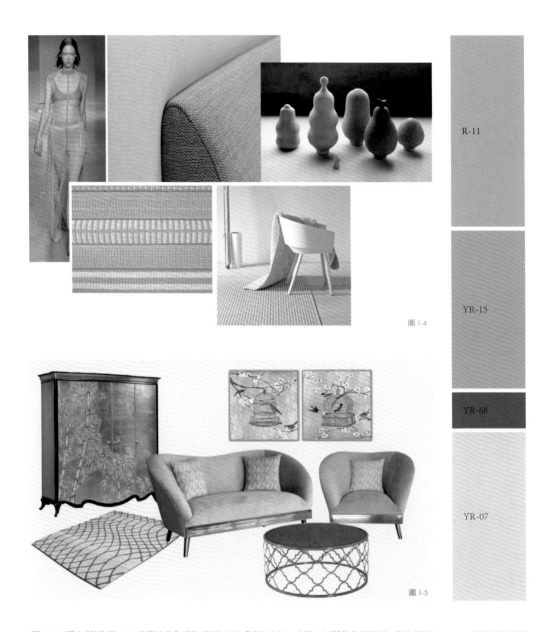

R-11

YR-15

YR-68

YR-07

圖 1-4

圖 1-5

圖 1-4 ／選自《普洛可 2018 家居流行色趨勢手冊》中的「應許之地」主題，材質與色彩解析。製作單位：PROCO 普洛可色彩美學社

圖 1-5 ／選自《普洛可 2018 家居流行色趨勢手冊》中的「應許之地」主題，搭配建議。製作單位：PROCO 普洛可色彩美學社

什麼是流行色？

　　什麼是流行色？網路上給出的釋義是：「流行色是一種社會心理產物，它是某個時期人們對某幾種色彩產生共同美感的心理反應。所謂流行色，就是指某個時期內人們的共同愛好，帶有傾向性的色彩。」

　　我們從中可以看到兩個關鍵字「共同愛好」和「同一時期」，概括起來就是「人們在同一時期，不約而同地喜愛和追捧某種色彩」。然而，每個人的個性不同，經歷相異，審美更是千差萬別，又怎麼會在同一時期，不約而同地喜愛同一種色彩呢？

　　《韓非子》中記載了這樣一個寓言故事：齊桓公喜歡穿紫色的衣服，於是整個都城的人都穿紫色的衣服。齊桓公因為身居高位，竟然在無意間引領了一場紫色的時尚之風。但這場由他引發的潮流卻給他帶來了煩惱，因為「國人盡服紫」導致紫色布料價格飆升，為了平穩物價，齊桓公不得不聽從管仲的建議，故意在人前表現出自己厭惡紫色。於是，人們竟真的不再追捧紫色了。這就是流行最原始的成因之一──對上層階級、名人、領袖生活方式的模仿。追捧者背後的心理也不難理解，人人都希望自己擺脫平庸，追求卓越，而審美的標準常常是自上而下的，當我們在談論各個時期的室內設計風格時，發現無論是巴洛克風格還是洛可可風格，無論是新古典主義風格還是維多利亞風格，無一不發源於宮廷和教會，這種現象直到 20 世紀才隨著貴族的沒落而逐漸終結。

　　但審美的話語權也逐漸從權貴轉移到了知名藝術家、設計名家、業界權威的手中。而即便皇室不再掌握實權，英國戴安娜王妃、凱特王妃的著裝品味，也依舊備受關注。相信直至今天，依然有無數的設計師，將勒‧柯布西耶的現代主義理念奉若神明，而大眾也依然會盯著明星的一舉一動，在網路購物平台上搜索著各種明星同款。

　　既然流行色自古有之，那麼當然會有人想到用它來牟利。齊桓公僅僅因為自己喜歡紫色，就引起了一個不大不小的經濟問題，那如果有意「製造」流行色，豈不是可以獲得更大的商業利益？事實上，在今天這個商業高度發達的社會裡，流行色的產生早已不是自發形成的潮流，而是由專業機構「密謀」的結果。

　　在電影《穿著 Prada 的惡魔》中，女主角初到時尚雜誌社，看到一群人緊張兮兮地在兩個幾乎一模一樣的藍色皮帶間難以抉擇時，忍不住笑出聲，而她的不屑卻招來了主編的一頓嚴厲訓斥，於是有了以下這段經典的臺詞：

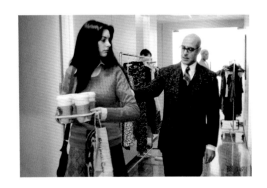

圖 1-6 ／電影《穿著 Prada 的惡魔》海報

圖 1-7 ／電影《穿著 Prada 的惡魔》劇照。女主角身著藍色毛衣，遭到上司的訓斥，並被告知她所購買的藍色毛衣並非是她自己的選擇，她在不知不覺中已經參與了時尚和流行

　　這些『玩意兒』？你覺得和你無關？你去自己的衣櫥，挑出……我不知道，比如你這身鬆垮的藍色羊絨衫，告訴世人你的人生重要到無法關心自己的穿著。但你知道嗎？那衣服甚至都不叫藍色，也不叫藍綠色或者天青藍，而叫天藍色。你還輕率地忽視了很多事情。奧斯卡‧德拉倫塔（Oscar de la Rent）在 2002 年就設計過一系列天藍的晚禮服，然後，我記得伊夫‧聖‧羅蘭（Yves Saint Laurent）推出了天藍色的軍式夾克衫，之後天藍色就成了其他八位不同設計師的最愛，然後放入其名下的商店，接著慢慢滲入平價休閒品牌，才讓你從他們的打折貨裡買到。總之那藍色值幾千萬美元，提供了數不盡的工作機會。滑稽的是，你以為是你選擇了這個顏色，自己與時尚無關，事實卻是這屋子裡的人幫你從這堆『玩意兒』裡選了這件羊絨衫。

──電影《穿著 Prada 的惡魔》

　　這段著名的臺詞，道出了流行色最大的意義——在一個急切需要消費來保持經濟活力的社會中，不斷推出的新流行色，就是驅動消費的幕後推手。人們需要源源不斷的新刺激，來激發消費欲望。

　　流行色趨勢研究早已不只是服裝行業的專利，無論是 3C 產品（電腦、通信和消費類電子產品）、汽車、運動產品，還是塗料、傢具、家居面料，甚至糕點、婚禮策劃、UI 設計（介面設計）、UX 設計（用戶體驗設計）……日常消費的各個領域，都有專門的流行色趨勢研究，也會有專門的流行色趨勢報告發佈。流行色趨勢報告用一組組色彩搭配構成的視覺圖像講述了一個個優美的故事，將社會發展、生活方式的變化趨勢等抽象的概念，以一種具體的方式表達出來。

　　室內環境設計，尤其是家居室內環境設計，無論是軟裝還是硬裝，說到底是各種消費產品的組合——將壁紙、塗料、傢具、藝術品、燈具、窗簾、床上用品、靠墊等消費產品自由搭配，構建出一個風格化的家居環境。所以家居流行色趨勢也被越來越多的設計師和消費者重視。無論是產品公司還是設計公司，都開始熱衷於向消費者推銷流行色的概念。人們對流行趨勢趨之若鶩，自然是看到了其背後巨大的經濟利益。流行色成因之一在於人們渴望靠近成功者，擺脫平庸；成因之二在於人類喜新厭舊的天性。只要「條件」允許，人們總是會不遺餘力地追求「新」的東西。這裡的「條件」是指經濟條件和制度條件。流行趨勢研發、發佈、應用、生產的模式，在市場經濟發達的歐美國家已經十分成熟，其基礎正是較為富裕的國民以及自由市場帶來的開放、多元的社會氛圍。手裡有閒錢，才會去購買「我想要」的東西而不僅僅是「我需要」的東西；社會開放、觀念多元，才更容易接納新的事物。

　　隨著社會的進步與市場經濟的不斷發展，人們越來越富裕，思維越來越開闊，這就為流行趨勢的發展做好了準備，而事實也的確如此。無論是塗料還是壁紙，無論是衛浴產品還是傢具、布藝，各領域大小品牌都開始熱衷於製作本行業的流行色趨勢報告，試圖透過色彩趨勢，呈現不同的搭配方式，來引導消費方式和購買行為。

流行色趨勢是如何預測出來的？

　　雖說流行色的確是一小部分專業人士的密謀，但專業的流行色趨勢的預測並非空穴來風，也不是由某個機構或個人隨意指定。對於專業的流行色預測機構來說，每一組色彩、每一個主題背後，都是對社會意識形態、文化、經濟等現狀的敏銳觀察。預測者將這些觀察與當下的生活方式緊密結合，最終把生活方式的變化趨勢透過具象的圖像、色彩組合表達出來，並將這些組合以主題故事的方式講述出來，最終把抽象的概念轉化成一眼便能喚起人們情感聯想的色彩靈感板以及色譜。

圖 1-8

流行色預測機構或成熟的品牌，會邀請各個領域的設計師聚在一起展開腦力激盪，參與者會將自己近一年來感興趣的生活理念和熱點事件與眾人分享，其中包括新銳設計、社會現象、流行文化、技術、藝術、影視作品、音樂等，從這些組成人們生活方式的各個面向中，最終歸納出具共同性的關鍵點、關鍵字以及發展趨向，並透過篩選留下最具代表性的關鍵內容。這些經過篩選的關鍵點，進一步發展成某個主題，然後再根據主題挑選合適的新銳設計產品，總結它們的色彩特徵，提煉流行色主題色譜。最終，這些原本抽象、零散的元素，像馬賽克一樣被拼成新的視覺圖片展現在人們面前。

圖 1-8 ～圖 1-10 ／筆者與團隊在進行流行色的梳理和製作。
攝影：張昕婕

展望未來的前提和基礎是瞭解過去，說到底預測是依據過去經驗的總結，結合當下發生的現狀，對未來的可能性做出合適的判斷。所以在總結和預測流行趨勢時，如果對曾經的流行一無所知，顯然是不行的，有了對過去流行的理解，才能對當下的經典產生更深的理解。

在第三章中，將會介紹 20 世紀前後的100 多年間，流行色在時尚圈和家居生活中的演變。擷取不同年代影響人們生活方式的重大事件，包括藝術流派、科技發明、經濟和政治狀況、娛樂方式等，並選取這些事件的圖像表達，為讀者展示那些經典的流行色，以及家居流行色與整個社會生活的聯繫。

風格卽流行的固化

GY-02

G-16

B-33

B-42

BG-12

B-59

B-51

B-62

提到「流行」，我們總會聯想到「轉瞬卽逝」，與之相對的是「不可磨滅」，卽「經典」。而在室內設計中，說到「經典」又往往離不開「風格」二字。所謂「風格」卽特徵的組合，這些特徵在室內設計中，表現爲某種既定的符號。例如在新古典主義風格的室內設計中一定會有漂亮的石膏線板，古希臘、古羅馬時期的紋樣和圖案，以及具有古希臘或古羅馬樣式特點的傢具；裝飾主義風格（Art Deco）通常會有來自古埃及的扇形圖案和紋理，往往用黑色與金色搭配；普普風格則色彩鮮亮，多曲線造型、圓點圖案和普普藝術繪畫等。

實際上，所有這些既定的符號，都是某個特定時期的時尚流行。這些流行元素的影響力極爲強大，以至於多年以後，當人們說起「那個時期」，就會想到這些元素，而當人們將這些元素再次組合起來的時候，就會立刻回憶起那個年代，這時「風格」就產生了。既定的風格，在時間的推移中，與新的生活方式結合，產生新的流行，新的流行經過時間的考驗，又轉化成新的風格。比如我們常說的「美式風格」，就是美國先民將當時歐洲最流行的新古典主義風格帶到北美新大陸，結合新的生活方式，衍生出的新的風格，所以說風格就是固化了的流行。

形成風格有三個要素：「材質肌理」、「圖案造型」和「色彩」，前兩者皆是色彩的載體，而色彩則是前兩者最直觀的體現。因此，我們在聊風格這種特定時期的流行時，就不得不說一說色彩。

色彩組合，來自潘通公司（Pantone）2017 年發佈的「草木綠」色彩靈感

圖 1-11 ／專案所在地：杭州西城年華。設計工作室：尚舍一屋。風格：美式

新古典主義風潮開始之前，以法國爲代表的歐洲宮廷，流行的是奢靡的洛可可風，在洛可可風潮之前，則是華麗的巴洛克風。新古典主義的形式與兩者完全不同，新古典主義穩重、簡潔，與巴洛克和洛可可相比甚至是樸素的，在繪畫、傢具、室內裝飾、建築立面、服飾上都體現了這一特點。

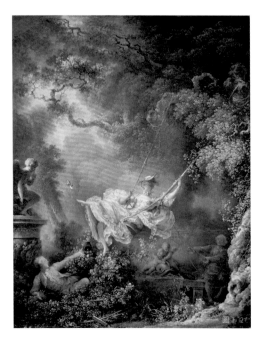

圖 1-12 ／《秋千》，1767 年，布面油畫，洛可可風格，英國倫敦華萊士收藏館藏。讓 - 奧諾雷・弗拉戈納爾（Jean-Honoré Fragonard），1732 ～ 1806 年，法國人

《秋千》是洛可可風格繪畫的典型代表。像許多洛可可風格的繪畫作品一樣，這幅畫表現的是男女在花園中約會嬉鬧的場景，人物神態顯現出一絲輕佻，畫面色調活潑明快，構圖富有動感。而人物的服飾則是典型的洛可可風，奢靡、華麗。這種享樂主義的風潮，在整個洛可可時期，佔據了包括建築、室內設計、傢具、時尚、音樂、繪畫等視覺、聽覺的所有載體

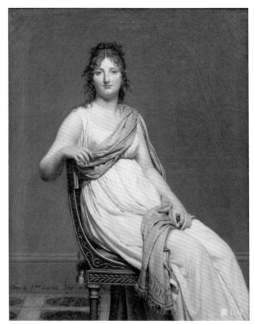

圖 1-13 ／《維爾尼克夫人畫像》，1798—1799 年，布面油畫，新古典主義風格，法國盧浮宮博物館藏。雅克 - 路易・大衛（Jacques-Louis David），1748— 1825 年，法國人

這幅肖像畫構圖穩定，用色簡潔、低調，人物姿態端莊、神態自然。身著服飾類似古希臘人貼身穿的一種被稱爲「Chiton」的寬大長袍，而坐的椅子則可以看到古希臘克里斯莫斯椅（klismos）的元素

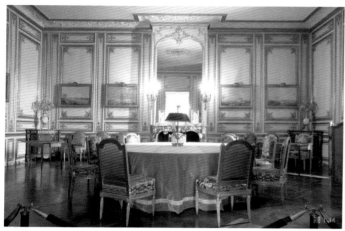

圖 1-14 ／法國巴黎凡爾賽宮內部，路易十六的遊戲室。攝影：Fanny Schertzer
以壁爐為空間的中線，形成左右對稱的空間構成，而所有金色裝飾線與洛可可風格相比都變得簡潔，總體以直線為主，進一步加強空間的穩定性

圖 1-15 ／旅行椅（Chaise voyeuse），1787 年，新古典主義風格，美國波士頓美術館藏。設計者：讓 - 巴提斯特 - 克勞德・塞內（Jean-Baptiste-Claude Sené），1748 ～ 1803 年，法國人。攝影：Sebastien

圖 1-16 ／格魯格格官邸（Gruber Mansion），位於斯洛維尼亞首都盧布亞納，1773 ～ 1777 年，建築採用巴洛克風格和洛可可風格，圖中的樓梯間為典型的洛可可風格。攝影：Petar Milošević

圖 1-17 ／長沙發，洛可可風格，美國大都會藝術博物館藏。設計者：尼古拉 - 基尼拜耳・佛里奧（Nicolas-Quinibert Foliot），1706 ～ 1776 年，法國人

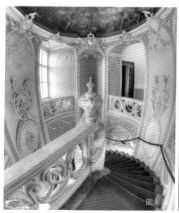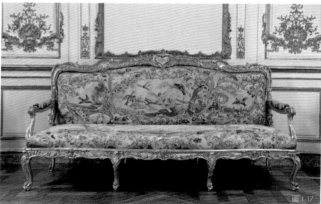

從洛可可風格到新古典主義風格，突如其來的改變來源於一場重大考古發現——義大利南部龐貝古城的發現。這座因火山爆發而毀滅的城市被火山灰掩埋，也因火山灰的保護而逃過時間的腐蝕，讓世人看到一個完整的古羅馬時期生活風貌。在這次考古發掘中，人們發現了大量古羅馬時期的傢具，由此掀起了一場聲勢浩大的效仿古希臘、古羅馬這一古典時期審美的浪潮。原本華麗繁複的裙裝，成了希臘式的寬鬆樣式，而原本在建築和室內設計中對曲線的執著、對雄偉華麗的無上推崇，都變成了對古希臘和古羅馬時期對稱的構圖、簡潔的直線、優雅的柱式的完全複刻。在室內，你會看到與古希臘陶罐上一樣的裝飾花紋，與古希臘建築立面相似的石膏線，簡潔、對稱、穩定的空間構成，以及古希臘和古羅馬時期傢具的再現。

圖 1-18

圖 1-19

圖 1-20

圖 1-21

圖 1-22

圖 1-23

圖 1-24

圖 1-25

圖 1-26

圖 1-27

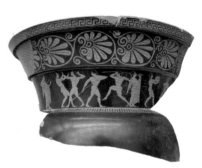

圖 1-28

圖 1-18 ～圖 1-27 ／在古希臘陶罐上常見的紋樣

圖 1-28 ／裝飾有運動的男性的古希臘陶罐。
攝影：Matthias Kabe
在古希臘陶罐上，可以看到豐富的裝飾圖案，這些裝飾圖案的內容往往由二方連續（帶狀的紋樣）和人物構成，這些紋樣後來成了新古典主義牆面石膏線的最主要裝飾

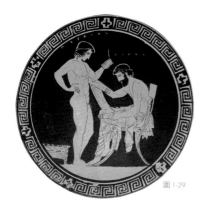

圖 1-29

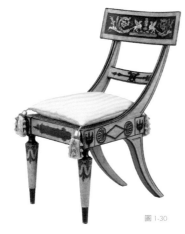

圖 1-30

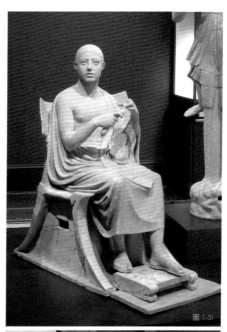

圖 1-31

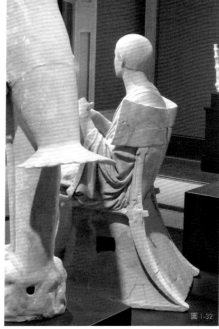

圖 1-32

圖 1-29 ／古希臘藝術品中的教育場景，法國羅浮宮博物館藏。攝
影：Marie-Lan Nguyen
畫面中的椅子就是非常著名的克里斯莫斯椅（Klismos），這種
在古希臘時期被普遍使用的椅子體量輕便、造型優美，在新古
典主義風格中成爲衆多傢具設計的靈感來源。而新古典主義元
素是美式風格的主要構成元素，因此也成爲後來美式風格傢具
的設計源頭

圖 1-30 ／側椅（Side Chair），美國大都會博物館藏。設計工作室：
約翰＆休・芬尼利（John & Hugh Findlay）
這款造型美觀的椅子採用了古希臘克里斯莫斯椅的形式，由適合
人體背部曲線的靠背和向外彎曲的椅腿構成

圖 1-31、圖 1-32 ／《坐於克里斯莫斯椅上的男人》，古希臘雕塑，
美國保羅・蓋蒂博物館藏。攝影：Sailko

25

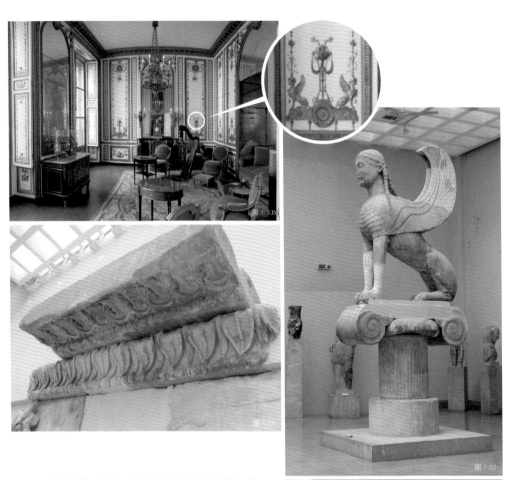

圖 1-33 ／法國巴黎凡爾賽宮，瑪麗‧安東尼（路易十六的皇后）
的套房，新古典主義風格。攝影：Crochet David
牆面的紋樣裝飾由古希臘紋樣構成。圖 1-34 中的古希臘建築紋
樣，圖 1-35 中的納克索斯島的斯芬克斯，圖 1-36 中的陶罐紋樣，
都可以在瑪麗‧安東尼的套房中看到

圖 1-34 ／古希臘建築遺跡，希臘德爾斐考古博物館藏。攝影：
張昕婕

圖 1-35 ／納克索斯島的斯芬克斯（Sphinx of Naxos），希臘德
爾斐考古博物館藏。攝影：張昕婕

圖 1-36 ／古希臘陶罐，希臘德爾斐考古博物館藏。攝影：張
昕婕

歐洲各國的新古典主義風格在細節上有所不同，其中最為著名的是亞當風格（Adam style）。

亞當風格是指 18 世紀在英國地區廣為流行的新古典主義風格，是由蘇格蘭建築設計師、室內設計師、傢具設計師羅伯特・亞當（Robert Adam）和詹姆斯・亞當（James Adam）的一系列作品來定義的。

亞當兄弟宣導將室內裝飾的各個元素（牆面、天花板、壁爐、傢具、固定裝置、配件、地毯等）統一規劃和設計，可以說是軟硬裝整體設計的鼻祖。

亞當兄弟設計的建築空間充滿古希臘、古羅馬的建築符號和裝飾元素。例如古希臘和古羅馬的柱式、雕塑、陶罐、拱門、建築裝飾等。空間色調清雅、空間構成穩定、傢具線條輕快，充滿了古典的莊嚴。亞當風格隨後流傳到俄羅斯和美國，在美國的亞當風格生長出新大陸的其他特徵，成為聯邦風格，也就是現代美式風格的前身。

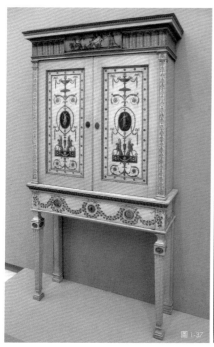

圖 1-37 ／書櫃，1776 年。設計者：羅伯特・亞當（Robert Adam），1728 ～ 1792 年，英國人
在書櫃表面的彩繪中可以看到古希臘陶罐和建築中，以植物為主題的圖案的影子

圖 1-38 ／古希臘彩繪，希臘德爾斐考古博物館藏。攝影：張昕婕

圖 1-39 ／古希臘陶罐，希臘德爾斐考古博物館藏

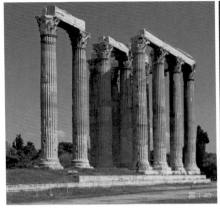

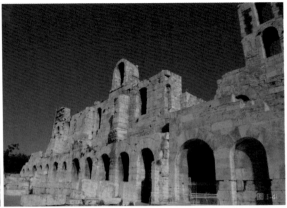

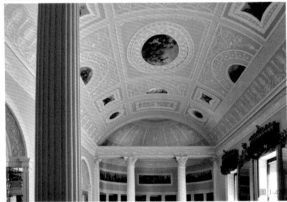

圖 1-40 ／希臘雅典的奧林匹亞宙斯神廟遺跡
（Temple of the Oympian Zeus）。攝影：張昕婕
圖片中的希臘柱式是十分典型的柯林斯柱式，這
種柱式是古希臘晚期出現的建築柱式

圖 1-41 ／雅典衛城中的希羅德‧阿提庫斯劇場
（Odeonof Herodes Atticus）外側立面。攝影：張昕婕
劇場於 161 年由古羅馬人建造，從圖片中可以看到
古羅馬人對世界建築最重要的貢獻——拱券結構

圖 1-42 ／肯伍德府（Kenwood House）圖書館，位
於倫敦漢普斯特得
原始建築的建造可追溯到 1616 年，1764 ～ 1779
年由羅伯特‧亞當對其進行改造。圖書館是亞當
新增的建築部分，也是他最著名的室內設計作品
之一

圖 1-43 ／美國大都會博物館復原的亞當風格客餐
廳。攝影：Sailko
古希臘柱式、古羅馬拱門、古希臘紋樣、未經施
色的古羅馬和古希臘式的人物雕像（現在看到的
古希臘、古羅馬時期的雕像都以無彩色的形式立
於世人面前，但事實上，彼時的雕塑都被上色，
如真人般），成為新古典主義的主要符號，一直
延續至今

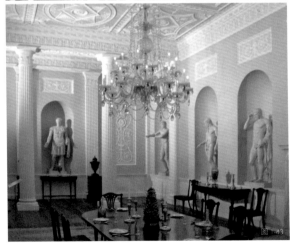

　　亞當兄弟十分善於將古希臘紋樣與優美的石膏線相結合，而在色彩上尤其偏愛淺綠、淺藍色調，與現在大家常見的美式風格非常相似。

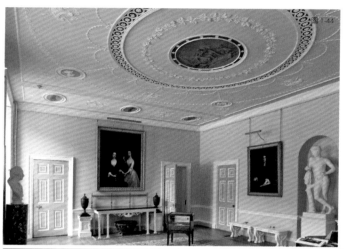

圖 1-44 ／肯伍德府（Kenwood House）室內。設計者：羅伯特・亞當（Robert Adam）。攝影：Jörg Bittner Unna

圖 1-45 ～圖 1-48 ／這些家居色調和風格設計是當下最受美國家庭歡迎的類型，被稱為「傳統風格」。而在我國，這種樣式則被稱為「美式風格」。這種淺藍、淺綠色調與白色石膏線板的搭配組合方式，顯然是亞當風格慣用色彩組合方式的一種延續。圖片來源：Houzz

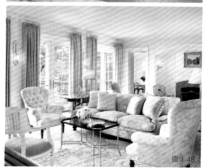

　　現代美式風格保留了亞當風格中的石膏線板，也保留了新古典主義風格的典型傢具，只是將這些典型元素都進行了簡化，而淺藍、淺綠色調與白色石膏線板、護牆板的組合則一直是美式風格中的經典配色。至此，新古典主義終於從一項由考古發現帶來的宮廷流行風尚演變成一種經典的居家裝飾風格。

BG-06

B-25

B-46

Y-59

Y-23

N-25

N-04

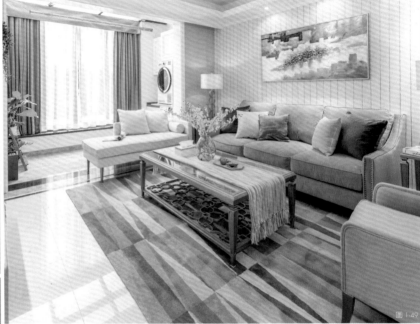

圖 1-49

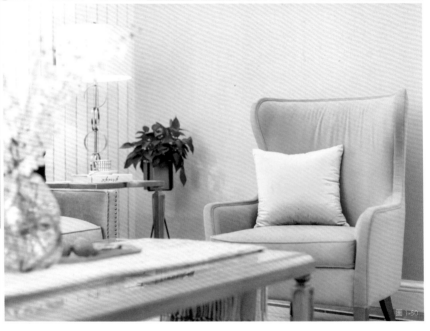

圖 1-50

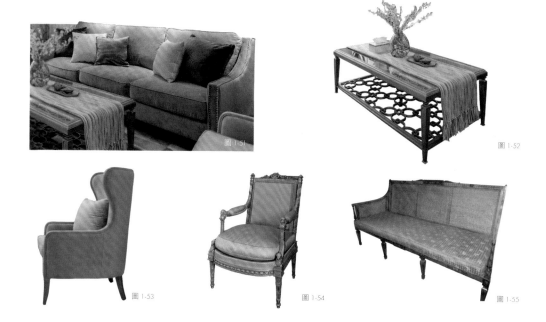

圖 1-51

圖 1-52

圖 1-53

圖 1-54

圖 1-55

圖 1-49 ～圖 1-53 ／專案所在地：杭州西溪悅居。設計工作室：尚舍一屋。風格：美式

圖 1-54 ／扶手椅，1781 年，新古典主義風格。設計者：喬治‧雅各（Georges I Jacob），1739 ～ 1814 年，法國人

圖 1-55 ／長沙發，19 世紀末，根據 18 世紀的設計圖紙複製，亞當風格。設計者：Gillows

圖 1-56 ／軟座圈椅，18 世紀中期，洛可可風格。圖片來源：美國大都會博物館

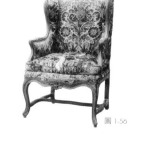

圖 1-56

　　將圖 1-49 中的布藝長沙發單獨聚焦來看（圖 1-51），會發現沙發的扶手弧線，與新古典主義時期法國宮廷中的扶手椅（圖 1-54）十分相似，更與亞當風格的長沙發（圖 1-55）幾乎一模一樣。再單獨觀察圖 1-49 中的茶几（圖 1-52），又會發現茶几桌腳的設計與圖 1-54、圖 1-55 的沙發椅腳為同一種類型的設計。當然，美式風格並不全是新古典主義，作為一種雜糅的風格，我們還可以看到一些洛可可風格的遺存，例如從圖 1-50 中提出的沙發椅（圖 1-53）靠背和扶手部分顯然是洛可可式傢具（圖 1-56）的延伸，而沙發椅腳則做了簡化，顯示出克里莫斯椅的一些線條特點。我們在現代美式風格傢具可以看到非常顯著的新古典主義風格特徵。

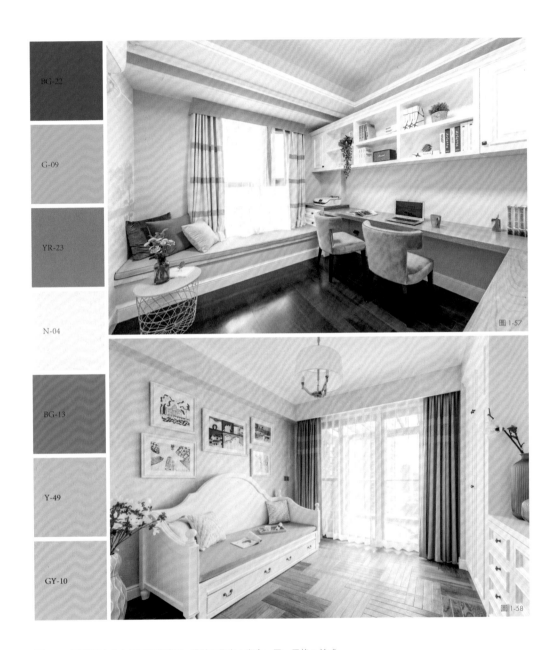

BG-22

G-09

YR-23

N-04

BG-13

Y-49

GY-10

圖1-57

圖1-58

圖1-57／專案所在地：杭州西溪悅居。設計工作室：尚舍一屋。風格：美式

圖1-58／專案所在地：杭州西城年華。設計工作室：尚舍一屋。風格：美式

圖 1-59

圖 1-60

圖 1-61

圖 1-62

　　克里斯莫斯椅有優美的弧線靠背和椅腳，這種向外延展的弧形椅腳，在當代美式傢具中被當作經典元素使用。在現代美式風格室內空間（圖 1-62）中的沙發、茶几、餐椅中，都可以看到克里斯莫斯椅這種向外延展的弧形設計。而圖 1-59 單人靠背椅的靠背部分，簡直就是克里斯莫斯椅的完整再現。圖 1-61 中的拱形床頭樣式也是現代美式風格傢具中常見的樣式，這種樣式可能以複刻的形式出現，也可能如圖 1-60 中的坐臥兩用實木沙發床所示，產生一些延伸和變化。

圖 1-59 ／單人靠背椅

圖 1-60 ／美式風格坐臥兩用實木沙發床

圖 1-61 ／有拱形床頭和華麗裝飾的床，法國巴黎凡爾賽宮，瑪麗・安托瓦內特王后寢殿一樓的浴室，新古典主義風格。攝影：Myrabella

圖 1-62 ／現代美式風格室內空間。設計工作室：Alexander James Interiors

BG-21	B-57	YR-23	N-04	N-29	Y-49	R-55

圖 1-63、圖 1-64 ／專案所在地：杭州西溪悅居。設計工作室：尚舍一屋。風格：美式

圖 1-65、圖 1-66 ／專案所在地：杭州西城年華。設計工作室：尚舍一屋。風格：美式

圖 1-65

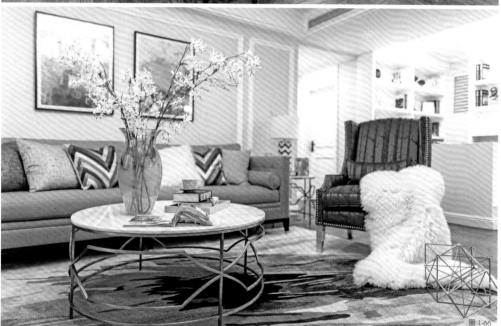

圖 1-66

B-33

B-57

YR-23

N-04

B-21

Y-49

圖 1-67

圖 1-68

圖 1-67 ／專案所在地：杭州西溪悅居。設計工作室：尚舍一屋。風格：美式

圖 1-68 ／專案所在地：杭州西城年華。設計工作室：尚舍一屋。風格：美式

圖 1-69

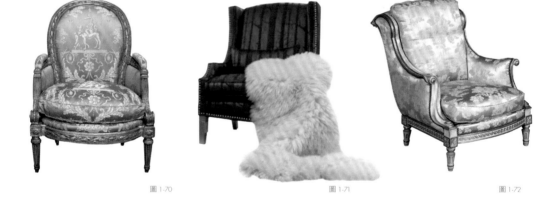

圖 1-70　　　　　　　　　　　　　　　　　　圖 1-71　　　　　　　　　　　　　　　　　　圖 1-72

圖 1-69 ／現代美式餐桌椅。專案所在地：杭州西城年華。設計工作室：尚舍一屋

圖 1-70 ／軟墊圈椅，1770 年，新古典主義風格，美國大都會博物館藏。設計者：路易・德拉諾瓦（Louis Delanois）

圖 1-71 ／現代美式單人沙發。專案所在地：杭州西城年華。設計工作室：尚舍一屋

圖 1-72 ／德拉諾瓦式的扶手椅，19 世紀初期製作

現在十分常見的美式風格餐椅（圖 1-69）幾乎是路易十六時期新古典主義風格椅子的翻版，在當時的知名傢具設計師路易 · 德拉諾瓦的作品（圖 1-70）中，可以看到這種椅子的主要造型特徵。另外一種在當代美式風格家居中比較流行的單人沙發（圖 1-71），也可以在 19 世紀初期製作的德拉諾瓦式的扶手椅（圖 1-72）中看到類似的弧線。圖 1-73 與圖 1-74、圖 1-75 與圖 1-76 的靠背和扶手曲線都存在明顯的承接關係。

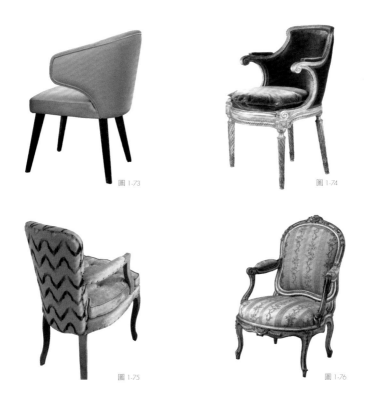

圖 1-73

圖 1-74

圖 1-75

圖 1-76

圖 1-73 ／現代美式單人沙發椅。專案所在地：杭州西溪悅居。設計工作室：尚舍一屋

圖 1-74 ／扶手椅，1785 年，新古典主義風格，美國大都會博物館藏。設計者：喬治 · 雅各（Georges Jacob）

圖 1-75 ／現代美式單人沙發椅。專案所在地：杭州西城年華。設計工作室：尚舍一屋

圖 1-76 ／軟墊圈椅，1765 年，晚期洛可可風格，美國大都會博物館藏。設計者：路易 · 德拉諾瓦（Louis Delanois）

圖 1-78

圖 1-79

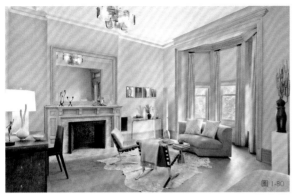

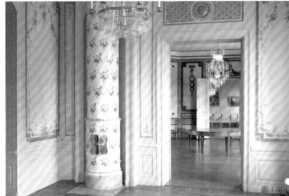

圖 1-77 ～ 圖 1-80 ／當下最受美國家庭歡迎的「傳統風格」，我們稱為美式風格。圖片來源：Houzz

圖 1-81 Sturehov ／莊園內部，1781 年建成。設計者：Carl Fredrik／Adelcrantz。攝影：Holger・Ellgaard
Sturehov 莊園是瑞典斯德哥爾摩郊區的一座莊園，是古斯塔夫三世統治時期最美麗、保存最完好的莊園之一，完美呈現了當時法國新古典主義在瑞典的本土化再現

圖 1-82 ／古斯塔夫三世宮（Gustav III 's Pavilion）餐廳，1787 年
從古斯塔夫三世宮餐廳，可以看出法國宮廷奢華的新古典主義在瑞典化繁為簡，色彩變得淺淡，裝飾更加簡潔，成為後世斯堪地納維亞風格的源頭，也是美式風格的重要組成部分

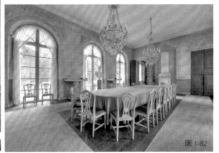

　　新古典主義風格從 18 世紀中晚期開始風靡整個歐洲。其中法國宮廷的新古典主義（路易十六時期），還延續了洛可可風格的纖細輕盈，造型上更為簡潔、優美。1771 年，瑞典國王古斯塔夫三世（Gustav III）出訪巴黎，對凡爾賽宮的新潮樣式甚為著迷，決定創建自己的「北方凡爾賽宮」，於是，當時正在法國宮廷流行的新古典主義進入北歐宮廷，並在隨後的發展中形成了斯堪的納維亞風格（北歐風格）的前身。

　　亞當風格則從 1760 開始流行於當時的英格蘭、蘇格蘭、俄羅斯，以及獨立戰爭後的美國。而它在美國的發展則逐漸演變出自己的特點，成為人們所說的聯邦風格。同時，美國的先民們由多個國家的移民構成，這些來自不同國家的移民，自然會將故鄉流行的室內設計項目代入其中。來自北歐的移民同樣是美國重要的人口組成部分，所以在美國的聯邦風格中，也逐漸可以看到斯堪地納維亞風格的印記，這一切都成為現在我們所看到的美式風格的源頭。

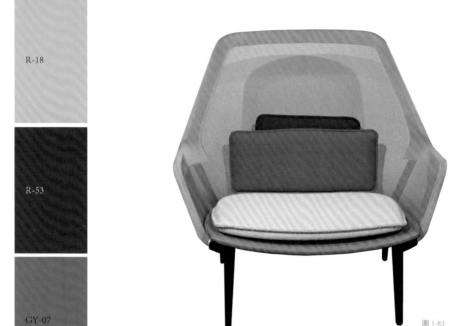

　　室內設計的流行趨勢總是與社會整體的流行風尚保持一致，其背後是整個社會發展階段帶來的集體共識。人們在衆多設計中，選擇了最符合時下意識形態、思潮、生活方式理念的一種。新古典主義風靡表面看來是因爲龐貝古城的發掘使人們突然對古典審美發生了興趣，實際上卻是啟蒙運動之後，中上層階級和知識分子在崇尚理性、反對奢靡的總體思潮下的選擇。

　　這個現象在今天依然存在。自 2010 年起，粉色悄悄地在設計的各個領域崛起，發展到今天幾乎成爲一種與黑、白、灰、米、咖、駝等中性色一樣的經典色。在各個品牌的產品系列中，總是會看到一款或幾款不同材質、不同圖案的粉色產品，粉色已經在不到十年的時間裡演變成一個幾乎沒有性別的中性色了。

YR-36

R-23

R-18

R-53

GY-07

圖 1-83

圖 1-83 ／慢椅（Slow chair），2007 年。品牌：Vitra，法國巴黎裝飾藝術博物館藏。設計者：Ronan & Erwan Bouroullec。攝影：張昕婕

「千禧粉」在全球掀起了一股粉色浪潮，從服裝、食品包裝、文具、化妝品，到各種家居用品，乃至整棟建築的外牆，幾乎都有它的身影。

早在 2007 年，瑞士傢具品牌 Vitra 就推出了一款粉色的「慢椅」（圖 1-83）；2009 年宜家的產品目錄封面，出現了後來風靡全世界的粉黑組合（圖 1-84），2010 ～ 2011 年前後，英國流行色預測機構「MIX」發佈的《2012 ～ 2013 年設計流行色趨勢預測報告》，就出現了若干以粉色爲核心的色彩主題（圖 1-85）；2012 香奈兒秋冬高定，著力推出粉色系列，在這個系列中粉色與黑色、灰色的組合方式，成爲後來「千禧粉」應用時的固定搭配；幾乎在同時，Dior 推出的 2013 年早春系列，也使用了粉色，而在隨後的 2014 年早春系列，也以粉色與黑色的組合爲主打。

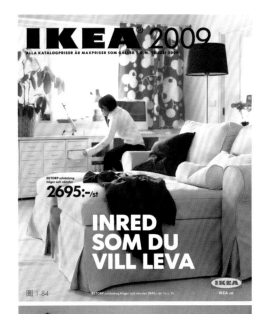

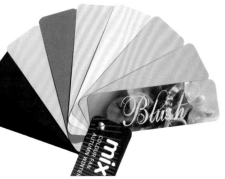

圖 1-84 ／瑞典家居品牌宜家（Ikea）產品目錄封面

圖 1-85 ／英國流行色預測機構「MIX」發佈的《2012 ～ 2013 年設計流行色趨勢預測報告》中，以粉色爲核心的「輕量紅腮（Blush）」主題。在這組顏色中，我們看到了幾乎所有在隨後的幾年中流行於家居行業的顏色組合

圖 1-86

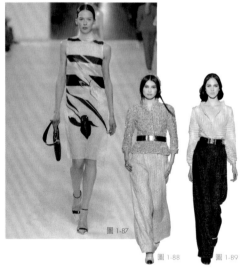

圖 1-87

圖 1-88　　　圖 1-89

隨後，粉色逐漸在塗料、織品布料、產品等各個領域中滲透。2015 年蘋果手機 iPhone 6s 推出玫瑰金色，作為當時蘋果手機最新型號的象徵，消費者開始對玫瑰金趨之若鶩，進而在不知不覺中對粉色投以更多關注。2015 年 12 月，潘通公司在自己的官網發佈了 2016 年的年度色，這一年的年度色有兩個，分別是「玫瑰石英」和「寧靜色」。在成功的推廣和行銷下，粉色成了社交網路的熱門詞，人們開始熱切地談論它，從這時開始，國內的家居產品製造商也將目光投向了粉色，經過 2016 年、2017 年兩年時間，粉色已經完成了從時尚尖端的小眾流行到大眾經典的轉身，成為一個常規經典色。在今天的家居產品系列中，又有誰會忘記加一個粉色呢？

圖 1-90

圖 1-86 ／迪奧（Dior）2013 年早春系列

圖 1-87 ／迪奧（Dior）2014 年早春系列

圖 1-88、圖 1-89 ／香奈兒（Chanel）2012 年秋冬高級訂製服

圖 1-90 ／男裝運動服的粉色潮流。攝影：Hunter Newton

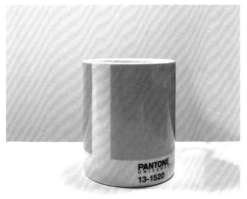

圖 1-91

圖 1-91 ∕潘通馬克杯。攝影：張昕婕

潘通公司在 2015 年 12 月發佈了 2016 年的年度流行色「玫瑰石英（Rose Quartz）」和「寧靜色（Serenity）」的同時，也發佈了與年度色相關的周邊產品，照片中的馬克杯印有「玫瑰石英」和「寧靜色」兩個色塊，並標注了相應的潘通色號

圖 1-92 ∕ 2015 年科隆傢具展的最新傢具產品設計。彼時在歐美的家居設計中，粉色已經相當普遍

圖 1-93 ∕ iPhone 6s

2015 年產的這款蘋果手機的粉色被命名爲「玫瑰金」，成爲國人追捧的對象。在當時所有的蘋果手機產品中只有 iPhone 6s 才有這個顏色，這就意味著當人們把「玫瑰金」色手機拿在手上時，別人一眼便可識別出這是最新款的蘋果手機

| Rose Quartz 13-1520 | Serenity 15-3919 |

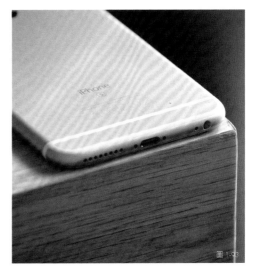

圖 1-93

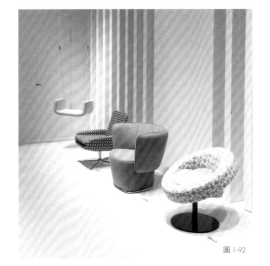

圖 1-92

　　粉色在成爲大眾經典的過程中也不乏一些偶然因素，例如消費者當時對蘋果新款手機的狂熱追求，但歸根結底是當下人們對審美平等的訴求。一種顏色想要成爲經典色，通常來說應該是中性的、人人可用的，同時也是跨越階級、性別、年齡、

45

地域和文化的。而粉色恰恰是一種性別感、年齡感都極強的顏色。說到粉色，人人都會立刻聯想到年輕的女性或可愛的小女孩兒。在流行色趨勢機構預測到「千禧粉」時，看到的恰恰是當下女性力量崛起，男女平權、消除歧視、剝離性別刻板印象的整體趨勢。而在實踐中，消費者的回饋印證了這一構想，於是這種柔和的粉色在設計者的演繹下，與各種中性材質結合，與諸如黑色、灰色、深藍、酒紅等較濃重的顏色組合，讓粉色表現出更強的普適性。當「千禧粉」在人群中逐漸蔓延開來時，因為從眾的天性，即便原本對粉色帶有成見的人，也開始嘗試使用它。如此這般「千禧粉」就像新古典主義一樣，逐漸走向「經典」。

有趣的是，在被溫和、低彩度的「千禧粉」洗禮之後，消費者對類似的低彩度的有彩色似乎越來越喜歡，並逐漸代替了「無印良品」式的「性冷感」，形成了一個新的大眾流行家居色彩術語──「莫蘭迪色」，在網路上，這個詞與「高級灰」、「高尚的生活方式」聯繫在一起，在網路上洗板關鍵字。而電視劇《延禧攻略》播出之後，這部紅極一時的清宮劇，更是因為較低彩度的畫面質感，得到極大的讚揚。而各種自媒體，也因為這部電視劇，將中國傳統色與「莫蘭迪」強加聯繫，以說明中國傳統色的高級，儘管真正的清代宮廷服飾、建築用色與「莫蘭迪色」毫無關係，但媒體的追捧反映了當下流行的對低彩度的審美。

圖 1-94 /《靜物》，1956 年，油畫。喬治‧莫蘭迪（Giorgio Morandi），1890 ～ 1964 年，義大利人

圖 1-95 /《靜物》，1955 年，油畫。喬治‧莫蘭迪（Giorgio Morandi），1890 ～ 1964 年，義大利人
喬治‧莫蘭迪是義大利畫家，擅長畫靜物。在他的靜物畫中可以看到塞尚的畫風，也可以看到立體派的影響。而在色彩上，他的畫總是保持低彩度、粉彩的特徵，因此總是給人以靜謐、克制、寡淡、超脫之感。這種特點在網路上被自媒體大肆宣揚，甚至將莫蘭迪拜為「高級灰」的鼻祖，並出現了「高級灰也被設計藝術圈子稱為莫蘭迪色」的論調，而事實上，「高級灰」只是繪畫中一個十分普通的概念，是指通過多色混合調製出的柔和、和諧的低純度色彩，而非單純的加黑色和白色調製出的灰色

圖 1-94

圖 1-95

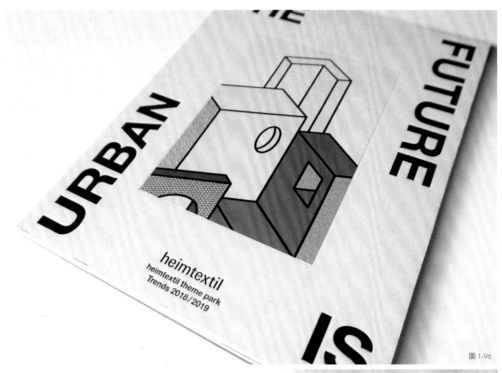

圖 1-96

圖 1-97

圖 1-96 ／ 2018 年法蘭克福家紡展（Heimtextil Frankfurt）發佈的
《2018 ～ 2019 家居紡織品趨勢手冊》
核心主題爲「未來是城市的（The Future is Urban）」。封面爲灰、
粉紅、粉綠等簡潔的顏色，圖案線條簡潔，看起來的確與莫蘭
迪的繪畫存在某些共同的色彩語言

圖 1-97 ／ 2018 年法蘭克福家紡展發佈的《2018 ～ 2019 家居紡
織品趨勢手冊》內頁
灰色的毛氈與膚粉色的組合，依然是當下及未來的主要織品布
料和色彩趨勢。粉色溫柔、無侵略性，與同樣簡潔的造型和親
膚的面料相結合，也是當下生活方式的一種必然選擇——城市
越來越擁擠，單位居住面積越來越小，於是簡潔的設計才會受
歡迎；生活壓力越來越大，於是靜謐的、舒緩的顏色才會流行

N-37

RB-11

RB-02

R-51

YR-20

圖 1-98 ／ 2018 年德國柏林街邊某個時尚選物店中的佈置。攝影：張昕婕

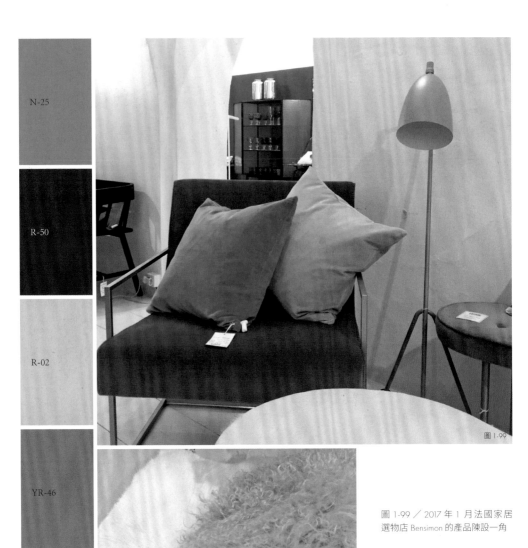

N-25

R-50

R-02

YR-46

N-14

圖 1-99

圖 1-100

圖 1-99 ／ 2017 年 1 月法國家居
選物店 Bensimon 的產品陳設一角

圖 1-100 ／ 2017 巴黎國際傢飾用
品展（Maison & Objet）中的展品
陳列。攝影：張昕婕

圖 1-101 ／ 2017 巴黎國際傢飾用
品 展（2017 Maison&Objet PARIS）
中的展品陳列。攝影：張昕婕

圖 1-102 ／ 2017 年 1 月法國傢具
品牌 Ligne Roset 在巴黎的門市陳列

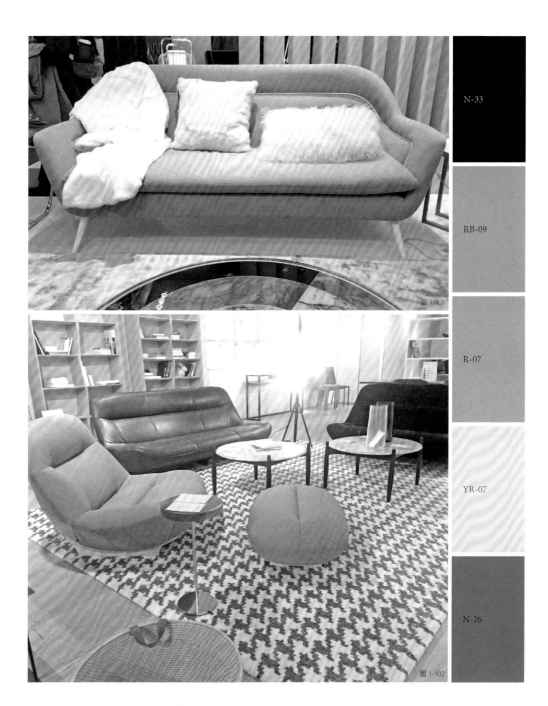

圖 1-101

圖 1-102

N-33

RB-09

R-07

YR-07

N-26

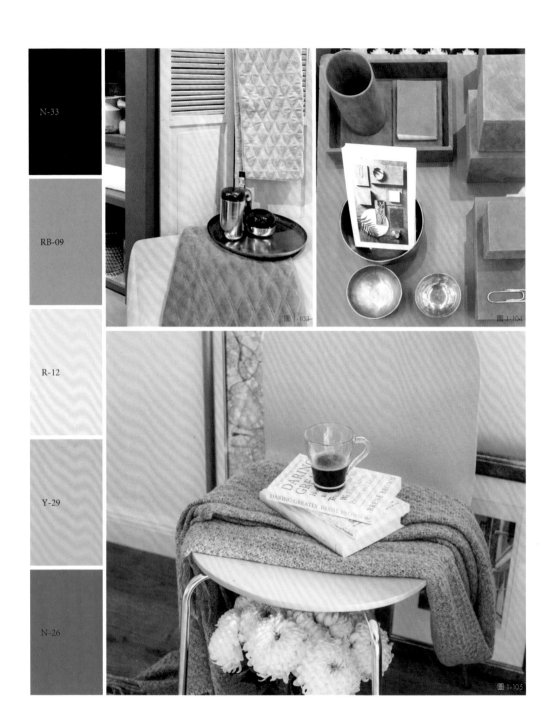

N-33

RB-09

R-12

Y-29

N-26

圖 1-103

圖 1-104

圖 1-105

流行還是經典？絕對不是一個簡單的二元對立問題，也就是說，流行與經典並不是非此即彼、完全對立的關係。流行也許是經典的起點，而經典也在流行的洗禮下不斷進化，延伸出新的流行，然後新的流行可能又會成為新的經典……如此循環往復。古希臘、古羅馬的家居風格隨著歐洲政治、宗教、商業生活的變化而消逝，又因為政治、宗教、商業生活的變化而再次風靡。不管是經典還是流行，「風格」的形成，永遠都與當時人們的生活方式相呼應。

人們可能都聽說過梵谷、達文西、畢卡索，但有幾個人知道莫蘭迪這個畫瓶子的畫家呢？在十年前，又有人多少人會認為這種灰灰的配色、簡單的線條放在家居設計中是「高級」的呢？然而在一個宣導簡潔，以健康環保為時尚的時代裡，「莫蘭迪」被包裝成一種「高級」的代名詞向消費者推廣，並被廣泛地傳播，也就順理成章了。

RB-15

R-13

R-16

N-02

N-12

N-32

圖 1-106

圖 1-103、圖 1-104 ／ 2017 年巴黎國際傢飾用品展（Maison&Objet PARIS）中的展品陳列。攝影：張昕婕

圖 1-105 ～圖 1-107 ／國外社交網路平台上流行的生活感照片。攝影依次為：Alisa Anton/Stil/Plush Design Studio

Y-24

B-27

N-32

YR-39

YR-49

B-38

圖 1-108 ～圖 1-116／Ecully 之家。設計者：克勞德・卡地亞設計工作室
（Claude Cartier Studio）。攝影：Studio Erick Saillet

克勞德・卡地亞是一位活躍於法國里昂地區的建築室內設計師和軟裝設計師，
她的設計以極具個性化的當代審美而聞名。在這個案例中，雖然設計師僅用
簡單的粉、金與黑白灰搭配，卻因爲多變的圖案和富有節奏感的顏色組合，
帶來豐富的視覺效果。設計師在進門玄關處，就直接點明了室內的設計元素
和色彩語言——點狀排布的圖案、黑色與高彩度顏色組合、少量卻是點睛之
筆的金色；進入室內，這些設計元素和色彩語言透過不同紋理、不同形態的
壁紙、座椅、靠墊、牆面塗料得到加強，形成清晰又多樣的視覺環境

B-27

N-32

R-25

YR-49

N-14

圖 1-110

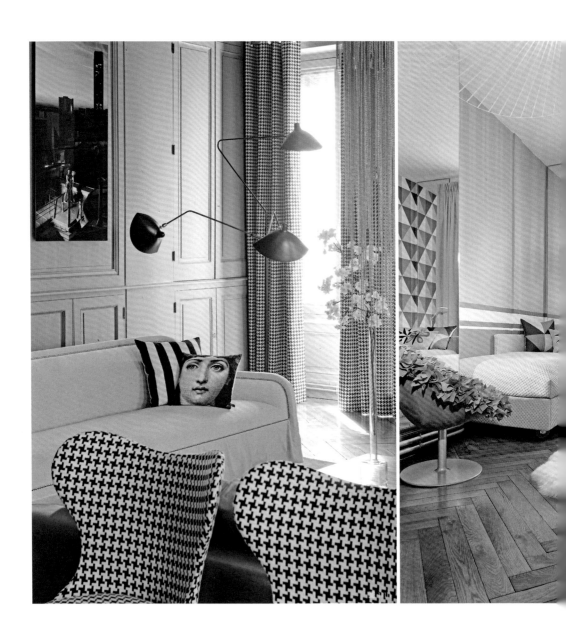

圖 1-112

圖 1-113

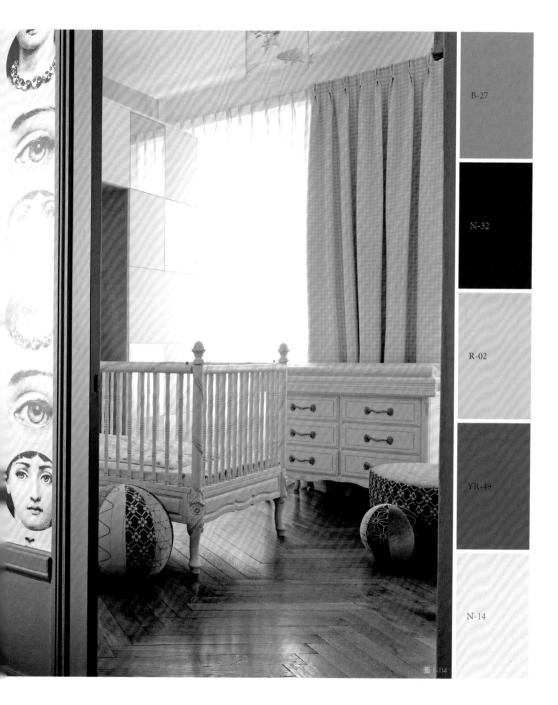

B-27

N-32

R-02

YR-49

N-14

1-114

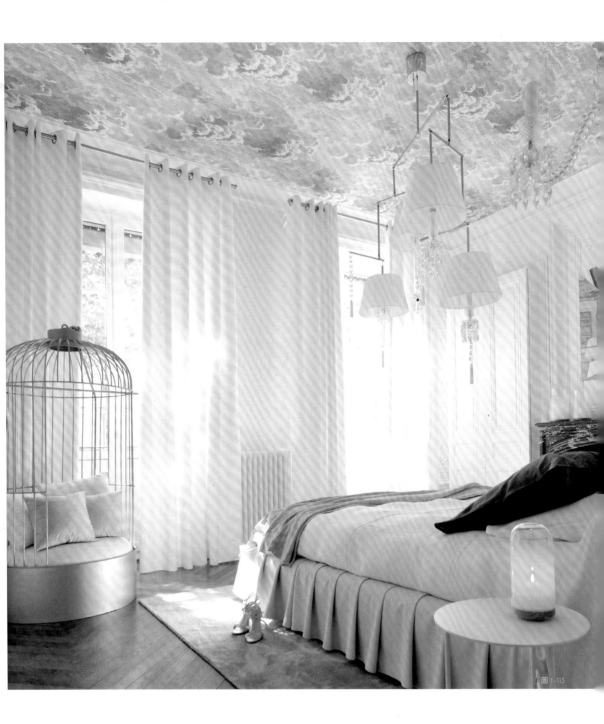

1·115

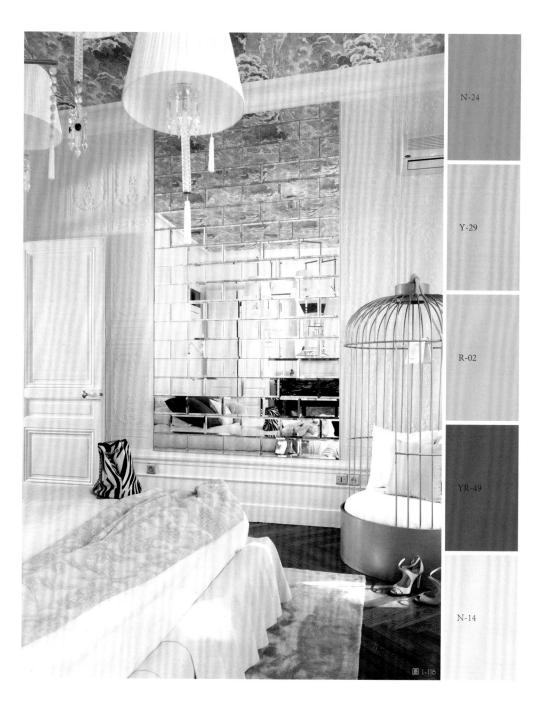

N-24

Y-29

R-02

YR-49

N-14

圖 1-116

藉趨勢故事打動客戶，啟發靈感

流行色、流行色趨勢，本質上是一種語言，這種語言的形式是色彩，用來描述當下人們的生活方式，在商業運作下，構建和引導人們的消費。色彩之所以可以承擔這樣角色，是因為色彩是最直觀的、視覺化的情感表達。任意顏色組合在一起，都會令人聯想到某種情緒、某種感受，而消費者在消費時，排除價格、功能等理性因素，消費者選擇某種產品往往是「一見鍾情」式的感性行為。

理解流行色和流行色趨勢，就是理解當下人們的生活方式。而家，恰恰是人們生活方式的集合。家居空間設計，尤其軟裝設計正是空間使用者精神追求和生活方式的集中體現。因此，作為一個空間設計師又怎能忽視流行色呢？

各大專業色彩機構和知名設計品牌發佈的流行色趨勢，往往通過不同的主題故事來表達，而這些主題故事，正是對人們生活方式的探索。這些故事，設計師可以直接採用，也可以繼續延伸、演繹，啟發更多的設計靈感。業主也可以從中看到更多的搭配可能。

流行色本身是什麼顏色並不是最重要的，這個顏色背後的生活方式和趨勢，」才是真正值得重視的。明白了這一點，流行色怎樣應用這個問題也就解決了一大半了。

Fashion,Home+interriors (cotton)		C	M	Y	K		R	G	B	
Pantone 15-0343 TCX		51	9	88	0		136	176	75	
PLUS Series		C	M	Y	K		R	G	B	
Pantone 376 C		54	0	100	0		132	189	0	

圖 1-117

圖 1-117／潘通公司 2016 年 12 月在其官網發佈的 2017 年年度色「草木綠」，以及「草木綠」所對應的潘通色號、CMYK、RGB 數值

我們以潘通公司發佈的潘通（Pantone）2017 年年度色「草木綠」為例，來看看流行色與生活方式之間的關係。在潘通公司官網 2017 年年度色首頁，有這樣一段對草木綠（Greenery）的描述，大意如下：

"

　　2017 年『草木綠』來到我們面前，讓我們在喧囂嘈雜的社會環境和政治氣氛中得到一絲令人心安的慰藉。它滿足了我們日益增長的渴望——恢復活力、返老還童。我們在不斷尋求與自然各個層面的相互聯繫，而『草木綠』正是這種聯繫的象徵。

"

　　「草木綠」鮮豔、明亮，如果用來做服裝，對於亞洲人的膚色來說並不友好，用來做軟裝布料，也不適合大面積使用，與其他顏色搭配也總是伴隨著一些爭議。

Greenery bursts forth in 2017 to provide us with the reassurance we yearn for amid a tumulthous social and political environment. Satisfying our growing desire to rejuvenate and revitalize, greenery symbolizes the reconnection we seek with nature,one another and a larger purpose.

圖 1-118 ／潘通官網對「草木綠」的官方解釋原文

圖 1-119 ／「草木綠色」產品組合意象圖

圖 1-120 ／「草木綠色」室內應用效果。圖片來源：www.Pinterest.com

圖 1-119

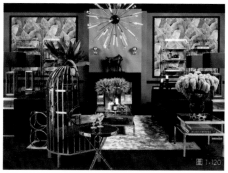

圖 1-120

但從潘通對這個顏色的官方解釋可以看出，「草木綠」的到來，本質上是人們對回歸自然的渴求，以及對青春的留戀。只要抓住這兩個本質的點，我們就可以在這個基礎上做更多發揮，將「草木綠」這個充滿爭議的顏色做出不同的變化，延伸出不同的色彩氛圍，搭配不同的居家風格。

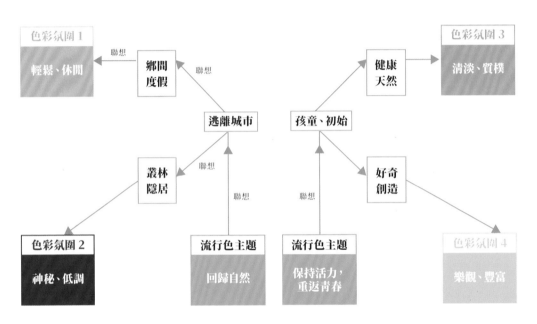

圖 1-121

　　如圖 1-121 所示，「草木綠」背後的關鍵字是「回歸自然」、「保持活力，重返青春」。那麼從這兩個關鍵點出發，可以產生兩條不同的聯想：回歸自然──逃離城市；保持活力，重返青春──孩童、初始。而「逃離城市」可以進一步聯想到在叢林中遁世隱居，以及短暫的鄉間度假。這兩種不同的生活方式，再進一步衍生出「輕鬆、休閒」和「神秘、低調」兩種不同的色彩氛圍，這兩種色彩氛圍可適配的綠色就會有很大的不同。「保持活力，重返青春」這條主題線，也同樣可以產生不同的色彩氛圍，圍繞這些色彩氛圍下的核心顏色，又可以展開形成不同的色彩組合，而色彩面積比例的變化又會帶來新的差異，最終呈現出千變萬化的色彩方案。我們以圖 1-121「色彩氛圍 2」中的深綠色為例，來看看不同色彩組合的不同效果。

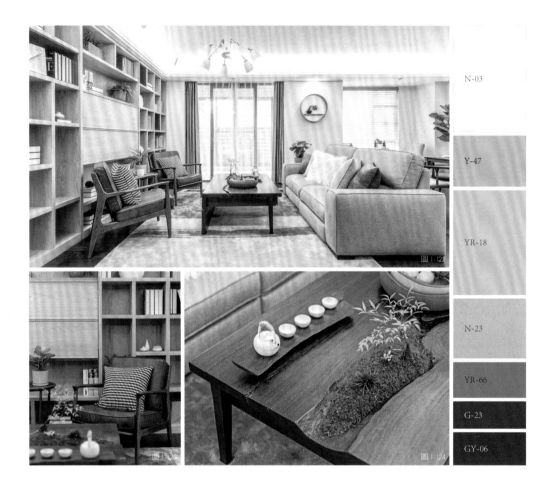

N-03

Y-47

YR-18

N-23

YR-66

G-23

GY-06

圖 1-122 ～圖 1-137 ／專案主題：午後苔語。專案性質：軟裝改造。設計工作室：尚舍一屋

　　在主題為「午後苔語」的軟裝改造項目中，深綠和墨綠在客廳中（圖 1-122 ～圖 1-124）所用不多，但與黃色、木色結合起來，成功打造出了一個溫潤的苔蘚在午後陽光下靜靜地偏安一隅的圖景。在主臥中（圖 1-125 ～圖 1-127），深綠色成了一個面積更大的顏色，於是，靜謐、深沉的情緒相比客廳，變得更加明顯。在書房中（圖 1-128 ～圖 1-130），深綠色的比例再次變小，與主臥相比，顯得更加抑揚適中。餐廳（圖 1-131 ～圖 1-133）與客廳相連，因此色彩氛圍是客廳的延續，但綠色更少，整體氛圍更為輕鬆溫和，以匹配餐廳的用餐氛圍。

N-03

YR-66

Y-47

N-23

G-23

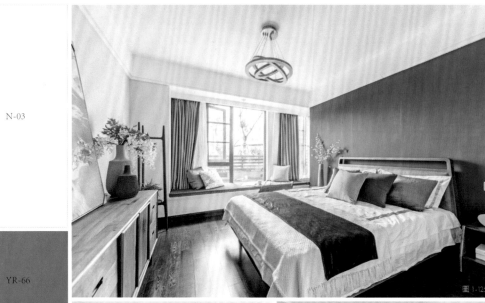

图 1-125

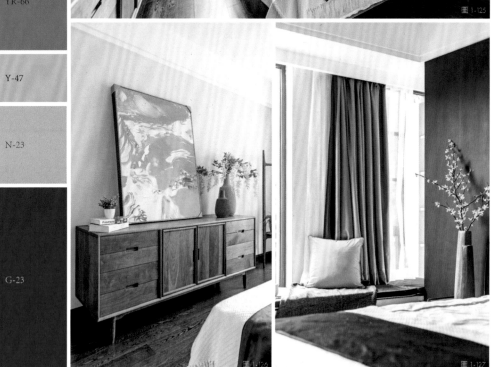

图 1-126

图 1-127

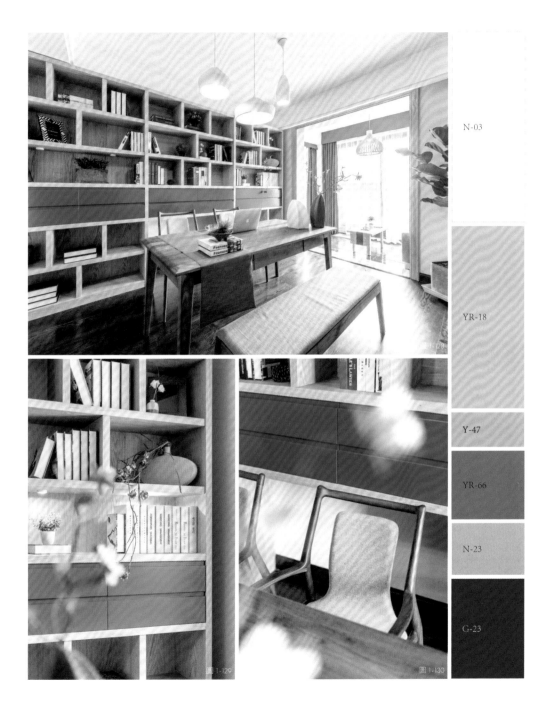

N-03

YR-18

Y-47

YR-66

N-23

G-23

圖 1-129

圖 1-130

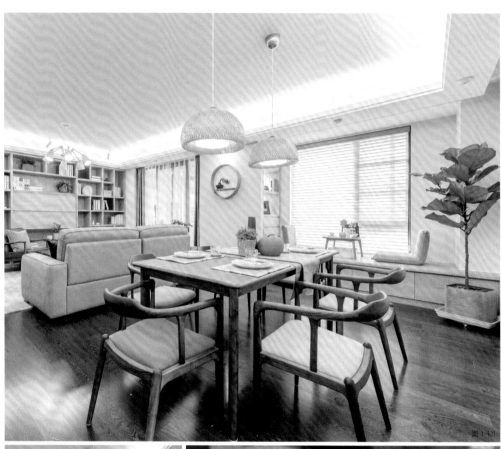

圖 1-131

圖 1-132

圖 1-133

圖 1-134

圖 1-135

圖 1-136

圖 1-137

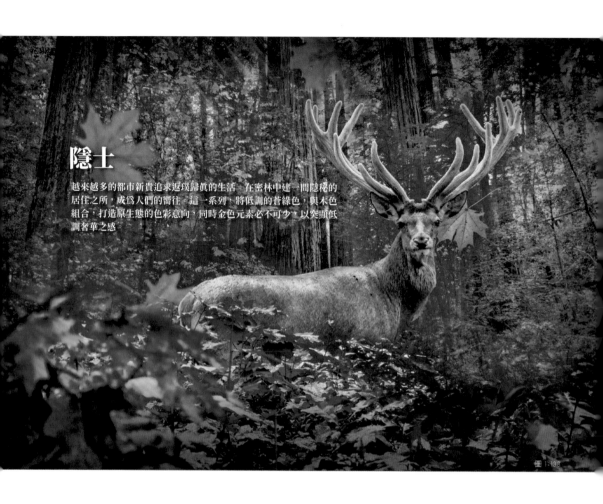

隱士

越來越多的都市新貴追求返璞歸真的生活，在密林中建一間隱秘的居住之所，成為人們的嚮往。這一系列，將低調的苔綠色，與木色組合，打造原生態的色彩意向，同時金色元素必不可少，以突顯低調奢華之感。

圖 1-108

墨綠

R:0 G:43 B:20
C:60 M:0 Y:60 K:90
PANTONE 19-5917 TPX

翠綠

R:0 G:118 B:101
C:90 M:0 Y:55 K:40
PANTONE 17-4724 TPX

枯金

R:169 G:113 B:83
C:0 M:45 Y:50 K:42
PANTONE 18-1336 TPX

玫瑰紅

R:62 G:49 B:41
C:0 M:15 Y:20 K:90
PANTONE 19-1111 TPX

暗紅

R:85 G:24 B:0
C:0 M:70 Y:80 K:80
PANTONE 19-1656 TPX

霧白

R:210 G:203 B:194
C:0 M:5 Y:10 K:25
PANTONE 13-0000 TPX

圖 1-139

色彩情緒：穩重、奢華、時尚、復古

圖 1-138 ～圖 1-141 ／選自《普洛可 2016 家居流行色趨勢手冊》
中的「隱士」主題。製作單位：PROCO 普洛可色彩美學社

這個主題下的所有顏色，還可以互相調整做其他各種自由組
合，以適應不同的需求，且都會保持秘境之氣氛，契合低調
華麗之感

G-25

YR-05

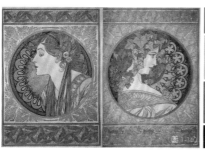

圖 1-140

BG-14

YR-05

YR-45

R-49

圖 1-141

G-25

Y-63

BG-14

圍繞「午後苔語」這個主題展開的色彩故事，在立意上突出了午後的陽光暖意，因此，雖是以深綠
色為核心的色彩組合，但依然傾向於溫潤和開放。而以「隱士」為主題的色彩靈感板（圖 1-138），則
訴說了一個更為隱秘、奢華的故事，從中提煉出來的色彩組合，更契合「神秘、低調」的色彩氛圍，這種
色彩組合，能夠表達出穩重、奢華、時尚、復古的色彩情緒。

「隱士」是從普洛可色彩美學社發佈的《普洛可 2016 家居流行色趨勢手冊》中截取的一個主題。

在完成一個完整的流行性色趨勢報告和手冊時，製作一張像「隱士」這樣的色彩靈感板十分關鍵。
色塊組合的確能夠傳達某種情緒和氛圍，而將枯燥的色塊用更具體的圖像表達，則是打動人心的重要一
環。在實際的室內設計尤其是軟裝設計中，這一步驟往往必不可少，因為這是用更具象和直接的方式向
使用者傳達出設計者的設計理念。人們在購買時，往往被產品的故事打動，而色彩靈感板，是最直觀的
故事講述者。

作為設計師，關注流行色是拓展思路的方式，而科學地使用流行色，則是成功的捷徑。

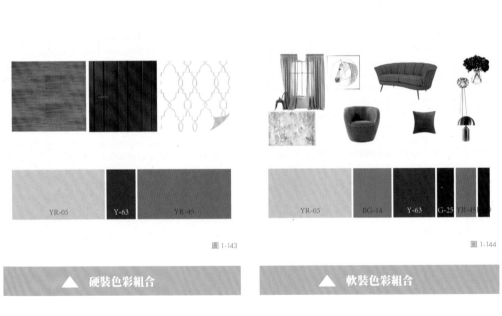

YR-05	Y-63	YR-45

圖 1-143

YR-05	BG-14	Y-63	G-25	YR-45

圖 1-144

▲ 硬裝色彩組合

▲ 軟裝色彩組合

圖 1-142 ～圖 1-146 ／選自《普洛可 2016 家居流行色趨勢手冊》中的「隱士」主題。製作單位：PROCO 普洛可色彩美學社

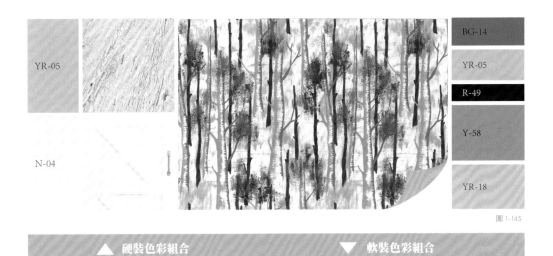

YR-05

N-04

BG-14

YR-05

R-49

Y-58

YR-18

圖 1-145

▲ 硬裝色彩組合　　　　　▼ 軟裝色彩組合

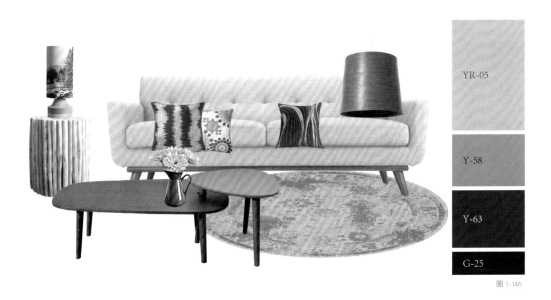

YR-05

Y-58

Y-63

G-25

圖 1-146

　　圍繞「隱士」色彩靈感板，將色彩組合中的顏色應用到軟裝和硬裝中的不同佈局，可以衍生出不同的裝飾風格。如裝飾藝術風格（圖 1-142 ～圖 1-144），或北歐風格（圖 1-145 ～圖 1-146）。

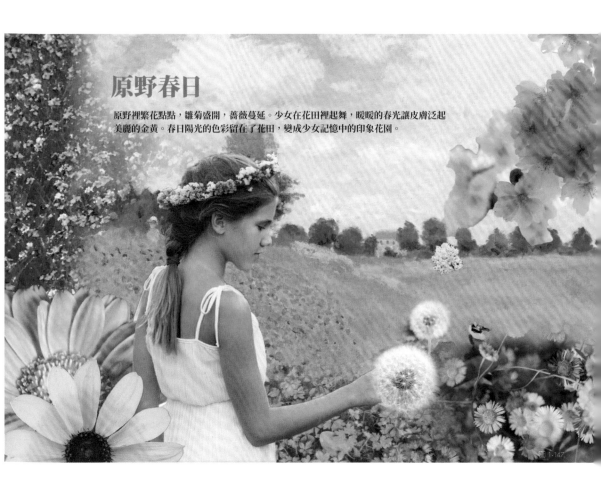

原野春日

原野裡繁花點點，雛菊盛開，薔薇蔓延。少女在花田裡起舞，暖暖的春光讓皮膚泛起
美麗的金黃。春日陽光的色彩留在了花田，變成少女記憶中的印象花園。

圖 1-147

櫻粉	蕊黃	春藍	菊白	初綠	深綠
R:239 G:145 B:174	R:246 G:174 B:59	R:183 G:219 B:237	R:255 G:254 B:241	R:197 G:226 B:194	R:46 G:87 B:55
C:0 M:55 Y:10 K:0	C:0 M:39 Y:80 K:0	C:33 M:7 Y:7 K:0	C:0 M:0 Y:8 K:0	C:27 M:0 Y:30 K:0	C:55 M:0 Y:60 K:70
PANTONE 15-2217 TPX	PANTONE 13-0942 TPX	PANTONE 15-4105 TPX	PANTONE 11-4300 TPX	ANTONE 13-6110 TPX	PANTONE 19-5420 TPX

G-21

G-02

YR-26

N-09

色彩情緒：陽光明媚、花團錦簇、年輕、朝氣

圖 1-147 ～圖 1-150／選自《普洛可 2016 家居流行色趨勢手冊》中的「原野春日」主題。製作單位：PROCO 普洛可色彩美學社

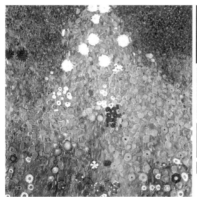

G-21

G-02

YR-26

RB-04

N-09

RB-04

YR-26

N-09

G-02

同樣是深綠色，色彩靈感板「原野春日」（圖 1-147），是否依舊保持了神秘、低調之感呢？相信觀者定然不會產生這樣的感受。單獨的某個顏色並不能對空間的整體色彩氛圍營造起到決定性的作用，即便有時單個顏色的作用很大，但只要替換了與之搭配的顏色，整體的氛圍和情緒就會產生變化。「原野春日」中的深綠色與「隱士」中的深綠色相比，在色相上發生了一點改變，再加上色彩靈感板的故事性暗示，人們對這組色彩方案的認知，便會受到一個先入為主的心理暗示。室內色彩設計，尤其是軟裝色彩設計，解決的主要是用戶的精神需求。人們對軟裝色彩氛圍的選擇，就像人們對品牌的選擇一樣，歸根結底是一種自身精神需求的投射。

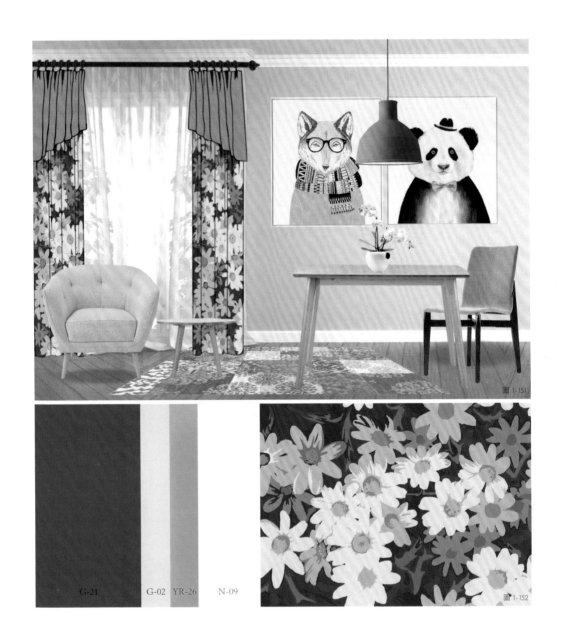

| G-21 | | G-02 | YR-26 | N-09 |

圖 1-151 〜圖 1-154 ／選自《普洛可 2018 家居流行色趨勢手冊》中的「原野春日」主題。製作單位：PROCO 普洛可色彩美學社

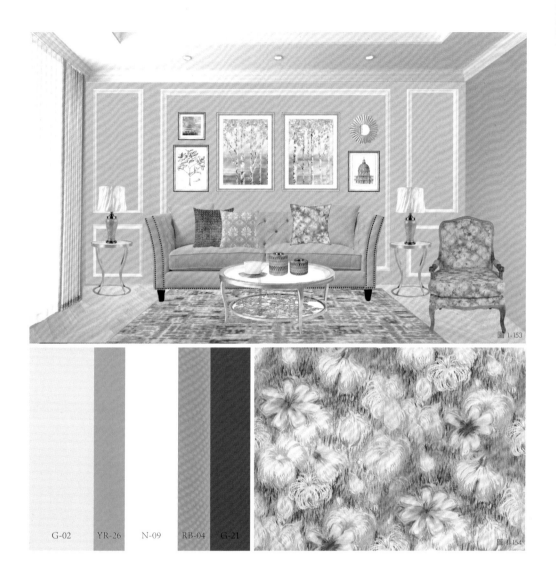

圖1-153

G-02　YR-26　N-09　RB-04　G-21

圖1-154

　　完整的流行色趨勢報告，除了顏色一定還會有材質和圖案的相關趨勢呈現。從圖案的配色出發，做出整體的軟裝搭配，也是一個高效且快速的方法。如圖 1-152 與圖 1-154，皆是「原野春日」色彩主題下開發的軟裝圖案，所用到的色彩皆從「原野春日」主題色板中選取組合。以這些圖案爲核心，將這些圖案中的顏色組合直接應用於室內圖案中，主題明晰、效果立現。

2

流行色在居家的運用

色彩屬性演繹法

色彩情感演繹法

色彩風格演繹法

this
must be
the place

沒有醜陋的顏色，只有不合適的搭配。

—— 瑪麗 ‧ 皮埃爾 ‧ 賽爾文迪（Marie Pierre Servendi）

色彩屬性演繹法

專業的色彩機構在發佈每年的流行色時，都會給我們一種或幾種十分明確的顏色，而不是某個色彩範圍。這時大家可能就會遇到這樣的困惑——同一種顏色，怎麼用到不同的室內環境中？同一種顏色，使用起來豈不是十分局限？客戶一定會喜歡這個顏色？如果不是，那流行色也就沒有意義了吧？

其實，如前文所述，流行色趨勢最大的作用是為設計師提供更多的色彩靈感，而不是限制設計師的創造力。根據流行色背後對生活方式的概括來延伸、變化流行色，優秀的設計師在流行趨勢的指導下，可以衍生出更多色彩組合的可能性，做出更有趣的設計，而做到這一點的前提是對色彩屬性與情感間聯繫的駕輕就熟和對色彩演繹的能力。當然，想要具備這樣的能力，首先需要對色彩間的演變瞭若指掌。

萬千顏色之間總有著千絲萬縷的聯繫，兩個完全不同的顏色，可能只需要幾個步驟就可以相互演變和轉化，這種演變和轉化的方法，稱為色彩屬性演繹法。

圖 2-1

如何把一個飽和的紅色（1 號色）轉化成一個粉紫色（4 號色）？

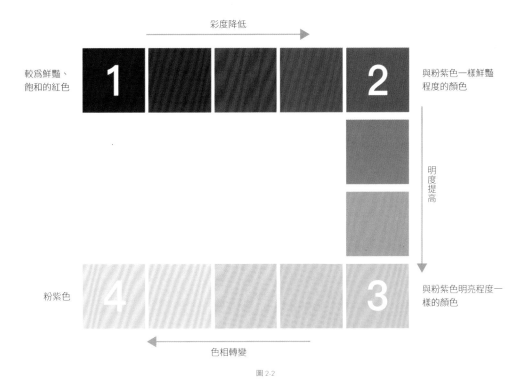

彩度降低

較為鮮豔、
飽和的紅色

與粉紫色一樣鮮豔
程度的顏色

明
度
提
高

粉紫色

與粉紫色明亮程度一
樣的顏色

色相轉變

圖 2-2

步驟一：1 號色的鮮豔程度較高，因此可以把 1 號色的彩度降低，一直降到與 4 號色相同的彩度（如圖
　　　　2-2 中 1 號色至 2 號色的轉變過程）。

步驟二：2 號色比 4 號色粉紫色顏色更深，所以要把 2 號色轉化成與 4 號色一樣明亮的顏色（如圖 2-2
　　　　中 2 號色至 3 號色的轉變過程）。

步驟三：3 號色經過明度的變化後，看起來是一個粉粉的橙紅色，那麼接下來就把 3 號色轉變成 4 號色
　　　　粉紫色。（如圖 2-2 中 3 號色至 4 號色的轉變過程）。

　　不同顏色之間之所以可以產生這種變化，是因為每一個可見的顏色，都具備以下三個基本屬性：色
相、彩度、明度。

將 1 號色演變成 4 號色，從本質上來說就是找出 1 號色與 4 號色的區別，並將之消除。

從視覺角度來說，1 號色與 4 號最顯著的區別是鮮豔程度不同，1 號色非常豔麗，而 4 號色則更加淺淡。顏色的鮮豔程度稱爲彩度，彩度越高的顏色，顏色越鮮豔，彩度越低的顏色，越接近灰色、白色或黑色，當彩度完全消失時，顏色就變成了灰色、白色或黑色。1 號色與 4 號色之間最明顯的區別在於彩度不同，因此就有了步驟一，將 1 號色演變至 2 號色，讓 2 號色的彩度與 4 號色一致。

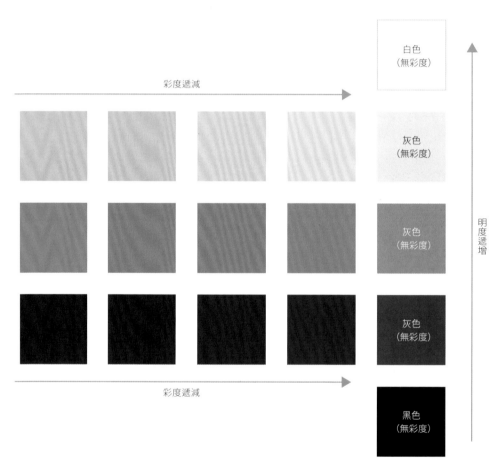

圖 2-3

　　2 號色與 4 號色之間，最明顯的區別是 2 號色比 4 號色更深。顏色的深淺程度稱爲明度，保持 2 號色的彩度，提高 2 號色的明度，演變成與 4 號色深淺相同的 3 號色，這就是步驟二。這時 3 號色與 4 號色最明顯的區別就是前者爲橙紅色，後者爲紫色，這樣的區別被稱爲色相區別，從 3 號色到 4 號色的轉變就是步驟三。

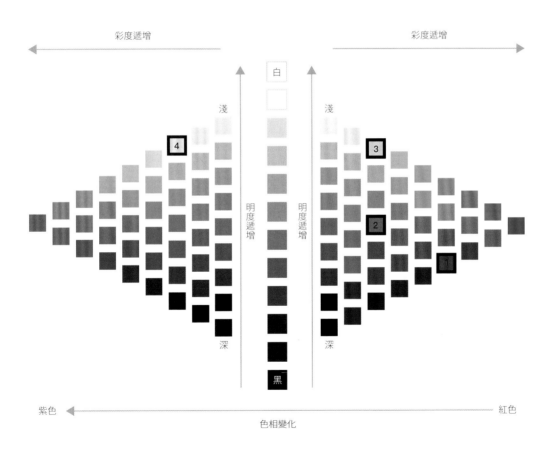

<div align="center">圖 2-4</div>

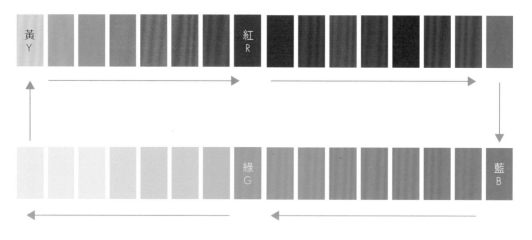

圖 2-5

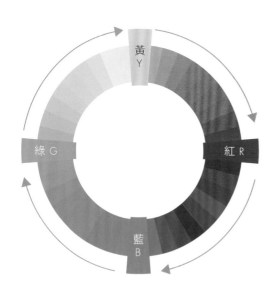

圖 2-6

色相即色彩的有彩色外相。也就是說顏色是偏紅還是偏黃，偏藍還是偏綠。人們常說的彩虹中的七色，就是七個不同的色相的顏色。

從人類視覺角度出發，純粹的黃色、綠色、紅色和藍色之間，可以產生黃色與紅色、黃色與綠色的相似性變化過程，也就是說黃色與紅色逐漸接近，最終轉化為全紅色；黃色與綠色逐漸接近，逐漸轉化為全綠色。紅色與藍色、藍色與綠色也會產生這樣的相似性變化（圖 2-5、圖 2-6）。

在紅與藍、藍與綠、綠與黃、黃與紅，兩種顏色之間，人們看到的顏色都兼具兩者的色相特點。例如，橙色就是一種卽黃又紅的顏色，紫色則是一種卽紅又藍的顏色。

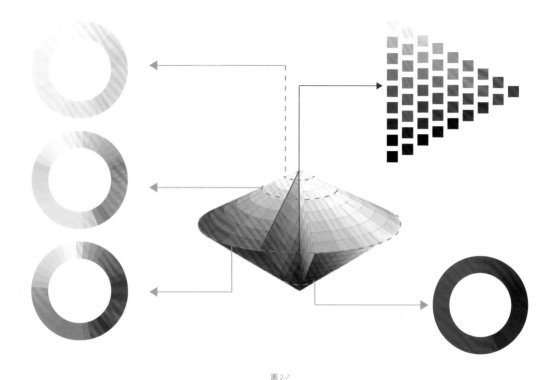

圖 2-7

　　同一種色相的顏色，可以按照明度變化、彩度變化，有序地排列形成三角平面。能看到多少種色相，就能排列出多少種這樣的三角平面，若所有這些三角平面圍繞從黑到白的中心軸，就可以看到如圖 2-7 所示的三維錐體。這個三維錐體被稱為色彩空間，從這個色彩空間中我們可以看到，每一個橫截面都可以形成一個色相環，而每一個垂直向的剖面，都可以形成一個色彩三角，所以並不是只有純彩色之間才能組成色相環。

在色相環中我們會發現，組成色相的顏色並不是隨意的，並非任意幾個不同色相的顏色都能組成一個色相環。如圖 2-8 所示，G1 的九個顏色顯然無法組成一個色相環，儘管九個顏色的色相都不相同。如何將其演繹成一個過渡自然的色相環呢？首先，我們需要確立一個色相環的標準色，在這裡我們將中間的紫色作為演繹標準，並將其命名為 0 號色。

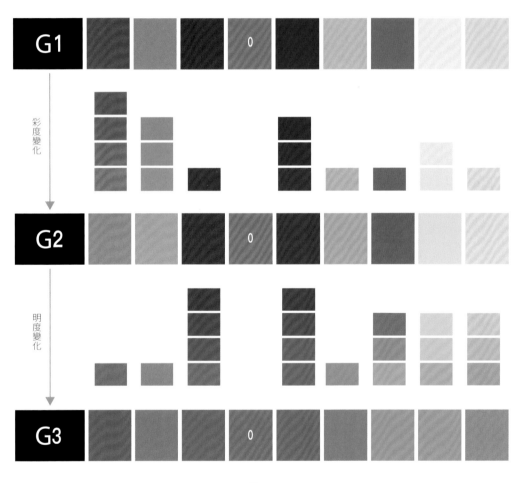

圖 2-8

演繹至 G2 時是不是已經感覺自然很多了呢？從 G1 至 G2，除了 0 號色以外，所有顏色的彩度都做了變化，G2 的所有顏色，彩度都與 0 號色一致。隨後，繼續以 0 號色的明度爲標準，將 G2 中除 0 號色以外的所有顏色明度調整至與 0 號色一致，演變出 G3 這組顏色。G3 的所有顏色除了色相不同之外，彩度和明度都比較接近，此時再按照色相漸變的規律，就能排列出一個過渡自然的色相環。

G3 這組色相環並不是很鮮豔，也不是非常淺白，當然也不深。事實上，G1 中所有的顏色在色彩三角上的位置，從圖 2-10 中的左側的色彩三角演變成了右側的色彩三角。

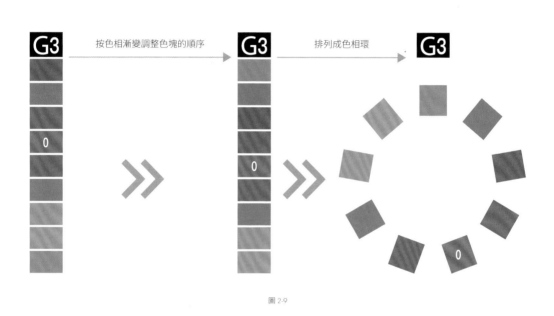

圖 2-9

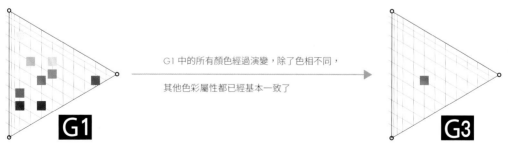

圖 2-10

圖 2-11

圖 2-12

圖 2-13

圖 2-14

圖 2-15

圖 2-16

圖 2-17

圖 2-12
圖 2-15

圖 2-11

圖 2-14
圖 2-16

圖 2-13
圖 2-17

這些處於色彩空間不同區域的色相環，應用於空間中時可以看到明顯的不同。這種不同首先是氣氛上的不同，其次如果讀者對風格的色彩特徵有所把握，就會發現這種不同也是風格上的不同。同樣的顏色組合可以應用於不同的風格中，例如圖 2-12 和圖 2-15 的色彩組合，可以作爲洛可可風格使用，也可以作爲北歐風格使用，圖 2-12 的顏色組合在一個充滿洛可可風格傢具的室內空間，是完全適用的，因爲洛可可風格本身的色彩特徵便是如此。

Fashion,Home+interriors (cotton) Pantone 18-3838 TCX	C M Y K 71 73 7 8	R G B 95 75 139
PLUS Series Pantone 2096 C	C M Y K 76 75 0 0	R G B 101 78 163

圖 2-18

圖 2-18 ／潘通公司 2017 年 12 月在其官網發佈的 2018 年年度色「紫外光色」，以及「紫外光色」所對應的潘通色號、CMYK、RGB 數值

瞭解了色彩的基本屬性以及由此構成的色彩空間，就可以既保留某種流行色的主要特徵元素，又能夠按照需求作變化和演繹，以適配所有的方案要求。

2017 年 12 月，潘 通 公 司 發 佈 了 潘 通（Pantone）2018 年的年度色「紫外光色」。正如潘通公司發布這個顏色時的說明一樣，這是一個打破常規的顏色，總是與「標新立異」「與眾不同」聯繫在一起。它不像「玫瑰石英」和「寧靜色」惹人憐愛，亦不同於「草木綠」容易理解，要把它應用於室內空間中，難度更甚。先不說這個顯得如此格格不入的顏色如何融入空間，在偏好方面，這個顏色在不同的人眼裡就會產生完全不同的評價。所以，我們就需要在保留這個顏色的流行元素的同時，增強它的適配性。

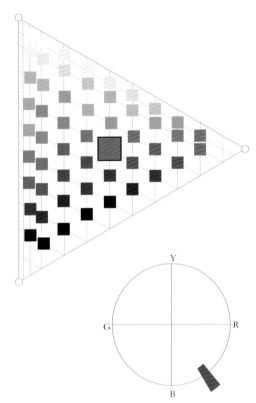

圖 2-19

圖 2-20

紫色彩度降低

圖 2-21

　　在空間中大面積地使用高彩度的紫外光色，無疑會顯得非常刺眼，大多數情況下恐怕都讓人難以接受。此時，降低紫外光色的彩度，是最簡單直接的方法之一。保持紫外光色的色相，將它演繹成一個紫灰色，馬上就會得到不錯的效果（圖 2-21）。

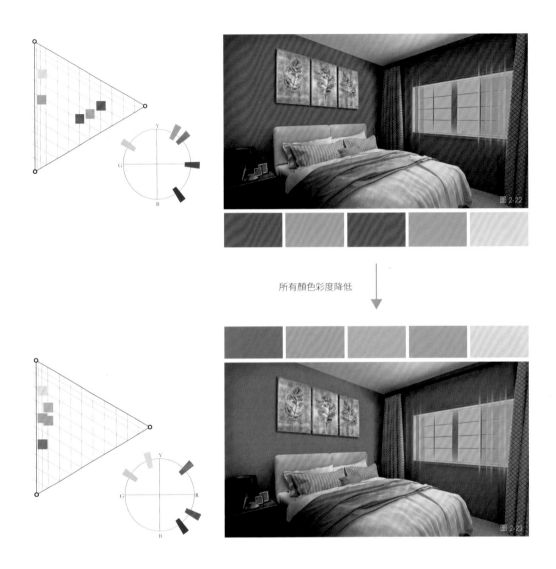

所有顏色彩度降低

圖2-22

圖2-23

　　如果想要一個更加和諧統一的效果，可以將低彩度的紫色作為基準，把整個空間的顏色都調整到與低彩度的紫色相似的彩度（圖2-23）。另外，「紫外光色」也可以不做任何演繹變化，只需要將其面積縮小作為點綴色，就能夠比較和諧地融入現有的色彩空間。

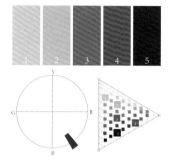

圖 2-24

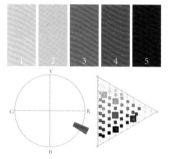

圖 2-25

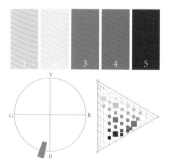

圖 2-26

根據色彩的屬性特點，在使用紫色時，可以採用同類色搭配的方式。如圖 2-24 的這組配色，色相都與「紫外光色」相同，但有的彩度較高，有的彩度較低，有的較深，有的較淺，這些深淺不一、濃淡不同的紫色組成了一個層次分明又色調統一的色板，直接應用於室內空間或圖案，都是一個可行的嘗試。當然，在實際的運用中，這樣的配色可能略顯單調，那麼將與「紫外光色」色相相近的玫紅色相（圖 2-25）和藍色相（圖 2-26）也考慮進來，從中挑選合適的顏色做組合即可（圖 2-27）。如果想要更多的變化，可以從這些色相的補色入手（圖 2-29 ～圖 2-31）。理論上說，位於色相環兩端的任意兩種顏色互為補色，如紅色與綠色、黃色與藍色，補色關係是一種色相上的對立關係。如圖 2-28 的這組配色便是在色相上既有相似又有對立的一種搭配方式。

圖 2-29

圖 2-30

圖 2-31

色彩情感演繹法

　　筆者在《室內設計配色事典》一書中，向讀者介紹了一種量化色彩情緒的方式──色彩語言形象座標。在流行色的使用中，同樣可以利用這個座標展開配色方案。正在閱讀本書的讀者也許並未閱讀過《室內設計配色事典》，這裡，我們再做一個簡單的介紹。

　　在實際的設計工作中，設計師往往需要根據客戶的需求，用色彩來營造空間的氛圍，而客戶一般會透過語言來描述某種抽象的感受。如：古典的、奢華的、浪漫的、自然的、雅致的、閒適的、豪華的、可愛的、清爽的、現代的、活力動感的、考究的、正式的……

　　如何將這些描述人類情感感受的形容詞與具體的顏色聯繫起來呢？可以透過源於日本的色彩語言形象座標來實現。在一個十字座標中，縱向的軸表示在色彩感受上，由硬到軟的程度，橫向的軸表示由暖到冷的程度。如果一個顏色組合給人的整體感受是既冷又軟，那麼它應該處於十字座標的右上方，既暖又軟則位於座標的左上方，具體的位置視軟硬程度而定。透過比較我們可以發現，明度對比越強的顏色看起來越硬朗，明度對比越弱，同時越淺白的顏色看起來越柔軟。色彩組合的具體位置就以這種方式決定，而這一具體位置，又恰好能夠體現某一特定的形容詞。

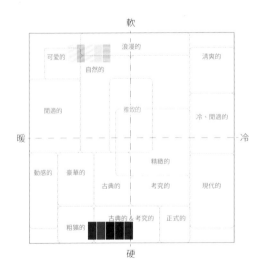

組 1 色彩的整體感覺較軟，雖然其中有一個淺藍色，但組合整體偏暖。在十字座標中所處的位置恰好符合「可愛」「浪漫」「自然」的感受

組 1

組 2 色彩的整體感覺較硬，組合整體冷暖感並不十分明顯，處於十字座標的底部，恰好符合「古典」「考究」的感受

組 2

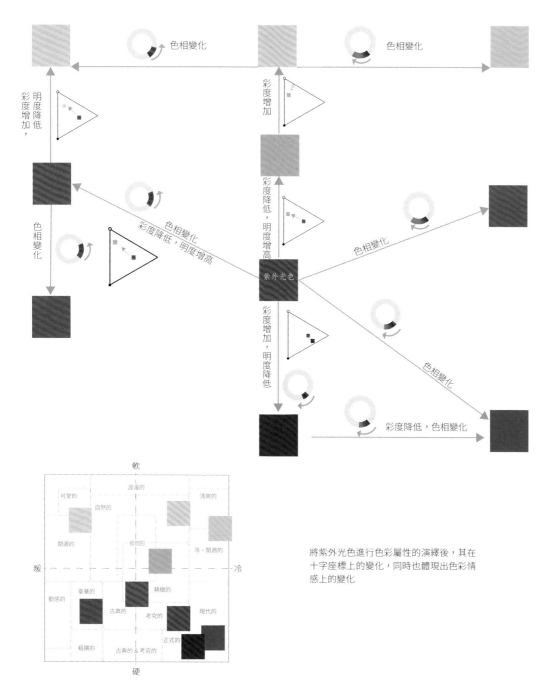

色相變化

色相變化

明度降低，彩度增加，

彩度增加

彩度降低，明度增高

色相變化

色相變化
彩度降低，明度增高

紫外光色

色相變化

彩度增加，明度降低

色相變化

彩度降低，色相變化

軟

浪漫的

可愛的

自然的

清爽的

閒適的

雅致的

冷、閒適的

暖 —————————— 冷

動感的

豪華的

精緻的

古典的

考究的

現代的

粗獷的

正式的

古典的 & 考究的

硬

將紫外光色進行色彩屬性的演繹後，其在十字座標上的變化，同時也體現出色彩情感上的變化

色彩在室內空間中的應用，通常不會出現使用單色的情況，往往多個顏色同時出現，因此需要進行色彩搭配，確定色彩組合方案。當一個單色與其他顏色組合時，整個色彩組合在軟硬、冷暖的感受上，一定會與原來的單色不同。「紫外光色」與不同的顏色組合，所呈現出的色彩氛圍也十分不同。

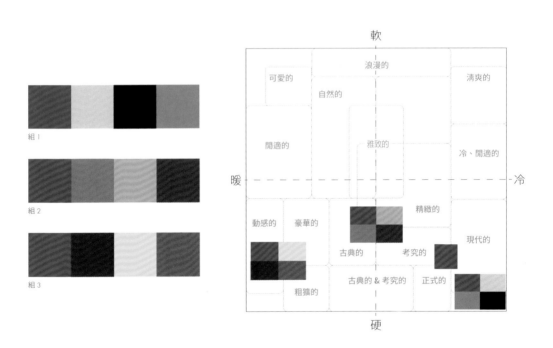

組 1

組 2

組 3

組 1 的色彩組合因為天藍色、黑色、灰色的加入，而變得對比強烈，因此變得更加剛硬，更加「冷」，看起來現代感十足

組 2 的色彩組合則變得柔和了許多，不再那麼剛硬，整體色彩情緒變得古典而精緻

組 3 的色彩組合對比也比較強烈，但除了「紫外光色」之外，其他三個顏色都是極暖的顏色，所以整個色彩組合看起也十分「暖」，且極具動感

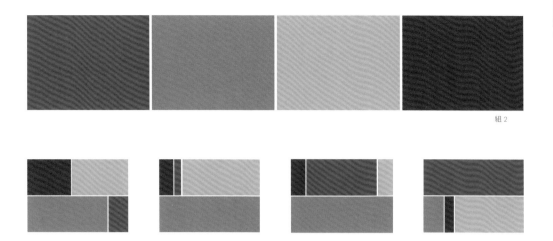

組2

每個顏色的面積比例不同,色彩組合的整體印象也會不同。以組2的顏色為例,當「紫外光色」面積增加時,色彩組合的整體就趨向於「硬」和「冷」。而其他顏色,尤其是深棕色、淺咖啡色面積增加時,色彩組合的整體就會趨向於「暖」。

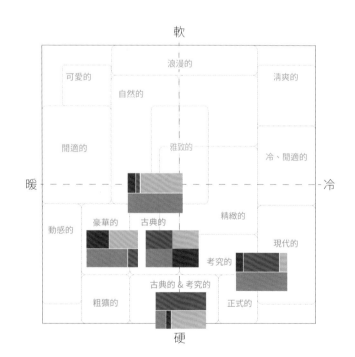

紫色煙霧（PURPLE HAZE）

B-02

RB-23

R-10

RB-33

B-28

GY-16

RB-42

B-61

　　潘通公司每年除了會在官網（www.pantone.com）公佈當年的「年度色」之外，還會給出公開免費下載的年度色組合，也就是包含該年年度色的不同色彩組合，並提供不同色彩氛圍和情緒的靈感。這裡就以潘通官網公佈的 2018 年年度色組合，來說明流行色色彩情感演繹的多樣性和靈活性，分析如何將流行色帶入情景進行演繹，以表達更爲豐富的空間氛圍。

　　紫色煙霧組合中的顏色，除了紫外光色之外，其他顏色的彩度都比較低。在這組配色中，挑選任意顏色組成 G1，G1 中的顏色面積比例不同，產生的情感氛圍也不同，將這些顏色應用於室內環境中，必將產生不同的情景效果。

　　選擇紫色煙霧中的其他顏色，組成 G2，情感和氛圍又會發生變化。G2 色彩組合中的各個顏色面積比例發生變化，在十字座標中的位置也發生了變化。

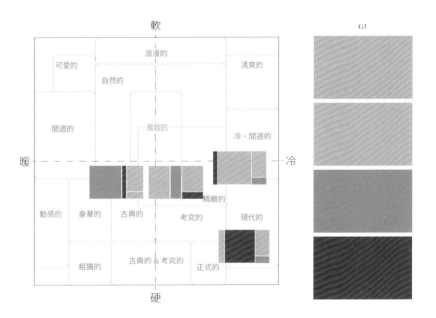

紫色煙霧（PURPLE HAZE）

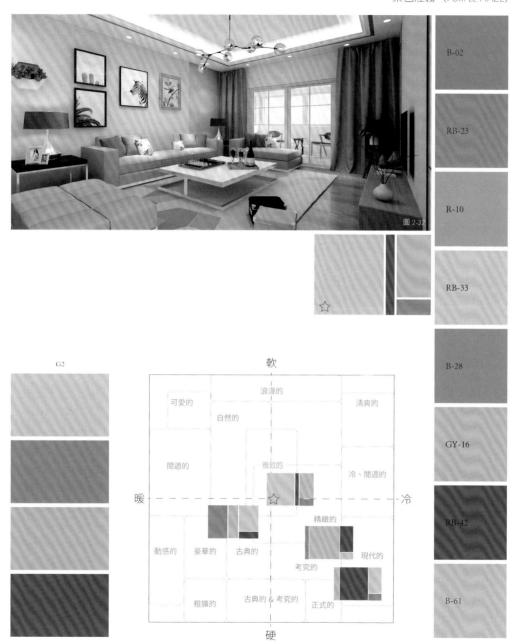

圖 2-32

B-02

RB-23

R-10

RB-33

B-28

GY-16

RB-42

B-61

G2

軟

可愛的　浪漫的　清爽的

自然的

閒適的　雅致的　冷、閒適的

暖　☆　冷

精緻的

動感的　豪華的　古典的　現代的

考究的

粗獷的　古典的＆考究的　正式的

硬

寧靜（QUIETUDE）

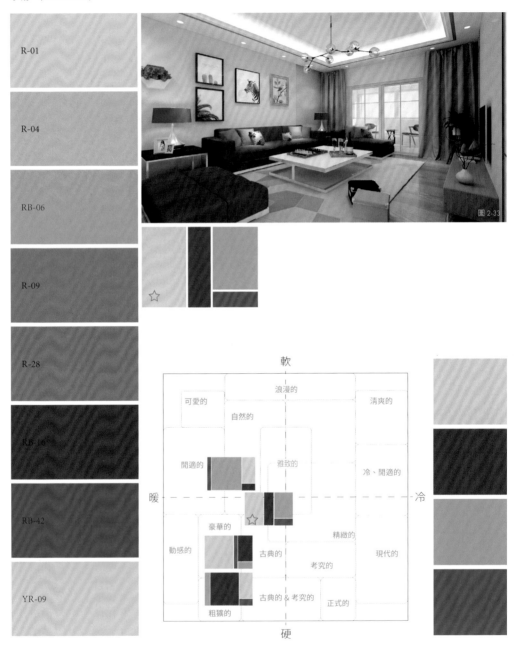

R-01

R-04

RB-06

R-09

R-28

RB-16

RB-42

YR-09

圖 2-33

軟

浪漫的

可愛的　　　　　　　　　　　清爽的

自然的

閒適的　　　　雅致的　　　　冷、閒適的

暖　　　　　　　　　　　　　　　　　　冷

豪華的

精緻的

動感的　　　　　　古典的　　　　　　現代的

考究的

古典的 & 考究的　　正式的

粗獷的

硬

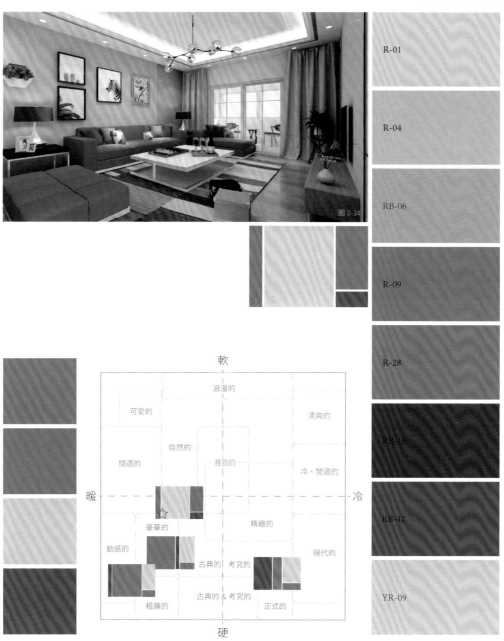

圖2-34

R-01

R-04

RB-06

R-09

R-28

RB-16

RB-42

YR-09

軟

浪漫的

可愛的

清爽的

自然的

閒適的 雅致的

冷、閒適的

暖 冷

豪華的 精緻的

動感的 現代的

古典的 考究的

古典的 & 考究的 正式的

粗獷的

硬

矯飾（DRAMA QUEEN）

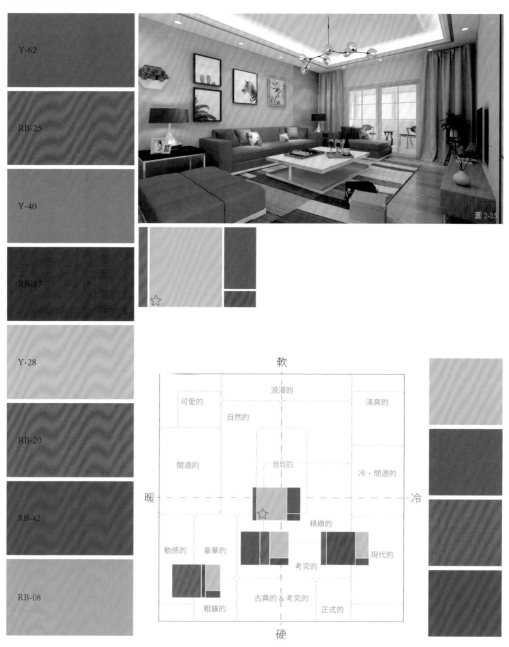

図 2-35

Y-62

RB-25

Y-40

RB-47

Y-28

RB-20

RB-42

RB-08

軟

可愛的　　　浪漫的　　　　　清爽的

自然的

開適的　　　雅致的　　　　冷、閒適的

暖　　　　　　　　　　　　　　　　冷

精緻的

動感的　豪華的　　　　　　　　現代的

考究的

古典的 & 考究的　　正式的

粗獷的

硬

矯飾（DRAMA QUEEN）

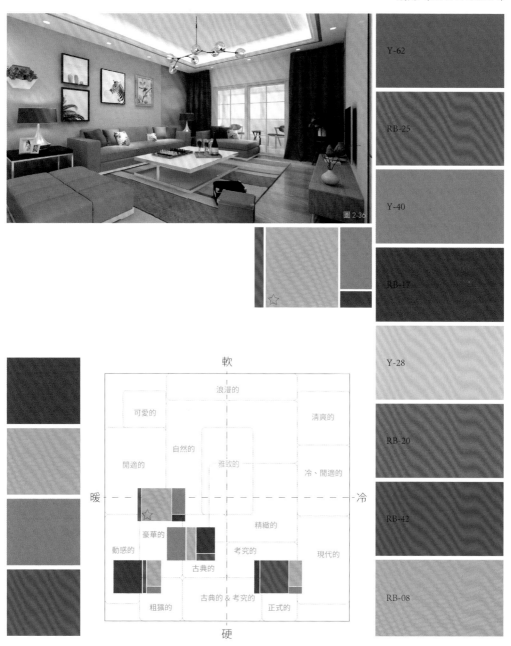

圖 2-36

Y-62

RB-25

Y-40

RB-17

Y-28

RB-20

RB-42

RB-08

軟

浪漫的

可愛的　　　　　　　清爽的

自然的
　　　　雅致的
開適的　　　　　　　冷、開適的

暖　　　　　　　　　　　　　　冷

精緻的
豪華的
動感的　　　　　考究的　　　現代的
　　　　古典的

　　　古典的 & 考究的
粗獷的　　　　　　正式的

硬

態度（ATTITUDE）

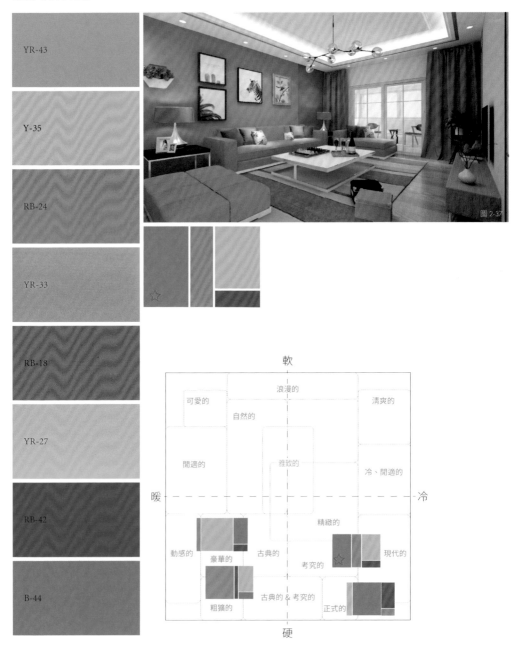

YR-43

Y-35

RB-24

YR-33

RB-18

YR-27

RB-42

B-44

圖 2-37

軟

浪漫的

可愛的　　　　　　　　　　　清爽的

自然的

閒適的　　　雅致的　　　　冷、閒適的

暖　　　　　　　　　　　　　　　　　冷

精緻的

動感的　豪華的　古典的　考究的　現代的

古典的 & 考究的

粗獷的　　　　　正式的

硬

態度（ATTITUDE）

| YR-43 |
| Y-35 |
| RB-24 |
| YR-33 |
| RB-18 |
| YR-27 |
| RB-42 |
| B-44 |

軟

浪漫的

可愛的　　　　　　　清爽的

自然的

開適的　　雅致的

暖　　　　　　　　　　　　　冷

　　　　　　　精緻的

豪華的

動感的　　　　　考究的　　現代的

古典的

粗獷的　　古典的＆考究的　正式的

硬

花思（FLORAL FANTASIES）

YR-04

RB-03

Y-08

RB-30

R-19

GY-09

RB-42

B-05

圖2-39

軟

可愛的　　浪漫的　　　清爽的

自然的

閒適的　　雅致的　　　　　　冷、閒適的

暖　　　　　　　　　　　　　　　　　冷

精緻的

動感的　豪華的　古典的　考究的　現代的

粗獷的　古典的＆考究的　正式的

硬

花思（FLORAL FANTASIES）

YR-04

RB-03

Y-08

RB-30

R-19

GY-09

RB-42

B-05

軟

浪漫的
可爱的　　自然的　　　　　　清爽的

閒適的　　　　雅致的　　　　冷、閒適的

暖　　　　　　　　　　　　　　　　　冷

精緻的

豪華的
動感的　　古典的　考究的　　　現代的

粗獷的　　古典的 & 考究的　　正式的

硬

密謀（INTRIGUE）

B-19

N-21

Y-57

RB-44

GY-20

B-56

RB-42

B-40

圖 2-41

軟

| 浪漫的 |
| 可愛的 | 清爽的 |
| 自然的 |
| 閒適的 | 雅致的 | 冷、閒適的 |
暖 | 冷 |
| 精緻的 |
| 動感的 | 豪華的 | 古典的 | 考究的 | 現代的 |
| 古典的 & 考究的 |
| 粗獷的 | 正式的 |

硬

114

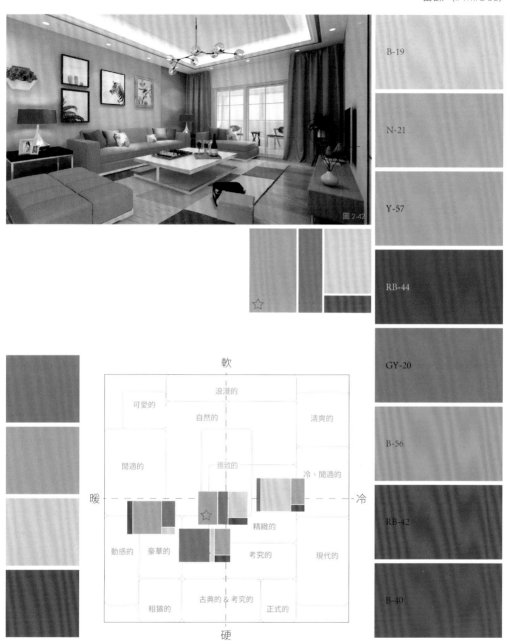

圖 2-42

B-19

N-21

Y-57

RB-44

GY-20

B-56

RB-42

B-40

軟

浪漫的

可愛的

自然的

清爽的

開適的

雅致的

冷、開適的

暖　　　　　　　　　　　　　　　　　　　　　　　　冷

精緻的

動感的　豪華的

考究的

現代的

粗獷的

古典的 & 考究的

正式的

硬

色彩風格演繹法

　　色彩風格演繹法可以看作色彩屬性演繹法和色彩情感演繹法的綜合。但是，實踐這種演繹法的前提是理解不同風格的色彩情緒特徵。

　　如果在典型的亞當美式風格中加入「紫外光色」，首先要做的就是分析這種風格典型的色彩感受是什麼。從典型的亞當風格天花板中（圖2-43）提取主要顏色，並將這些顏色應用到美式風格的居家布置中（圖2-44），會發現色彩組合呈現出閒適、優雅的知性氣氛。該組色彩處在十字座標中間偏右的位置，加入紫色元素，同時保持色彩組合在十字座標上的位置，那麼就需要將「紫外光色」弱化。弱化的手段可以通過降低彩度和增加明度來實現，也就是通過色彩屬性演繹法，將「紫外光色」變灰、變淺，

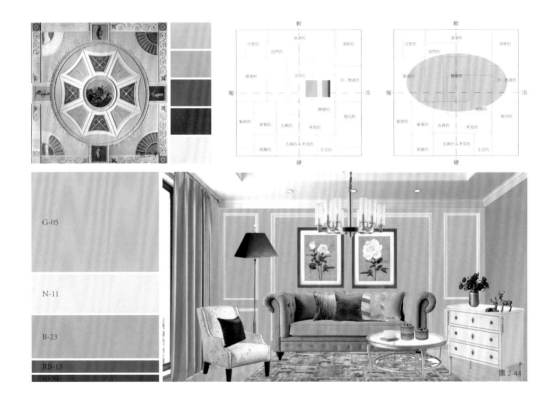

G-05

N-11

B-23

RB-13

R-30

圖2-44

如圖 2-45。

順著這個思路，我們可以做出更豐富的變化，如圖 2-46 把窗簾換成與牆面色類似的紫色；又或者像圖 2-47，保留牆面的綠色，窗簾、沙發等面積中等的軟裝元素使用低彩度、紫色相的顏色，靠墊的「紫外光色」作為點綴色，小面積出現。這種演變方式可以靈活地應用於各種風格，如裝飾藝術風格的演變（圖 2-48 ～圖 2-49）、北歐風格的演變（圖 2-50 ～圖 2-51）、摩登風格的演變（圖 2-52 ～圖 2-53）等等。

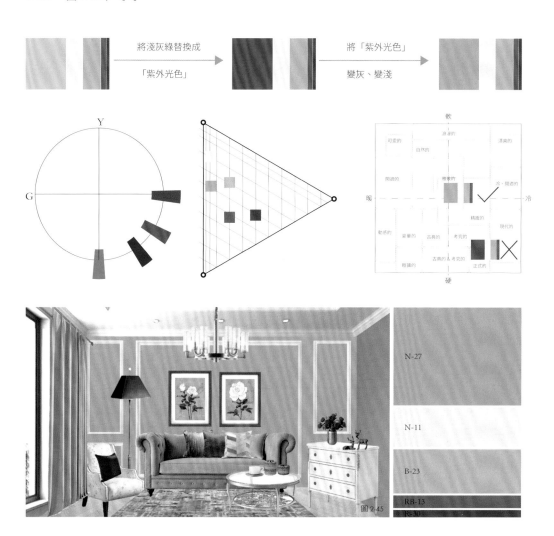

圖 2-45

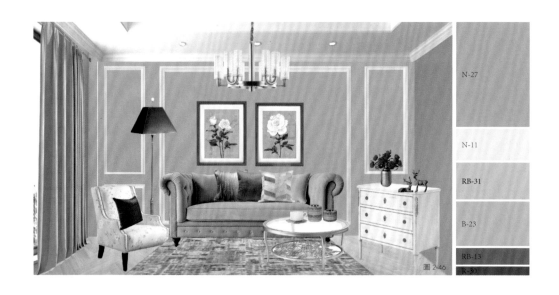

圖 2-46

	N-27
	N-11
	RB-31
	B-23
	RB-13
	R-30

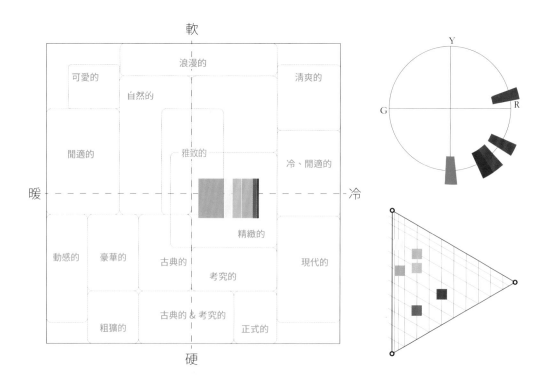

	G-05
	N-11
	RB-31
	N-27
	RB-42
	R-30

圖 2-47b

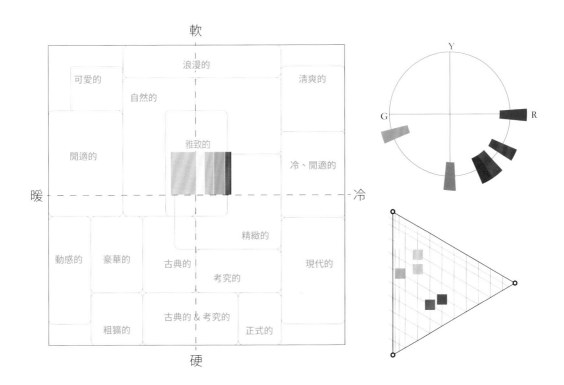

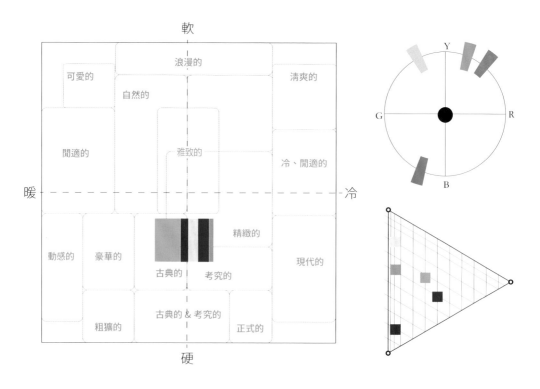

RB-42

Y-56

N-15

RB-45

N-20

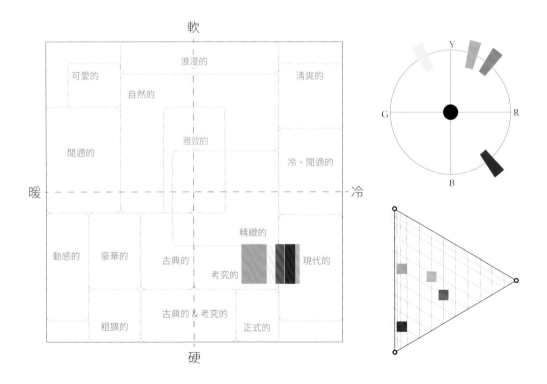

GY-14	
R-06	
N-16	
Y-48	
N-17	

圖 2-50

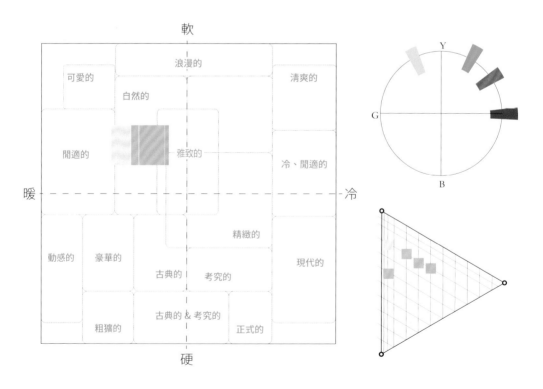

GY-14	
R-06	
N-16	
B-56	
RB-31	

圖 2-51

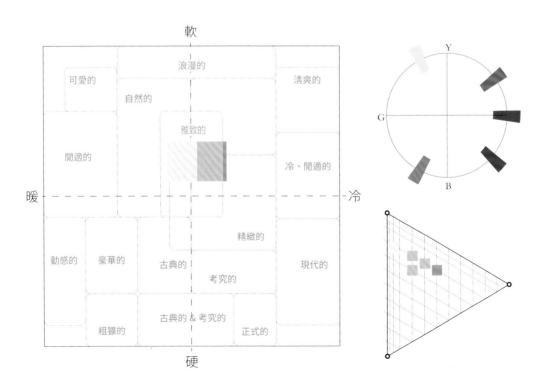

N-07

R-24

YR-17

N-35

RB-17

圖 2-52

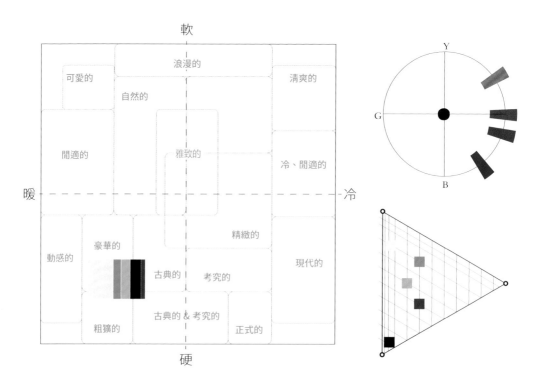

軟

可愛的　　浪漫的　　清爽的

自然的

舒適的　　雅致的　　冷、舒適的

暖　　　　　　　　　　　　　　冷

　　　　　　　　　精緻的

動感的　豪華的　　　　　現代的

　　　　　古典的　考究的

　　　古典的 & 考究的

粗獷的　　　　　正式的

硬

N-07

R-24

RB-42

N-35

RB-17

圖 2-53

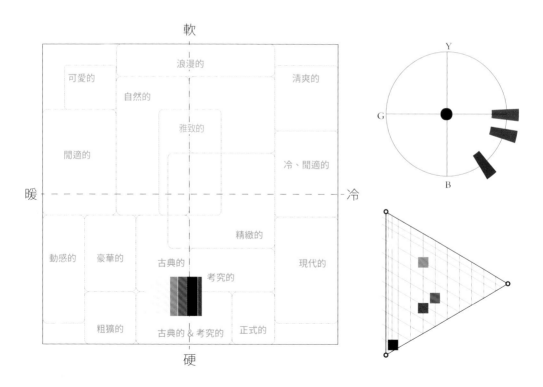

百年時尚——
20 世紀流行色演變

1890 年代至 1910 年代——古典的尾巴

1920 年代至二戰前——黃金時代

二戰後至 1970 年代——絢爛歲月

1980 年代至 21 世紀初——洗盡鉛華

流行易逝，而風格永存。

<div align="right">

──可可 ・ 香奈兒（Coco Chanel）

</div>

1890 年代至 1910 年代——
古典的尾巴

時代大事件

1 · 1895 年，法國人盧米埃兄弟放映了世界上第一部電影。

2 · 1895 年，梅賽德斯 - 賓士推出了世界上第一輛標準化量產汽車賓士 · 維洛（Benz Velo）。

3 · 19 世紀 60 年代，印象派誕生。經過幾十年的發展，進入新印象派（點彩派）、後印象派時期。

4 · 1896 年，第一屆現代奧林匹克運動會在雅典舉行。

5 · 1900 年，柯達公司推出第一部布朗尼相機，這種低成本的「快照」，使攝影進一步平民化。

6 · 1903 年，萊特兄弟製造的第一架有動力裝置的固定翼飛機「飛行者一號」試飛成功。

7 · 1905 年，愛因斯坦在其論文《論動體的電動力學》中介紹了狹義相對論。

8 · 1890～1910 年，新藝術運動達到頂峰，並影響了建築、傢具、產品、服裝、平面、字體等設計。

9 · 1906 年，立體派誕生。1907 年畢卡索的《亞維儂少女》成為奠定立體派繪畫歷史地位的作品，
之後「立體主義」才煥發出新的光彩。

……

19 世紀末，世界正在經歷第二次工業革命（1890 年代～ 20 世紀初），其中西歐、美國以及
1870 年後的日本，工業得到飛速發展。第二次工業革命緊跟第一次工業革命（1760 年代～ 19 世紀
中期），並且從英國向西歐和北美蔓延，人們的生活繼續發生著各種巨大的變化。在這樣的背景下，
視覺藝術和時尚流行也呈現百家爭鳴的態勢，攝影技術的發明讓西方傳統繪畫以「栩栩如生」為終極

追求的目標失去了意義，由此誕生了著重描繪光色的「印象派」。此後，繪畫進入了對世界的表現更為抽象的探索。與此同時，科學界的「相對論」與藝術界的「立體派」，皆為人們帶來一種顛覆性的看待世界的方式。

　　此時的設計和裝飾藝術領域，因為工業化批量生產，帶來大量品質低下的廉價產品，一批設計師開始了一場短暫但極具影響力的「新藝術運動（Art Nouveau）」。在這種反標準化的裝飾藝術運動下，出現了一批造型十分優美、工藝極為複雜的建築和產品，但因為無法實現量產，成為逆社會潮流而上的存在，因此流行的時期非常短暫。但這短暫的十多年，卻拉開了後來長時間廣泛流行的「裝飾藝術運動（Art Deco）」的序幕。

　　在 19 世紀與 20 世紀交接之際，我們看到的是古典的尾聲與現代的開端。

Golden

金色溫柔

關鍵字：新藝術風格（Art Nouveau）
　　　　金箔、彩色玻璃
　　　　插畫、平面海報

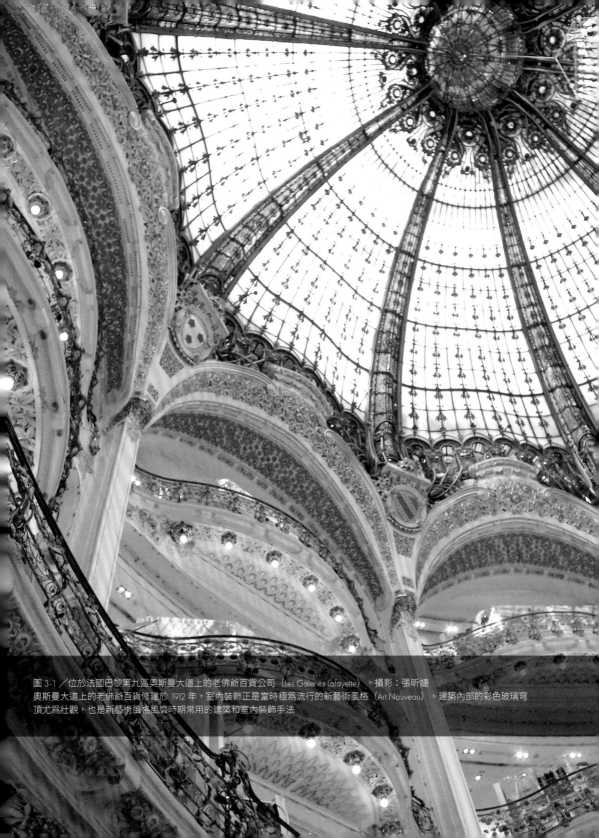

圖 3-1／位於法國巴黎第九區奧斯曼大道上的老佛爺百貨公司（Les Galeries Lafayette）。攝影：張昕婕
奧斯曼大道上的老佛爺百貨修建於 1912 年，室內裝飾正是當時極為流行的新藝術風格（Art Nouveau）。建築內部的彩色玻璃穹
頂尤為壯觀，也是新藝術風潮風靡時期常用的建築和室內裝飾手法

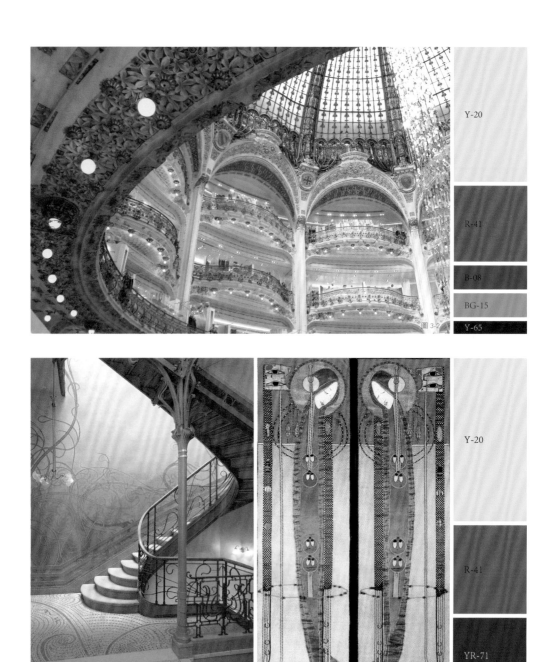

YR-25

YR-57

G-06

GY-15

Y-61

RB-36

圖 3-5

圖 3-2 ／位於法國巴黎第九區奧斯曼大道上的老佛爺百貨公司。攝影：張昕婕

圖 3-3 ／塔塞爾公館（Hotel Tassel），1894 年。設計者：維克多·奧塔（Victor Horta），1861 ～ 1947 年，比利時人
塔塞爾公館被視為第一個真正的新藝術運動建築，室內的扶手、牆面裝飾、柱子、窗框等所有元素，都表現出典型的裝飾藝術
造型風格，漸變的暖金色調則成為這種風格的代表色

圖 3-4 ／刺繡。創作者：瑪格麗特·麥克唐納（Margaret MacDonald）

圖 3-5 ／《水果》（Fruit），1897 年。阿爾豐斯·慕夏（Alphonse Mucha），1860 ～ 1939 年，捷克畫家和裝飾品藝術家，新藝術
風格的代表人物

YR-25

R-41

Y-18

GY-15

Y-43

RB-36

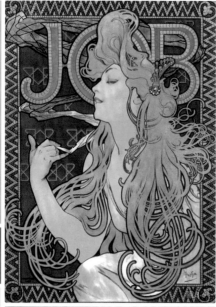

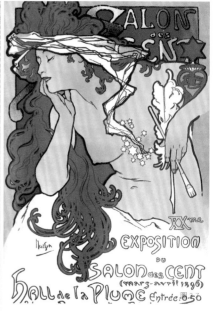

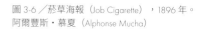

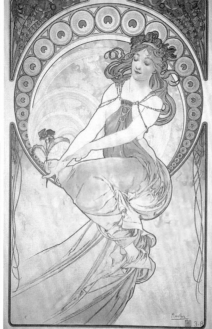

圖 3-6 ／菸草海報（Job Cigarette），1896 年。
阿爾豐斯‧慕夏（Alphonse Mucha）

圖 3-7 ／藝術沙龍海報（Salon des Cent），
1896 年。阿爾豐斯‧慕夏（Alphonse Mucha）

圖 3-8 ／《藝術系列──繪畫》（Painting‧From
The Arts Series），1898 年。阿爾豐斯‧慕夏
（Alphonse Mucha）

圖 3-9 ／西班牙地區的新藝術風格牆面瓷磚
與椅子設計，西班牙巴塞隆納加泰羅尼亞博
物館藏。攝影：張昕婕

圖 3-10 ／新藝術風格臥室陳設，法國南錫學
院博物館藏。攝影：Jean-Pierre Dalbéra

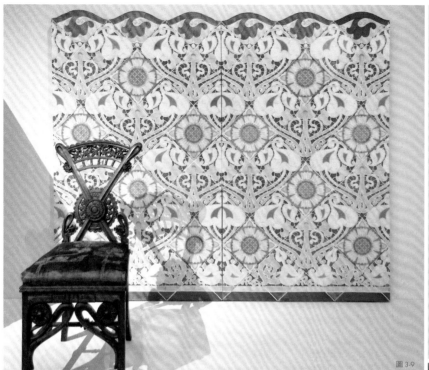

圖3-9

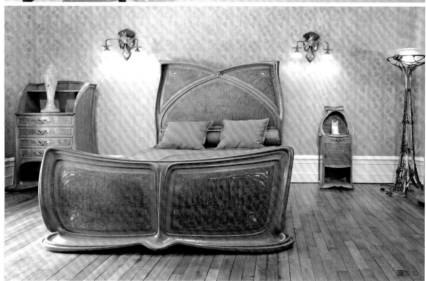

圖3-10

Y-15

R-40

Y-36

B-37

Y-21

Y-45

Y-65

G-10

RB-38

YR-58

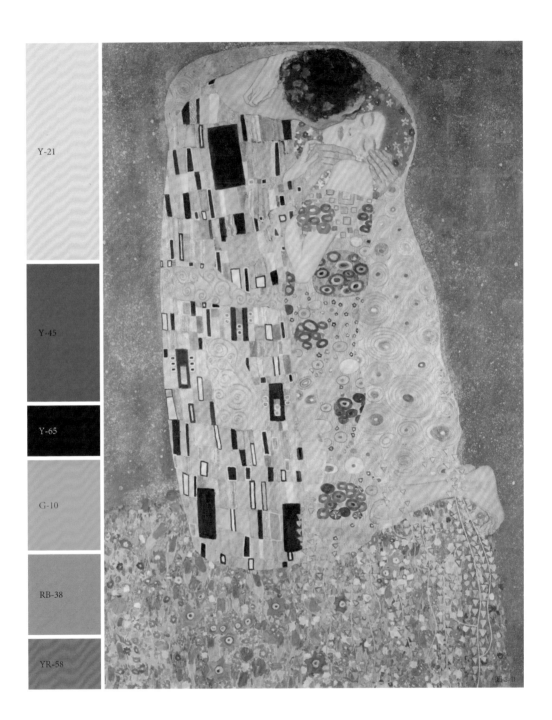

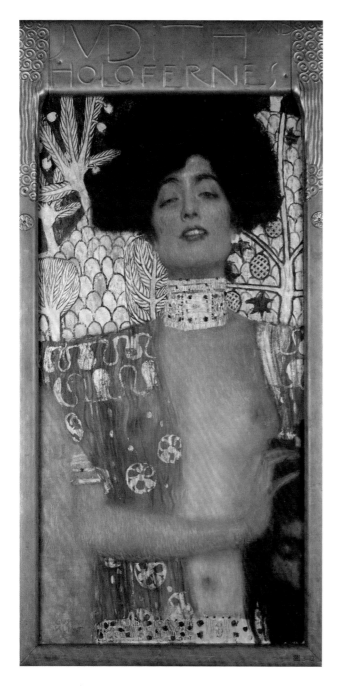

圖 3-12

新藝術風格在歐洲的不同國家，有不同的特點。在英國它被稱爲「工藝美術運動」，在奧地利可以看到「維也納分離派」。克林姆就是維也納分離派的代表人物，他的畫作多以華麗的金箔裝飾爲標誌。克裡姆特受拜占庭文化中的馬賽克藝術影響很大，金箔的馬賽克式拼貼，讓他的作品在寫實和夢幻之間呈現出與衆不同的裝飾性。

圖 3-11／《吻》（The Kiss），1908 年，油畫，新藝術風格，奧地利美泉宮美術館藏。古斯塔夫·克林姆（Gustav Klimt），1862～1918 年，奧地利人

圖 3-12／《裘蒂絲和霍洛芬斯》（Judith and the Head of Holofernes），1901 年，油畫，新藝術風格，奧地利美泉宮美術館藏。古斯塔夫·克林姆（Gustav Klimt），1862～1918 年，奧地利人

Y-21

Y-65

B-31

G-10

YR-58

Green

翠綠

關鍵字：新藝術風格（Art Nouveau）
銅、寶石、金箔
具象的自然主義形態傢具和壁紙圖案
東方風情
反工業化的機械複製

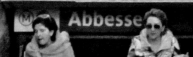

圖 3-13 ／法國巴黎地鐵 Abbesses 站入口，1900 年，主要材質：鑄鐵上漆、拋光火山岩。設計者：赫克托‧吉瑪德（Hector Guimard）。攝影：Iste Praetor
吉瑪德用標準化鑄鐵部件，為加工、運輸和組裝提供了便利，通過遍佈城市的地鐵入口，讓「奢侈」的新藝術風格進入大眾視野

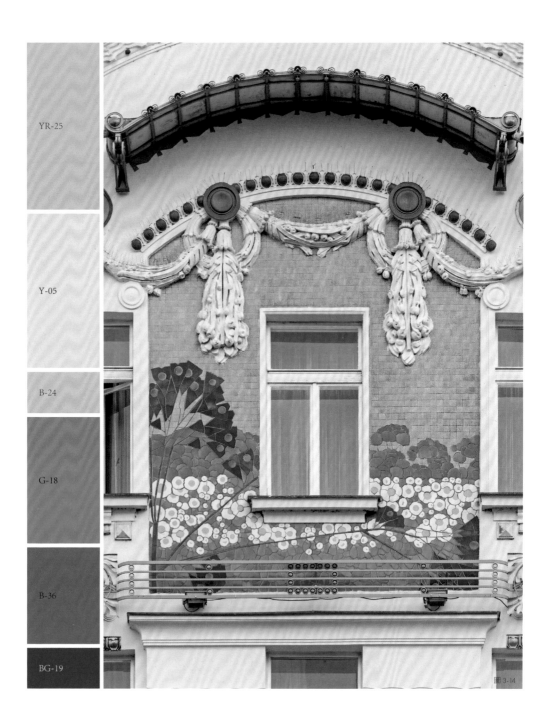

YR-25

Y-05

B-24

G-18

B-36

BG-19

圖 3-14

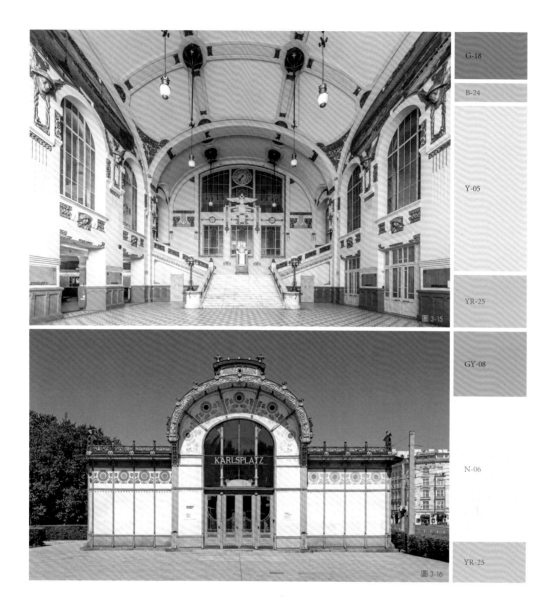

G-18

B-24

Y-05

YR-25

GY-08

N-06

YR-25

圖 3-14 ／俄羅斯聖彼德堡維捷布斯克火車站，新藝術風格。攝影：Alex Florstein Fedorov/Wikimedia Commons

圖 3-15 ／捷克布拉格梅拉諾酒店主立面，建築完成於 1906 年。攝影：Alexander Savin

圖 3-16 ／奧地利維也納卡爾廣場城鐵站，1899 年。設計者：奧托・瓦格納（Otto Wagner）。攝影：Thomas Wolf

N-06

YR-25

BG-23

YR-54

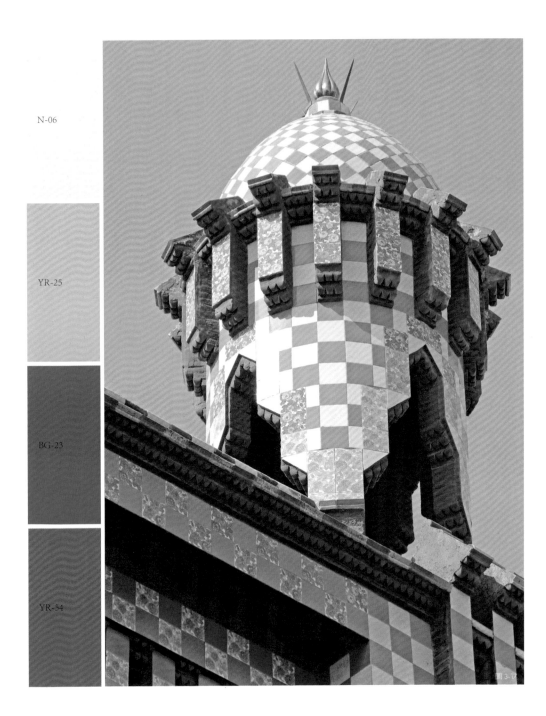

圖 3-17

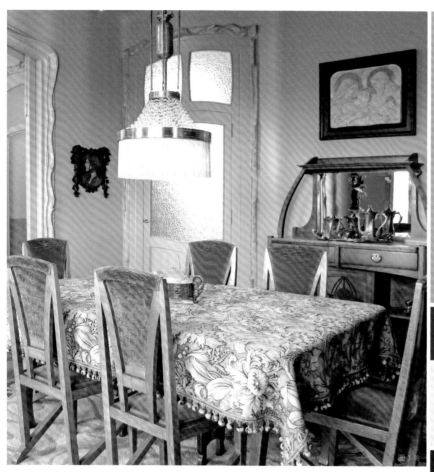

G-03

GY-06

N-13

B-12

R-40

YR-47

圖 3-17／文森之家（Casa Vicens），1883 ～ 1888 年。整棟房子由石頭、粗紅磚和棋盤狀彩色花卉瓷磚建成。設計者：安東尼・高第（Antoni Gaudí）。攝影：張昕婕

圖 3-18／米拉之家（Casa Milà）室內，1906 ～ 1912 年。設計者：安東尼・高第（Antoni Gaudí）。攝影：張昕婕

GY-04

B-24

Y-05

R-40

圖 3-19 ／《辦公室室內》，1915 年。水彩畫，美國庫珀休伊特・史密森設計博物館藏。愛德華・拉姆森・亨利（Edward Lamson Henry），1841 ～ 1919 年，美國人

愛德華・拉姆森・亨利是紐約歷史學會的會員，他對細節的刻畫給予了高度的關注，所以他的畫作被同時代的人視爲眞實的歷史再現

圖 3-20 ／《F・尚普努瓦》（F・Champenois），1898 年。阿爾豐斯・慕夏（Alphonse Mucha）

《F・尚普努瓦》是慕夏爲出版社 F・Champenois 設計的海報。畫面中，一個身穿聖潔長裙的女子，手裡捧著一本攤開的書，眼睛凝視著前方，整個畫面寧靜而優雅，人物被色彩柔和的花朵映襯得更加楚楚動人

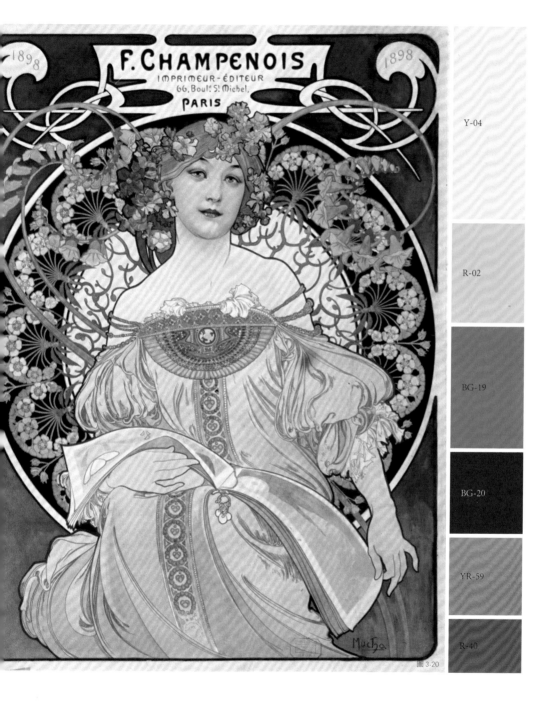

Y-04

R-02

BG-19

BG-20

YR-59

R-40

圖 3-20

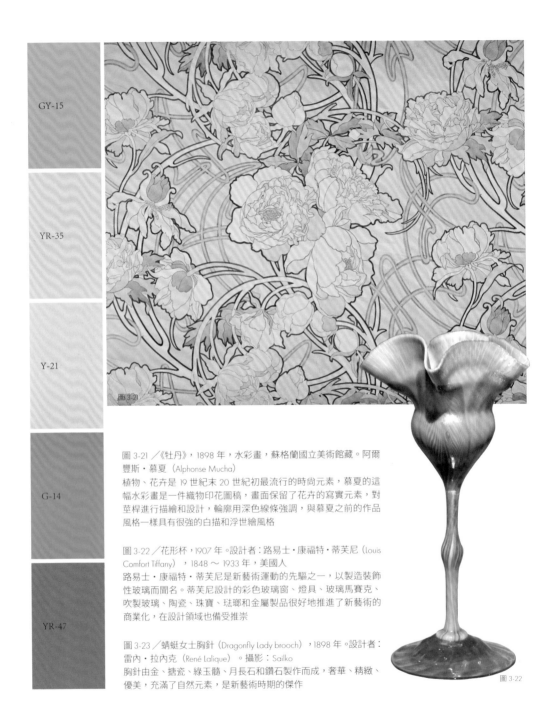

圖 3-21 ／《牡丹》，1898 年，水彩畫，蘇格蘭國立美術館藏。阿爾
豐斯·慕夏（Alphonse Mucha）
植物、花卉是 19 世紀末 20 世紀初最流行的時尚元素，慕夏的這
幅水彩畫是一件織物印花圖稿，畫面保留了花卉的寫實元素，對
莖桿進行描繪和設計，輪廓用深色線條強調，與慕夏之前的作品
風格一樣具有很強的白描和浮世繪風格

圖 3-22 ／花形杯，1907 年。設計者：路易士·康福特·蒂芙尼（Louis
Comfort Tiffany），1848 ～ 1933 年，美國人
路易士·康福特·蒂芙尼是新藝術運動的先驅之一，以製造裝飾
性玻璃而聞名。蒂芙尼設計的彩色玻璃窗、燈具、玻璃馬賽克、
吹製玻璃、陶瓷、珠寶、琺瑯和金屬製品很好地推進了新藝術的
商業化，在設計領域也備受推崇

圖 3-23 ／蜻蜓女士胸針（Dragonfly Lady brooch），1898 年。設計者：
雷內·拉內克（René Lalique）。攝影：Sailko
胸針由金、搪瓷、綠玉髓、月長石和鑽石製作而成，奢華、精緻、
優美，充滿了自然元素，是新藝術時期的傑作

圖 3-22

圖 3-24 ╱花瓶，1898 年。設計者：伽利略·奇尼（Galileo Chini），1873 ～ 1956 年，義大利人。攝影：Sailko
伽利略·奇尼是裝飾家、設計師、畫家和陶藝家，是義大利新藝術運動的重要成員

圖 3-25 ╱彩色玻璃花窗，1904 年。設計者：雅克·格魯拜爾（Jacques Grüber），1870 ～ 1936 年，法國人。攝影：Léna
格魯拜爾在 1897 年創立了自己的工作室，專門從事玻璃工作和彩色玻璃窗，1901 年成爲法國南錫工藝美術學院的創始人之一

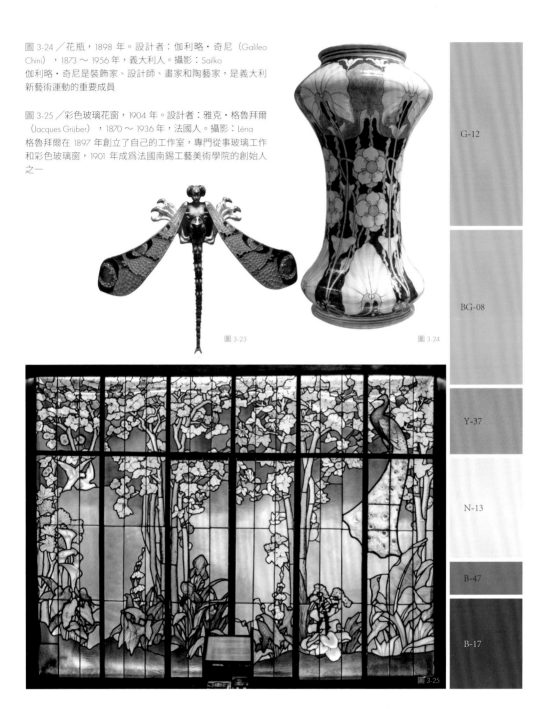

圖 3-23

圖 3-24

G-12

BG-08

Y-37

N-13

B-47

B-17

圖 3-25

Blue

琉璃藍

關鍵字：新藝術風格（Art Nouveau）
　　　　馬賽克、陶瓷碎片
　　　　具象的自然主義形態的版畫

圖 3-26／路易士・康福特・蒂芙尼在美國紐約長島的住宅（Laurelton Hall）的建築外立面細節，約 1905 年

圖 3-27

圖 3-28

圖 3-29

B-16

B-52

B-55

YR-11

YR-48

圖 3-27 ／巴特婁之家（The Casa Batlló），1904 ～ 1906 年。設計者：安東尼・高第（Antoni Gaudí）
巴特婁之家是建築師安東尼・高第和若熱普・瑪麗亞・茹若爾合作裝修改造的一座建築，以造型怪異而聞名於世。該建築建於 1877 年，在 1904 年到 1906 年間進行改造。建築內部的設計秉承了高第一貫的風格，沒有棱角，全是柔和的波浪形狀。海洋元素貫穿整個室內裝修，建築頂部巨大的螺旋造型，像大海的漩渦一般向四周散開，而漩渦中心則裝飾有海葵樣的頂燈。巴特婁之家與高第其他建築的不同之處是它的外牆。巴特略之家外牆牆面不規則，以彩色馬賽克作為裝飾，遠望像印象派畫家的調色盤，但色彩卻出奇地和諧，具有耀眼的美感

圖 3-28 ／巴特婁之家外立面細節。攝影：張昕婕

圖 3-29 ／巴特婁之家樓梯間瓷磚。攝影：張昕婕

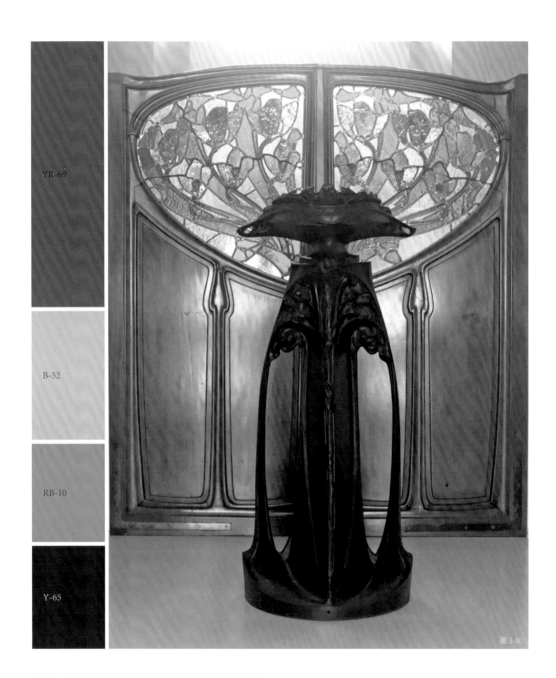

YR-69

B-52

RB-10

Y-65

圖 3-30 ／新藝術風格傢具、門和彩色玻璃。攝影：張昕婕

Y-03

Y-34

BG-15

R-46

圖 3-31 ／布拉格街頭的新藝術風格建築立面。攝影：張昕婕

B-50	
G-08	
Y-27	
B-49	
Y-54	
YR-01	

圖 3-32 ／巴黎朗廷酒店（Hôtel Langham）的餐廳牆面裝飾，1898 年。設計者：埃米爾‧於爾特萊（Émile Hurtré）
從這幅牆面裝飾畫裡可以看到孔雀、鶴、向日葵等自然元素

圖 3-33 ／《睡蓮》，1896 年。設計者：莫里斯‧皮拉德‧韋納伊（Maurice Pillard Verneuil），1869 ～ 1942 年，裝飾藝術家，新藝術風格設計師，法國人

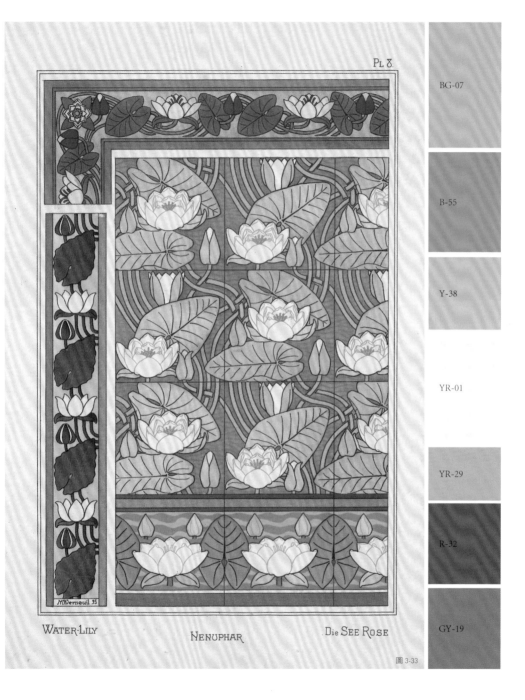

PL 8.

WATER·LILY NENUPHAR Die SEE ROSE

M.Verneuil.95

圖 3-33

BG-07

B-55

Y-38

YR-01

YR-29

R-32

GY-19

Pink

另類的粉

關鍵字：新藝術風格（Art Nouveau）
　　　　立體派、點彩派
　　　　先鋒性
　　　　東方風情、異國情調

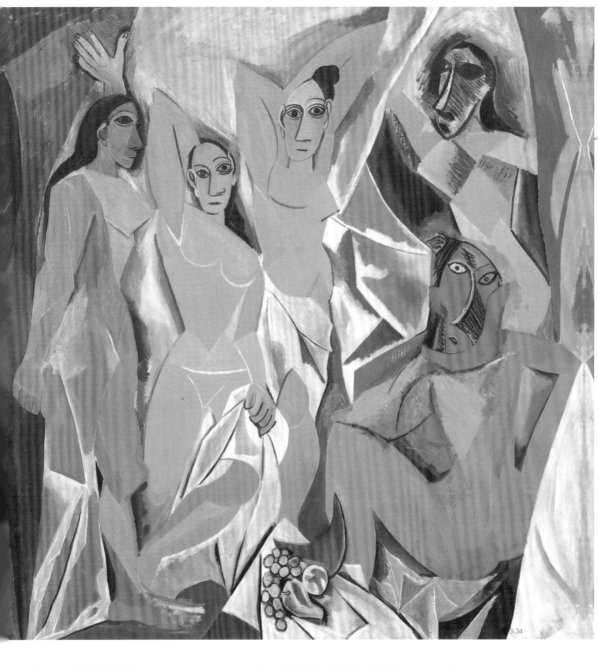

圖 3-34 ／《亞維儂少女》（Les Demoiselles d'Avignon），1907 年，立體派風格。巴勃羅‧畢卡索（Pablo Picasso），1881 ～ 1973 年，
西班牙人
《亞維儂少女》是畢卡索走向立體派的代表作，在 20 世紀的最初 10 年裡，極具先鋒性的立體派雖然並沒有廣泛地進入大眾視野，
但藝術往往是設計的領路人，在隨後的幾十年間，立體派深刻地影響了人們的著裝、室內裝飾、傢具設計以及建築設計，成爲
裝飾藝術風格（Art Deco）的重要源頭之一

GY-13

R-08

BG-01

R-47

B-33

N-19

R-08

Y-07

B-24

BG-19

圖 3-35 ／《康康舞》（Le Chahut），約 1889 年，點彩派（新印象派）風格。喬治·修拉（Georges Seurat），1859 ～ 1891 年，法國人

圖 3-36 ／弗諾格里奧之家（Casa Fenoglio-La Fleur），義大利都靈，1907 年。設計者：皮埃羅·弗諾格里奧（Pietro Fenoglio）

| R-05 |
| Y-07 |
| B-18 |
| B-58 |

圖 3-37

圖 3-37／禧年會堂（Jubilejní synagoga）建築立面，1906 年，設計者：Wilhelm Stiassny。攝影：Thorsten Bachner
禧年會堂是捷克首都布拉格的一座猶太會堂，地處耶路撒冷街，又名耶路撒冷會堂。這座猶太會堂建築爲摩爾復興風格，裝飾爲新藝術運動風格

圖 3-38／戲服設計，1909 年。設計者：雷昂‧巴克斯（Leon Bakst）
巴克斯是俄羅斯畫家、舞臺場景和服裝設計師。他的舞臺設計用色大膽，服裝色彩豐富，充滿了東方的異國情調，而這也直接影響了隨後的服飾時尚，寬鬆的、帶有東方元素的服飾逐漸成爲裝飾藝術風格流行時期的主要時尚潮流

圖 3-39／壁紙圖案設計，1915 ～ 1917 年，美國布魯克林博物館藏。設計者：威廉‧莫里斯（William Morris），1830 ～ 1896 年，英國人
莫里斯是英國工藝美術運動的領導人之一，是世界知名的傢具、壁紙花樣和布料花紋設計師兼畫家。他的圖案設計在 19 世紀末 20 世紀初的英國廣爲流行，同時深刻地影響著歐洲其他地區，至今依然是壁紙、織物圖案設計的靈感來源

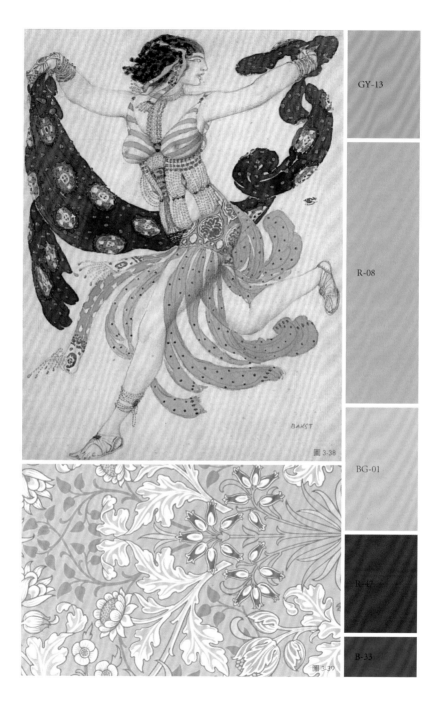

BAKST

圖 3-38

圖 3-39

GY-13

R-08

BG-01

R-47

B-33

1890 年代至 1910 年代流行色的當代演繹

　　從留存至今的圖像資料可以看到，19 世紀與 20 世紀交會的二十年，綠色相、藍色相與金色相構成了建築、室內、產品中常見的顏色。如果將這些顏色提取出來，參考那個年代的圖案與造型特點，結合當下的審美，完全可以打造出全新的室內整體配色方案。

圖 3-40 ／ 1890 ～ 1910 年代流行色在當代家居設計中的運用

N-06

Y-07

YR-25

R-08

YR-59

GY-04

GY-08

圖 3-41 ／ 1890 ～ 1910 年代流行色在當代家居設計中的運用

1920 年代至二戰前──
黃金時代

時代大事件

1. 20 世紀 20 年代，在北美經常被稱爲「咆哮的二十年代（Roaring Twenties）」或「爵士時代（Jazz Age）」，而在歐洲由於第一次世界大戰後的經濟繁榮，被稱爲「黃金年代」，法語國家則用「瘋狂年代（Années folles）」來稱呼它。這十年的關鍵字就是經濟發展，而經濟繁榮帶來的富裕，造就了藝術和文化的無限活力。於是，極具炫耀性的「裝飾藝術風格（Art Deco）」大肆流行。

2. 1922 年，埃及帝王谷的圖坦卡門墓被發掘，大量的古埃及隨葬品爲設計和時尚領域注入新的視覺元素，古埃及圖案、配色方式成爲裝飾藝術風格的重要組成部分。

3. 1929 年，華爾街爆發金融危機，歐美進入十多年的經濟蕭條期，並引發了第二次世界大戰。

4. 1919 年，德國誕生了一個全新的設計學院──包浩斯。雖然這所學校在 1933 年便關閉了，但其先鋒的設計理念，強調技術與藝術結合的理念，以集體合作爲工作核心的設計方式，培養具備工匠能力的藝術家，對材料、結構、肌理、色彩科學和技術的理解等，惠及全世界，並對後來的產品設計及審美產生了深遠的影響。

5. 1935 年，柯達製造了第一款彩色膠捲柯達克羅姆（Kodachrome）。

6. 1920 年代無線電收音機成爲工業化國家的主要傳播媒介。

7. 1931 年，帝國大廈竣工，並在此後 35 年間保持著世界最高建築的記錄，摩天大樓成爲人們印象中現代化的標誌之一。

......

圖 3-42 ～圖 3-44 ／美國紐約克萊斯勒大廈（Chrysler Building），1928 ～ 1930 年。設計者：威廉‧凡艾倫（William Van Alen）

BLACK

前衛而奢華的黑色

關鍵字：裝飾藝術風格（Art Deco）
　　　　奢華的黑金組合
　　　　埃及風情
　　　　扇形圖案
　　　　工業複製下的前衛黑色

飾藝術風格圖案

YR-25

R-52

YR-53

R-41

Y-65

圖 3-46／克萊斯勒大廈大廳電梯門。攝影：Tony Hisgett
克萊斯勒大廈作為裝飾藝術（Art Deco）風格的代表，在建築和室內裝飾上，充滿了典型的裝飾藝術元素。大廳電梯門上的植物圖案是新藝術風格的延續，更是古埃及裝飾元素的再現

圖 3-47 ／行政辦公桌，1930 年，法國巴黎裝飾藝術博物館藏。設計者：蜜雪兒・盧克斯 - 斯皮茲（Michel Roux-Spitz）

圖 3-48 ／《無煙不起火》（Where there's smoke there's fire），1920 年。羅素・派特森（Russell Patterson），1893 ～ 1977 年，紐約著名插畫師

1920 年代可以說是第一個女權運動的高潮期。吸菸、寬鬆低腰的裙裝、鮑伯頭的短髮造型等，是第一個時尚女性的標配。在繪畫表達上，對女性的描繪往往並不突出其柔美，而是強調其驕傲、自信、奔放的魅力，女性的身材也往往是用簡潔、剛硬的線條來表達

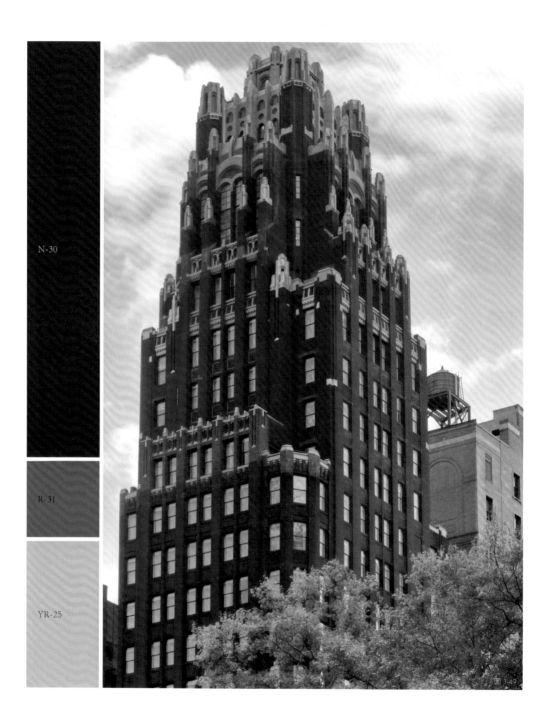

N-30

R-31

YR-25

N-39

圖 3-49 ／美國紐約暖爐大廈（American Radiator Building），1924 年。設計者：雷蒙德・霍德（Raymond Hood）。攝影：Jean-Christophebenoist
建築立面的黑磚象徵煤炭，金磚則象徵火，入口處應用大理石和黑色鏡子裝飾

圖 3-50 ／ 1920 年代女鞋，裝飾藝術風格。中國絲綢博物館藏。攝影：張昕婕

圖 3-51 ／克萊斯勒大廈大廳內寫有「克萊斯勒大廈」的牌匾。字體設計是典型的裝飾藝術風格。攝影：Dorff

圖 3-52 ／茶壺，1924 年。設計者：瑪麗安娜・布蘭德（Marianne Brandt）。攝影：張昕婕
1923 年，布蘭德進入包浩斯的金屬製品車間學習。受到納吉的影響，她將新興材料與傳統材料相結合，設計了一系列革新性與功能性並重的產品，其中包括於 1924 年設計的著名的茶壺

圖 3-53 ／香奈兒 5 號香水瓶，1921 年
香奈兒 5 號香水瓶由加布裡埃・香奈兒（Gabrielle Bonheur Chanel）親自設計，簡單的線條、純白色的標籤、黑色的字體，色彩和造型同樣簡潔，這在當時是令人側目的、極具先鋒性的設計。直到現在香奈兒 5 號香水瓶也只對原始設計進行了微妙的改變，保持著其令人驚歎的當代審美

Y-22

圖 3-52

圖 3-53

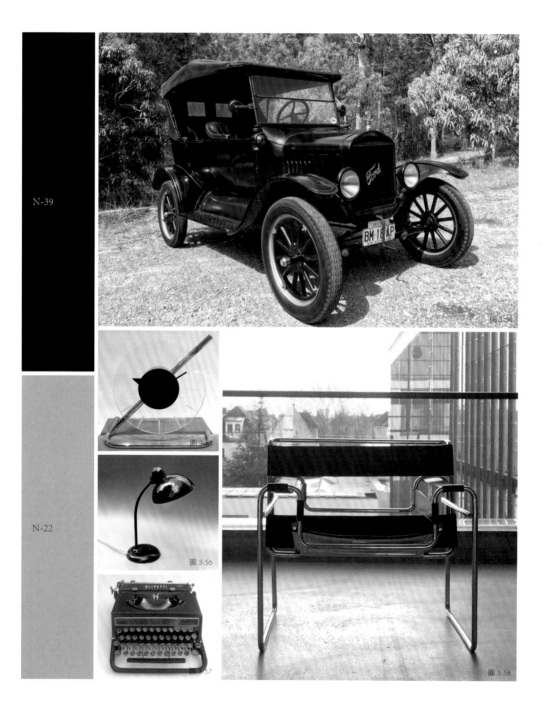

圖 3-54

圖 3-55

圖 3-56

圖 3-57

圖 3-58

圖 3-59

圖 3-54 ／福特 T 型汽車，1925 年
福特 T 型汽車不僅改變了汽車的生產模式，還開創了生產
線作業的工業化生產，甚至成爲現在朝九晚五工作制度的
起源。但直到 1927 年停產前，福特提供給市場的，只有
黑色的汽車

圖 3-55 ／時鐘，1933 年，由鍍鉻金屬、玻璃製作而成。
設計者：吉伯特・羅德（Gilbert Rohde）
作爲傢具和工業設計師，吉伯特・羅德在 1920 年代後期
到第二次世界大戰的第一階段幫助定義了美國的現代主義

圖 3-56 ／檯燈，1927 年。設計者：克利斯蒂安・戴爾
　　（Christian Dell）

圖 3-57 ／打字機，1936 年

圖 3-58 ／瓦西里椅（Wassily Chair），1925 ～ 1926 年。設
計者：馬賽爾・布勞耶（Marcel Breuer）。攝影：張昕婕
瓦西里椅在設計史上的崇高地位直到今天依然不可小覷，
布勞耶的所有設計，包括建築和傢具，都體現了包浩斯藝
術美學和工業生產相結合的理念，他的鋼管傢具系列徹底
改變了現代室內設計的觀念

圖 3-59、圖 3-60 ／ 1920 年代的派對女裝和布料局部，裝
飾藝術風格，中國絲綢博物館藏。攝影：張昕婕
從 1920 年代開始，黑色逐漸成爲服裝時尚界的首選

RED

奮進之紅

關鍵字：裝飾藝術風格（Art Deco）
　　　　紅黑組合
　　　　幾何造型
　　　　積極張揚

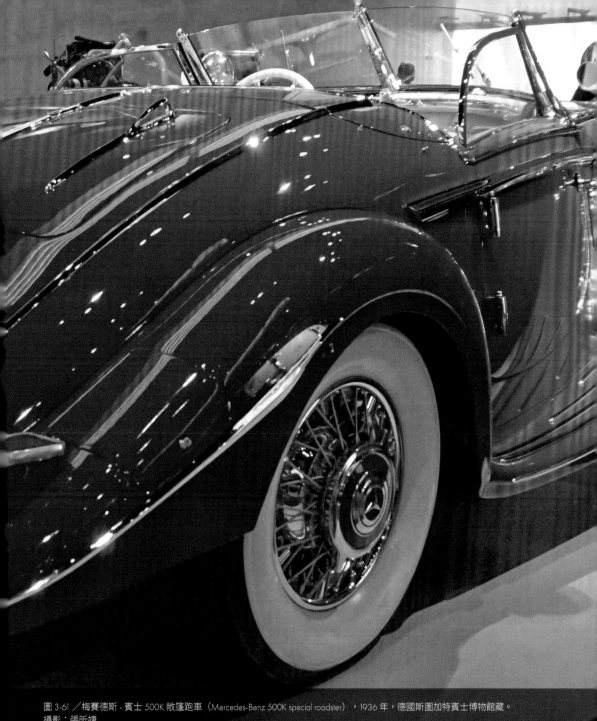

圖 3-61 ／梅賽德斯 - 賓士 500K 敞篷跑車（Mercedes-Benz 500K special roadster），1936 年，德國斯圖加特賓士博物館藏。
攝影：張昕婕

圖 3-62／《戴黑手套的女人》（femme au gantnoir），1920 年。阿爾伯特・格列茲（Albert Gleizes），1881 ～ 1953 年，法國人

圖 3-63 ／《哈林爵士的闡釋》(Interpretation of Harlem Jazz I)，維諾德・賴斯（Winold Reiss），1886 ～ 1953 年，德國出生的美國藝術家與平面設計師

爵士樂的發展，也是改變人們服飾時尚的推手之一──熱情奔放的爵士舞步，要求必須身著寬鬆的服飾，以給身體足夠的空間

 N-30

 YR-56

 Y-22

B-32

 YR-06

圖 3-64 ／《進步的世紀》(Century of Progress)，1933 年芝加哥世界博覽會海報

芝加哥世界博覽會展示了人類在建築、科學、技術和交通方面的創新。其中「明日之家展覽（Homes of Tomorrow Exhibition）」尤其引人矚目，在這個展覽中，展出了現代化的、創新實用的居家產品、新建築材料和技術

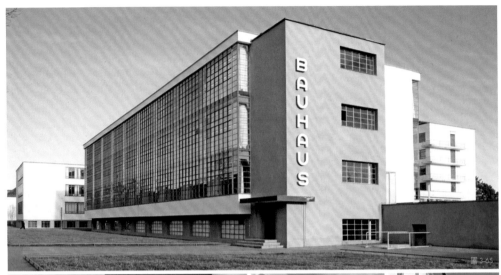

圖 3-65 ～圖 3-68 ／德紹的包浩斯學院，1925 年。攝影：張昕婕
這座孕育現代設計的學校,其建築本身也踐行著現代設計的理念。
而在色彩的選擇上，明豔的大紅色是貫穿所有空間的關鍵顏色

圖 3-69 ／裝飾藝術風格單人沙發，1925 ～ 1928 年。設計者：
馬塞爾‧柯爾德（Marcel Coard）

圖 3-70 ／ 1920 年代的裙裝，中國絲綢博物館藏。攝影：張昕婕

圖 3-69

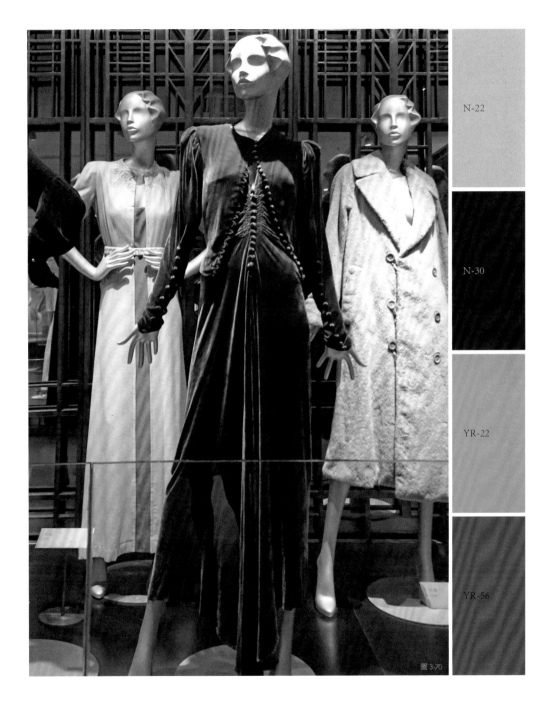

圖 3-70

N-22

N-30

YR-22

YR-56

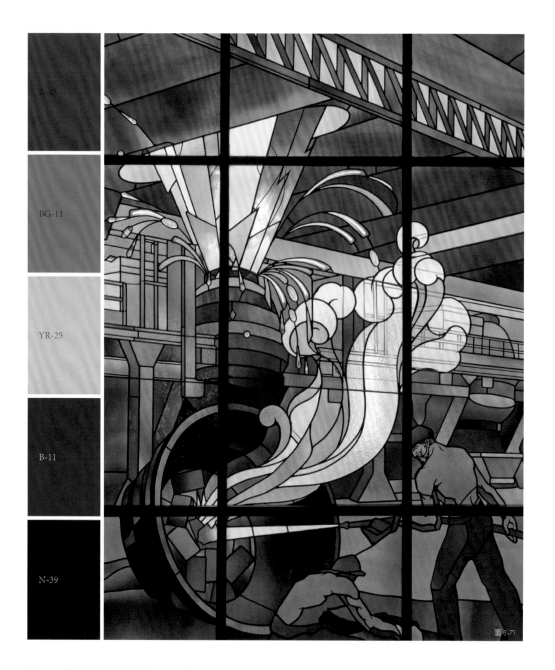

圖 3-71 ／裝飾藝術風格彩色玻璃。設計者：路易士‧馬若雷勒（Louis Majorelle），1859～1926年。攝影：Caroline Léna Becker

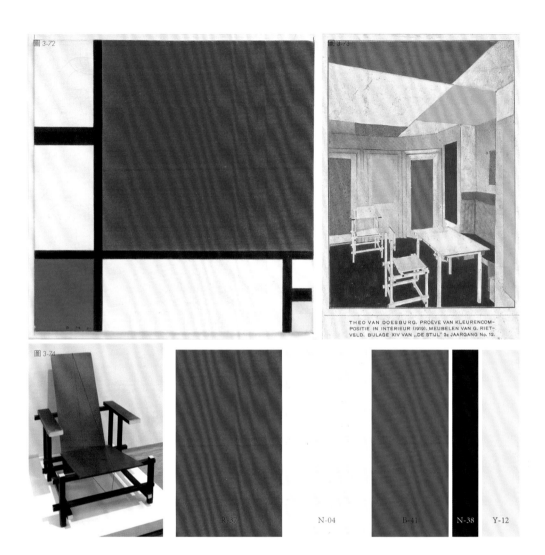

THEO VAN DOESBURG. PROEVE VAN KLEURENCOM-
POSITIE IN INTÉRIEUR (1919). MEUBELEN VAN G. RIET-
VELD. BIJLAGE XIV VAN „DE STIJL" 3e JAARGANG No. 12.

R-37 N-04 B-41 N-38 Y-12

圖 3-72 ／《紅黃藍構圖》，1930 年。皮耶‧蒙德里安（Piet Mondrian），1872 ～ 1944 年，荷蘭人

圖 3-73 ／特奧‧范‧杜斯伯格（Theo Van Doesburg）的色彩和吉瑞特‧湯瑪斯‧里特維德（Gerrit Thomas Rietveld）設計的傢具在
空間中的運用，1919 年，荷蘭阿姆斯特丹國立博物館藏

圖 3-74 ／紅藍椅，1923 年。設計者：吉瑞特‧湯瑪斯‧里特維德（Gerrit Thomas Rietveld），1888 ～ 1964 年，荷蘭人
紅藍椅的原始版本完成於 1919 年，當時並沒有顏色，現在廣為流傳的紅藍椅是受蒙德里安的影響，於 1923 年再次設計製作的
版本

Neutral

提煉的自然色

關鍵字：裝飾藝術風格（Art Deco）
天然石材
皮革、藤編與鋼管
少即是多

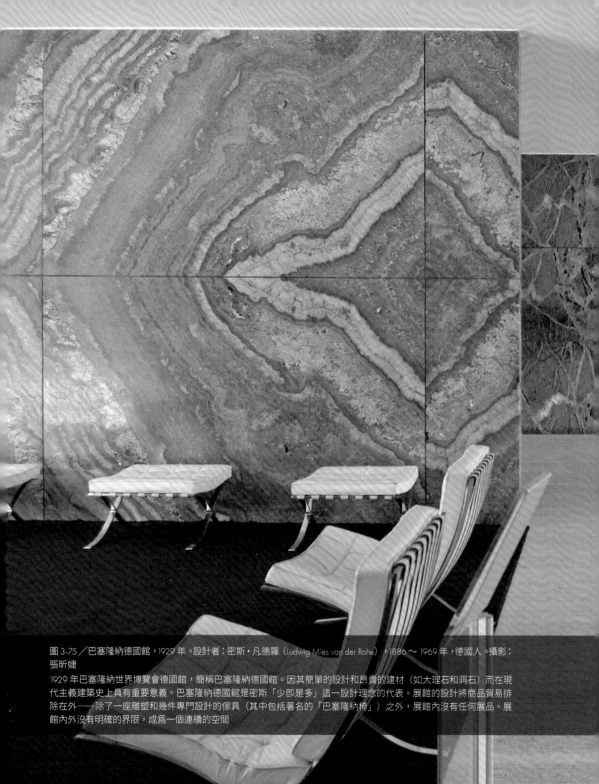

圖 3-75／巴塞隆納德國館，1929 年。設計者：密斯‧凡德羅（Ludwig Mies van der Rohe），1886 ～ 1969 年，德國人。攝影：張昕婕

1929 年巴塞隆納世界博覽會德國館，簡稱巴塞隆納德國館。因其簡單的設計和昂貴的建材（如大理石和洞石）而在現代主義建築史上具有重要意義。巴塞隆納德國館是密斯「少即是多」這一設計理念的代表。展館的設計將商品貿易排除在外──除了一座雕塑和幾件專門設計的傢具（其中包括著名的「巴塞隆納椅」）之外，展館內沒有任何展品。展館內外沒有明確的界限，成為一個連續的空間

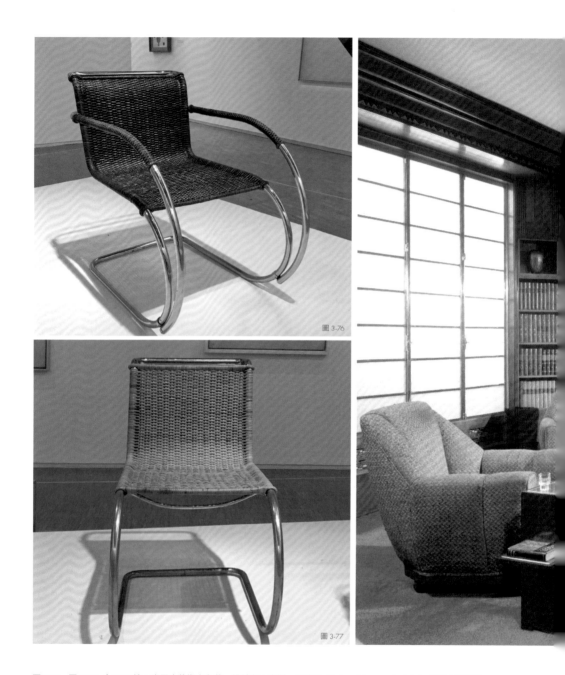

圖 3-76、圖 3-77 ／ MR10 椅，龐畢度藝術中心藏。設計者：密斯・凡德羅（Ludwig Mies van der Rohe）攝影：張昕婕

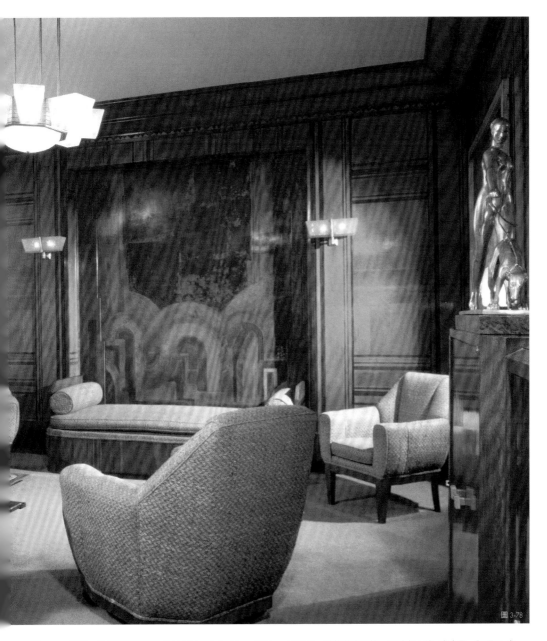

圖 3-78 ／維爾 - 沃格爾特的書房（Weil-Worgelt Study），1928 ～ 1930 年，裝飾藝術風格。設計者：讓 - 安東尼・阿爾瓦（Jean-Antoine Alavoine）

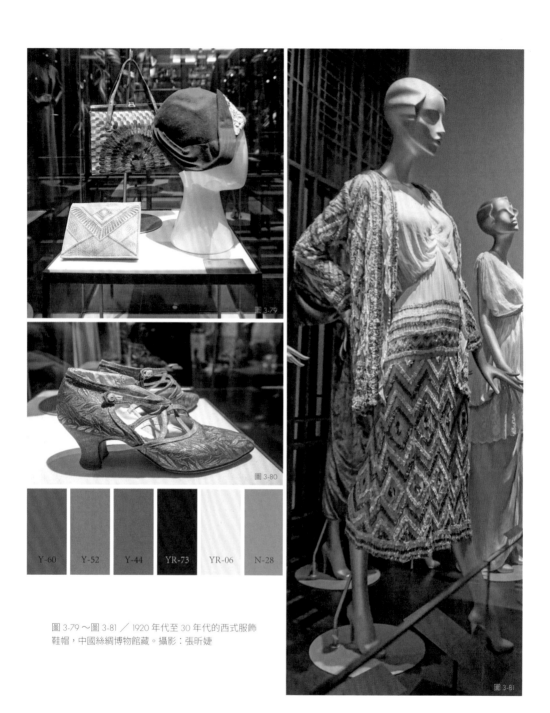

| Y-60 | Y-52 | Y-44 | YR-73 | YR-06 | N-28 |

圖 3-79 ～圖 3-81 ／ 1920 年代至 30 年代的西式服飾
鞋帽,中國絲綢博物館藏。攝影:張昕婕

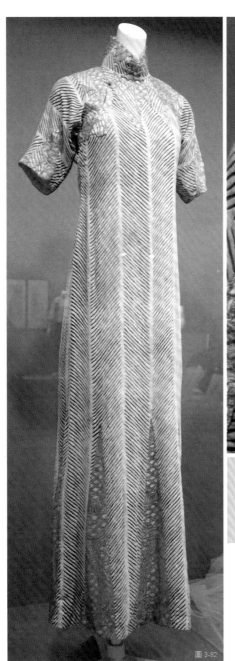

圖 3-82

圖 3-83

YR-12　　　　　　Y-44

圖 3-82、圖 3-83／中國旗袍，1920 年代至 30 年代，中國
絲綢博物館藏。攝影：張昕婕
這件旗袍結合了西式服裝的立體剪裁，可以看到這個時期
東西方在時尚上的融合

GREEN

實用的綠色

關鍵字：裝飾藝術風格（Art Deco）
　　　　線框勾邊
　　　　皮革、亮片與絲綢
　　　　層次對比

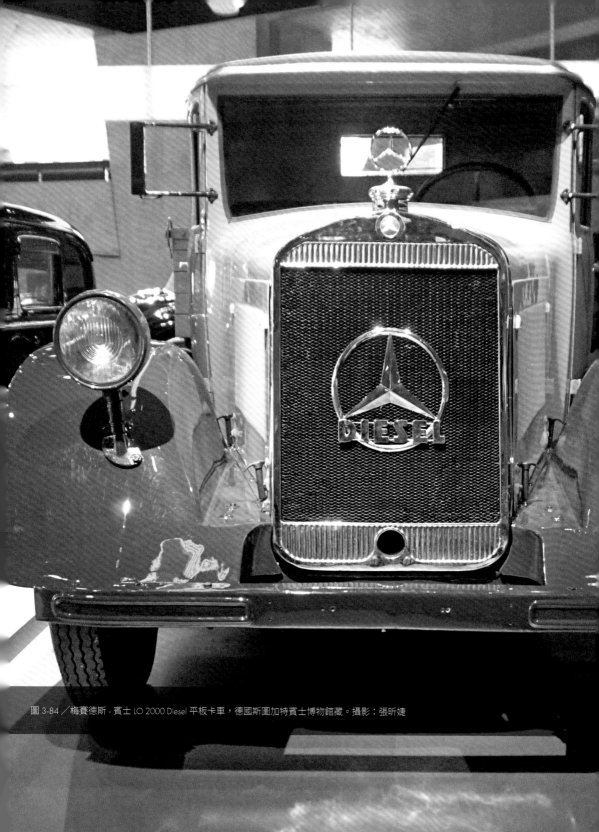

圖 3-84 ／梅賽德斯 - 賓士 LO 2000 Diesel 平板卡車，德國斯圖加特賓士博物館藏。攝影：張昕婕

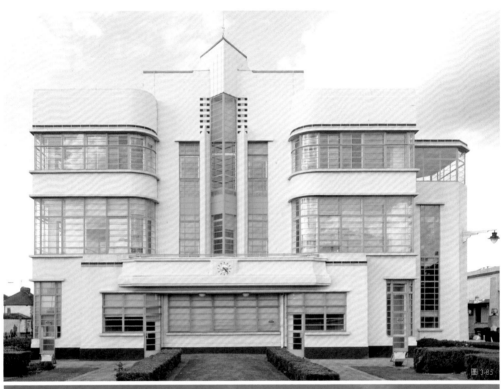

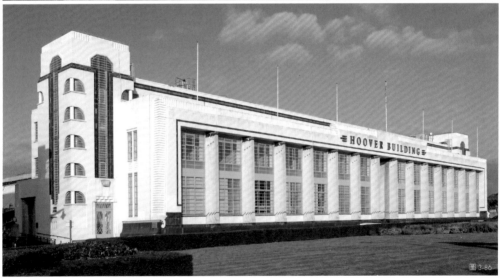

YR-56

BG-16

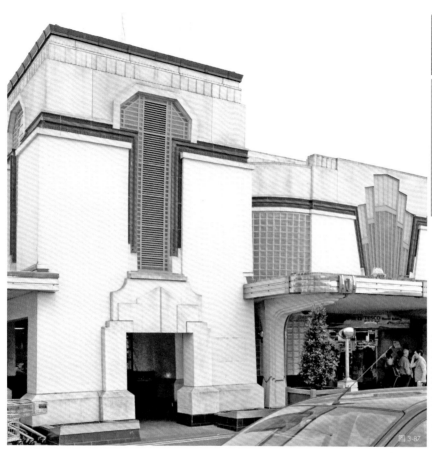

图 3-87

N-04

圖 3-85 ～ 3-87／胡佛大樓（Hoover Building），位於英國倫敦伊靈區，1931 ～ 1933 年，裝飾藝術風格。
設計工作室：沃利斯和吉伯特建築合作事務所

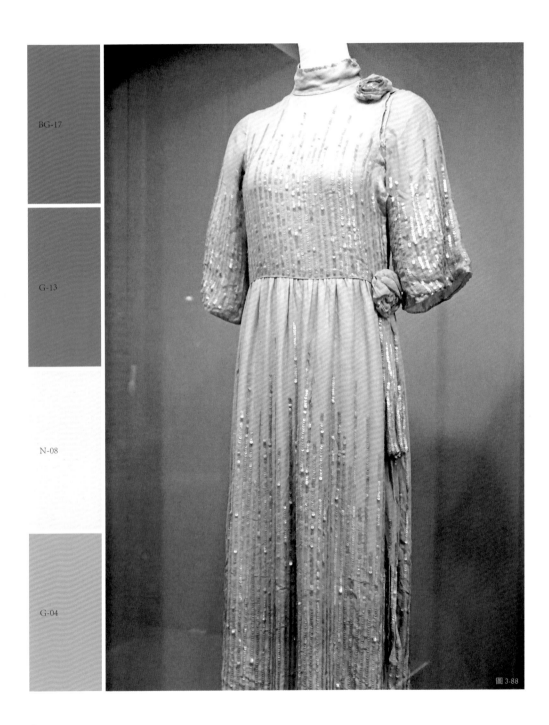

BG-17

G-13

N-08

G-04

圖 3-88

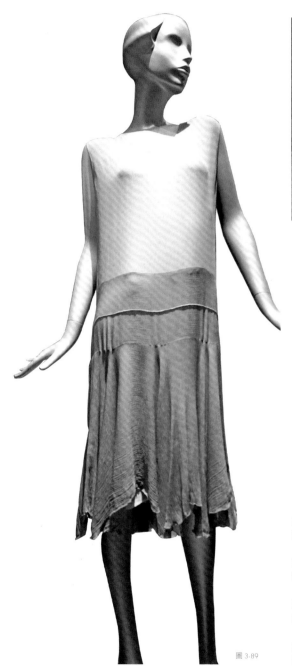

圖 3-89

圖 3-90

圖 3-91

圖 3-88 ／ 1920 年代至 30 年代中式女裙。中國絲綢博物館藏。攝影：張昕婕

圖 3-89 ／ 1920 年代至 30 年代西式女裙。中國絲綢博物館藏。攝影：張昕婕

圖 3-90 ／ 1920 年代至 30 年代西式女鞋。中國絲綢博物館藏。攝影：張昕婕

圖 3-91 ／ PH 檯燈，1941 年。設計者：保羅‧漢寧森（Poul Henningsen），1894 ～ 1967 年，丹麥人

1920 年代至二戰前流行色的當代演繹

　　1920 年代至 30 年代的西方社會，經濟發展迅速，極盡炫耀的裝飾藝術風格，色彩對比強烈，傢具量體較大，材質、圖案都相對硬朗，在酒店、俱樂部、劇院等空間較大的娛樂消費場所中顯得十分奢華和宏偉，並不適合空間有限的當代家居環境。但硬朗的幾何造型、清晰的色彩明度對比、標誌性的圖案，都可以與當下的流行色結合，展現出復古摩登的氣質。在時下流行的「輕奢風格」中，經常會用到那個年代的色彩元素──金色、黑色、祖母綠、寶石藍等。

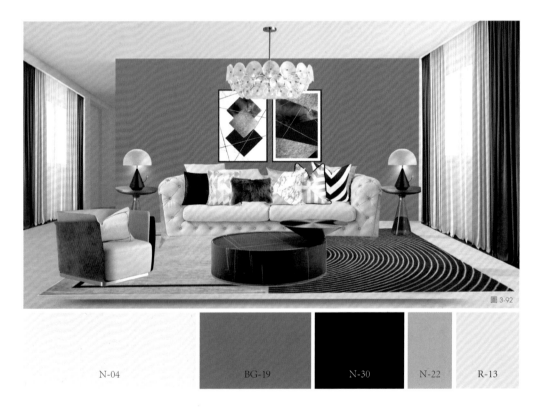

圖 3-92

| N-04 | BG-19 | N-30 | N-22 | R-13 |

圖 3-92 ／ 1920 年代至二戰前流行色在當代家居設計中的運用

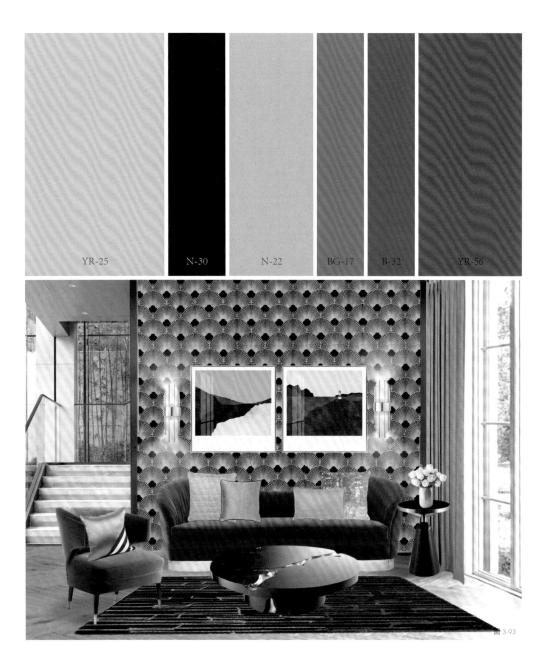

| YR-25 | N-30 | N-22 | BG-17 | B-32 | YR-56 |

圖 3-93 ／ 1920 年代至二戰前流行色在當代家居設計中的運用

二戰後至 1970 年代——
絢爛歲月

時代大事件

1‧二戰結束後，世界進入冷戰時期。

2‧1950 年代被一些人稱爲電視黃金時代。人們將大部分的閒置時間用於看電視，電影觀看人數下降，電台聽衆人數也下降了。

3‧戰後經濟復甦帶來時尚業的重新崛起，迪奧、巴黎世家、香奈兒等主流大品牌都在 1950 年代奠定了今天的地位。

4‧1950 年代出現的搖滾樂，在此後的近半個世紀，成爲大衆流行文化的主要符號。

5‧興起於 1950 年代至 60 年代的嬉皮文化，帶來了全新的生活風尚，其中包括對服飾時尚產生的巨大影響，如喇叭牛仔褲、紮染和蠟染面料，以及佩斯利印花等。

6‧1953 年，美國無線電公司（RCA）設定了全美彩電標準，並於 1954 年推出了相應的商品機，彩色電視的新時代才正式開始。

7‧1961 年，德國柏林建起柏林牆，柏林牆是德國分裂的象徵，也是冷戰的重要標誌性建築。

8‧1963 年，馬丁‧路德‧金恩在美國華盛頓發表「我有一個夢想（I have a dream）」的演講。60 年代開始，西方進入了又一個平權運動的高潮，特別是女性平權運動。

9‧1969 年，阿波羅 11 號載人登月。

10‧瑪莉‧官（Mary Quant）設計的迷你裙，成爲 1960 年代末至 70 年代上半期年輕女性中最流行的時尚潮流之一，然後在 1980 年代中期捲土重來之前暫時從主流時尚中消失。

11‧1970 年代，電腦的體積進一步縮小，性能進一步提高。微型電腦在社會上的應用範圍進一步擴大，幾乎所有領域都能看到電腦的身影。

12‧1970 年代日本經濟開始騰飛，與此同時日本在藝術、時尚領域，逐漸掌握了一定的發言權。

13‧航空科技飛速發展。1957 年 10 月 4 日，蘇聯成功發射了人類第一顆人造衛星「斯普特尼克一號」，開創了人類航太的新紀元；1958 年 1 月 31 日，美國第一顆人造衛星「探險者一號成」功發射；中國也在 1970 年 4 月 24 日，成功發射了第一顆人造衛星「東方紅一號」。

14‧當代藝術在這個時期逐漸構成大眾生活的重要部分，藝術與產品、時尚的結合，讓藝術越來越民主化、平民化。

……

　　1945 年第二次世界大戰結束後到 1970 年代，是繼 1920 年代後，西方經濟、文化繁榮的又一個高潮時期，世界呈現五彩繽紛的景象，而其中日本的崛起也對時尚審美產生了不容忽視的影響。而無論是家居產品還是服裝潮流，當代生活的基本形態，毫無疑問都是 1950 年代至 70 年代居住空間的延伸。

COLOR

純粹的原色

關鍵字：現代主義的時代
　　　　原色、蒙德里安的影響
　　　　當代藝術
　　　　電視文化

圖 3-94　德國柏林的「馬賽公寓（Unité d'Habitation, in Berlin）」，1957 年。設計者：勒‧可布西耶（Le Corbusier），1887 ～ 1965 年。
攝影：張昕婕

法國現代主義建築大師可布西耶設計的位於法國馬賽的集合住宅聞名世界，建築的中文名譯爲「馬賽公寓」，但事實上按其法語命名「Unité d'Habitation」應翻譯成「住宅的集合」。在法國南特市郊勒澤、布里埃、菲爾米尼以及德國柏林可以看到其他四座一樣的複刻品，同樣都是可布西耶的作品。可布西耶的這種設計成了當代遍佈城市角落的火柴盒公寓的鼻祖，但它的意義絕不僅限於此。與同時期的現代建築師們一樣，心懷烏托邦理想的可布西耶試圖透過建築設計建立一個更和諧、平等的世界。馬賽公寓一幢建築的戶型有 23 種之多，從獨身者到多口之家都能找到合適的戶型。顯然，可布西耶既不想建一個貧民窟，也不想建專爲富裕階級服務的住宅，他希望不同階層、不同生活狀態的人都能住到這棟樓裡。公寓底層架空圍架空形成的公共空間，既可以做停車場，也可作爲建築到綠地的通道，方便住戶散步、休息、家庭嬉戲。樓頂的公共空間設有幼稚園，還有游泳池、兒童遊戲場地、跑道、健身房、日光浴室、花架，甚至是開放電影院。住宅內部還有麵包房、食品店、餐館、酒店、藥房、洗衣房、理髮室、郵電所和旅館、書店，生活所需一應俱全。馬賽公寓的居住哲學反映了戰後歐洲整個社會的精神風貌，而馬賽公寓立面簡單、明快和純色的色塊組合設計，也是戰後整個設計界、藝術流派的用色趨勢

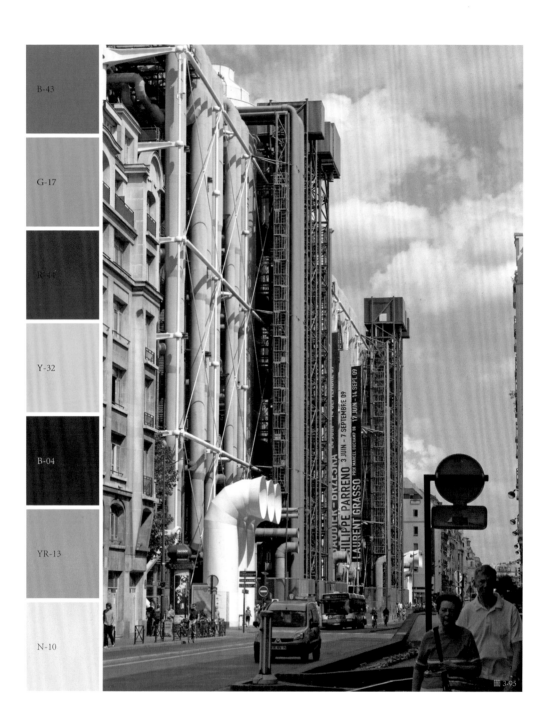

B-43

G-17

R-44

Y-32

B-04

YR-13

N-10

3-95

圖 3-95 〜圖 3-97 ／龐畢度藝術中心（Centre national d'art et de culture Georges-Pompidou），1971 〜 1977 年。設計者：倫佐‧皮亞諾（Renzo Piano），理查‧羅傑斯（Richard Rogers）和弗蘭奇尼（Gianfranco Franchini）。攝影：張昕婕

龐畢度藝術中心的造型設計先鋒，所有功能結構部件都採用不同顏色來區別。控制空調的管道是藍色，水管是綠色，電子線路封裝在黃色管線中，而自動扶梯及維護安全的設施（例如滅火器）則採用紅色。在落成初期，因為怪異的模樣而被民眾詬病，然而設計界對它的評價卻很高。設計師理查‧羅傑斯後來贏得了 2007 年的普里茲克建築獎，《紐約時報》評價「龐畢度藝術中心令建築界天翻地覆，羅傑斯先生因在 1977 年完成了高科技且反傳統風格的龐畢度中心而贏得了聲譽，尤其是龐畢度中心骨架外露並擁有鮮豔的管線機械系統」。如今這種骨架和結構外露的設計，早已滲透到居家設計中，並被冠以「工業風」這個風格名稱

圖 3-98 ／陳列於巴黎裝飾藝術博物館（Paris Musée des arts décoratifs）的現代主義風格傢具。攝影：張昕婕
從左至右依次為：
旋轉辦公椅，1947 年。設計者：讓·普魯維（Jean Prouvé），法國人
椅子，1953 年。設計者：弗里索·克萊默（Friso Kramer），荷蘭人
酒桶椅，1953 年。設計者：皮埃爾·古阿里切（Pierre Guariche），法國人
鬱金香椅，1953 年。設計者：皮埃爾·古阿里切（Pierre Guariche），法國人

圖 3-99 ／被嬉皮塗鴉的大衆甲殼蟲汽車
1950 年代末到 70 年代中期的美國嬉皮文
化，對當時的世界產生了極大的影響。嬉
皮運動始於青少年，戰後成長起來的年輕
人在沒有壓力的環境下成長，更易接受平
權、反戰等思潮。自由的波希米亞文化成
爲嬉皮崇尚的審美，嬉皮的精神影響了包
括甲殼蟲樂隊在內的歐洲搖滾圈，他們反
過來影響了他們的美國同行。嬉皮文化在
音樂、文學、戲劇、藝術、時尚和視覺藝
術上都得到了表達，迷幻的色彩風格是它
的符號

圖 3-99

圖 3-100 ／拉德芳斯廣場噴泉（The Agam Fountain），1977 年。藝術家：亞科夫‧阿加木（Yaacov Agam），攝影：張昕婕

以色列雕塑家和實驗藝術家阿加木在歐普藝術（OP art）這一領域尤其著名。而他在法國巴黎的現代商業區拉德芳斯廣場噴泉池底的馬賽克作品，則最廣為人知。歐普藝術是通過使用光學技術使人產生視覺錯覺、視覺幻覺，營造出奇異的藝術效果的藝術形式。歐普藝術作品的內容通常是線條、形狀、色彩的週期組合或特殊排列。藝術家利用垂直線、水平線、曲線的交錯，以及圓形、弧形、矩形等形狀的並置，引起觀賞者的視覺錯覺。1960 年代至 70 年代，歐普藝術在服裝、建築、公共藝術領域得到廣泛應用，是當時十分流行的圖案和色彩元素

圖 3-100

圖 3-101

圖 3-102

B-39

R-34

BG-17

RB-21

Y-11

N-40

圖 3-101 ／《逃離的女人》，西班牙米羅基金會美術館藏。藝術家：胡安‧米羅（Joan Miró）。攝影：張昕婕

圖 3-102 ／《坐著的女人和孩子》，西班牙米羅基金會美術館收藏。藝術家：胡安‧米羅（Joan Miro）。攝影：張昕婕

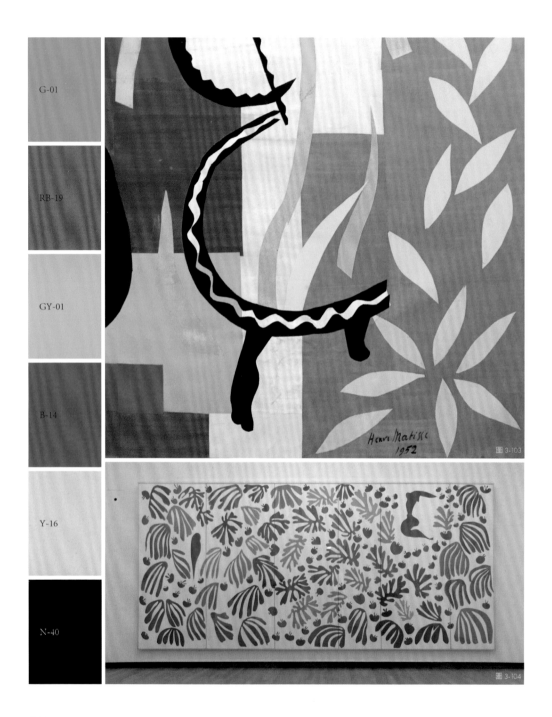

G-01

RB-19

GY-01

B-14

Y-16

N-40

Henri Matisse
1952

圖 3-103

圖 3-104

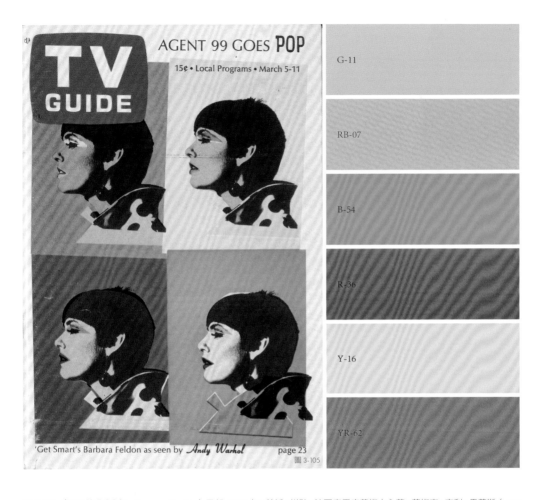

圖 3-105

圖 3-103 ╱《國王的悲傷》(The Sorrows of the King) 局部，1952 年，剪紙、拼貼，法國龐畢度藝術中心藏。藝術家：亨利‧馬蒂斯 (Henri Matisse)，1869 ～ 1954 年，法國人。攝影：張昕婕

圖 3-104 ╱《鸚鵡和美人魚》 (La Perruche et la Sirene)，1952 年，剪紙、拼貼，荷蘭阿姆斯特丹市立博物館藏。藝術家：亨利‧馬蒂斯 (Henri Matisse)
馬蒂斯與畢卡索一起被認為是定義 20 世紀視覺藝術革命發展的藝術家，他終其一生都在孜孜不倦地探索視覺藝術和色彩的創新，並對藝術、設計、時尚產生深遠的影響，是現代藝術的領軍人物。亨利‧馬蒂斯畢生都在嘗試不同的繪畫形式，1941 年馬蒂斯罹患癌症，手術治療後他的體力已經不足以支撐繪畫和雕塑，於是在助手的幫助下，他開始創作剪紙拼貼。助手用水粉預塗不同顏色的紙張，馬蒂斯再將紙張剪切成不同的形狀，並重新佈局，構成生動的圖畫。而這種用最簡單的顏色和線條探索視覺之美的方式，對面料設計、家居產品外觀設計等都產生了深刻的影響，我們現在看到的很多「北歐風格」家居圖案的設計靈感都來源於此

圖 3-105 ╱電視指南（TV Guide）封面設計，1966 年。藝術家：安迪‧沃荷（Andy Warhol），1928 ～ 1987 年，美國人

圖 3-106

RB-07	
Y-17	
BG-02	
R-36	
B-31	

圖 3-106／瑪麗蓮・夢露網版印刷（Marilyn Diptych），1962 年。藝術家：安迪・沃荷（Andy Warhol）1960 年代可以說是普普藝術發展的黃金時期。而作為普普藝術的代表人物，安迪・沃荷的網版印刷作品，則帶來了全新的色彩審美。大膽的顏色、可複製和多樣的套色效果，成為普普藝術的象徵，並在大眾時尚中始終佔有一席之地

圖 3-107／草間彌生在其作品《無限鏡屋》中，1965 年。藝術家：草間彌生
草間彌生的圓點，不僅成為 60 年代的時尚圖騰，更在今天持續影響著各個領域的產品設計

圖 3-108 ╱《Hi，Andy！》，1975 年，法國龐畢度藝術中心藏。藝術家：Mikhail Fedorov-Roshal。攝影：張昕婕

YR-65
Y-46
RB-26
BG-18
B-31

圖 3-109

圖 3-109／馬倫科扶手椅（Marenco Armchairs），1970 年。
設計者：馬里奧‧馬倫科（Mario Marenco）

圖 3-110／法國雜誌上的服裝成衣廣告，1972 年

圖 3-111／披頭四在英國 BBC 製作的電視電影《神奇
的神秘之旅》（Magical Mystery Tour）中的照片

圖 3-112／航空旅行海報，1958 年。藝術家：大衛‧
凱文（David Klein）

圖 3-113／1970 年代的咖啡廣告

圖 3-110

R-43

YR-32

GY-03

RB-41

RB-26

BG-10

Y-14

图3-111

图3-112

图3-113

Red and Orange

溫暖的紅和橙

關鍵字：現代主義

格紋、圓點

紅色、橙色

Mid-centruy 風格

圖 3-114 ╱ 1960 年代的室內風格。攝影：ajeet-mestry

R-44

Y-31

YR-51

B-04

YR-13

N-10

圖 3-115

圖 3-115／巴黎裝飾藝術博物館展示的 1950 ～ 70 年代的傢具

Y Chair，1949 年。設計者：漢斯·韋格納（Hans J·Wegner）

The Chair，1949 年。設計者：漢斯·韋格納（Hans J·Wegner）

孔雀椅（The Peacock Chair），1947年。設計者：漢斯·韋格納（Hans J·Wegner）

茶几（Coffe Table），1947 年。設計者：野口勇（Isamu Noguchi）

鬱金香椅（Tulip Chair），1956年。設計者：艾羅·沙里寧（Eero Saarinen）

LCW Chair，1947 年。設計者：伊姆斯夫婦（Charles and Ray Eames）

鑽石椅（Diamond Chair），1952 年。設計者：亨利·貝爾托亞（Harry Bertoia）

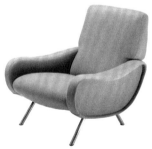

女士椅（Lady Armchair），1951 年。設計者：瑪律科·紮努索（Marco Zanuso）

椰殼椅（Coconut Lounge Chair），1955 年。設計者：喬治·尼爾森（George Nelson）

橘瓣椅（Orange Slice Chair），1960 年。
設計者：皮埃爾・保蘭（Pierre Paulin）

三角貝殼椅（Shell Chair），1963 年。
設計者：漢斯・韋格納（Hans J・
Wegner）

謝納椅（Cherner Chair），1957 年。設計
者：諾曼・謝納（Norman Cherner）

蛋椅（Egg Chair），1958 年。設計者：
阿諾・雅各森（Arne Jacobsen）

潘頓椅（Panton Chair），1960 年。設
計者：維爾納・潘頓（Verner Panton）

心形椅（Heart Cone Chair），1958 年。
設計者：維爾納・潘頓（Verner Panton）

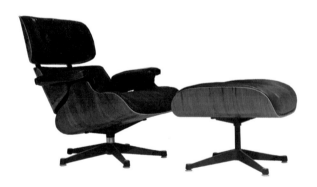

伊姆斯椅（Eames Longchair），1956 年。設計者：
伊姆斯夫婦（Charles and Ray Eames）

天鵝椅（Egg Chair），1958 年。設計者：
阿諾・雅各森（Arne Jacobsen）

獵人椅（Hunter Safari Chair），1960 年代。
設計者：Torbjörn Afdal

棉花糖椅（Marshmallow Sofa），1954 年。
設計者：歐文・哈珀（Irving Harper）

球椅（Ball Chair），1962 年。設計者：
艾羅・阿尼奧（Eero Aarnio）

蘑菇檯燈（Nesso lamp），1965 年。
設計者：阿特米德（Artemide）

糖果椅（Pastil Chair），1968 年。設計者：
艾羅・阿尼奧（Eero Aarnio）

番茄椅（Tomato chair），1971 年。設計者：
艾羅・阿尼奧（Eero Aarnio）

UP 系列扶手椅（Serie UP），1969 年。設計者：
加埃塔諾・佩謝（Gaetano Pesce）

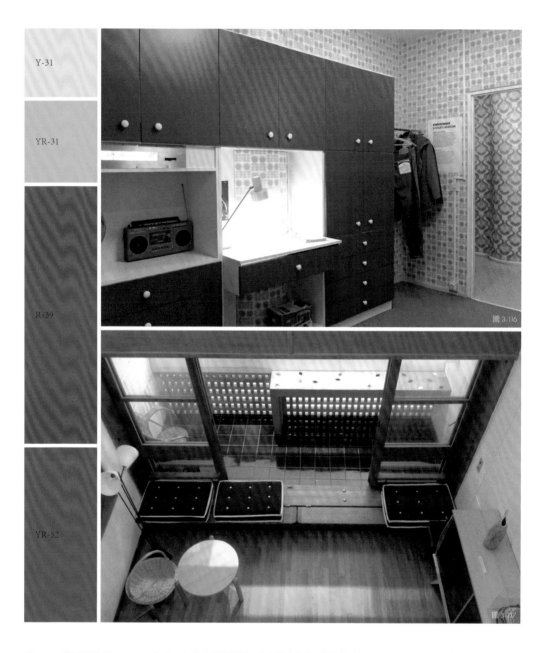

圖 3-116 ╱ 兒童房佈置，1960 年代至 70 年代在蘇聯控制下的東德家庭室內裝飾的復原，柏林民主德國博物館（DDR Museum）。攝影：張昕婕

Y-31

YR-31

R-39

YR-52

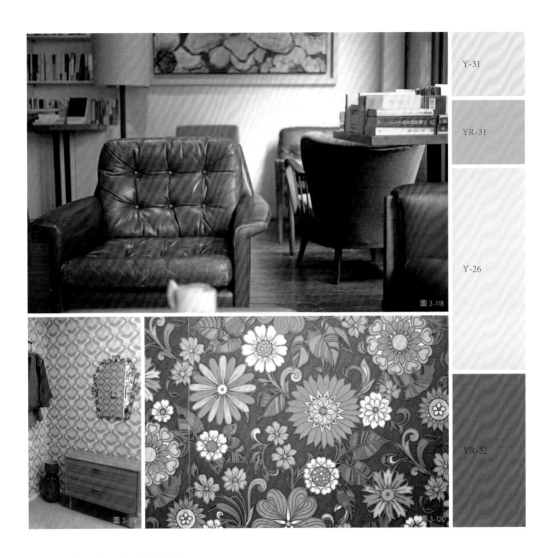

圖 3-117 ／法國馬賽公寓內的室內陳設

圖 3-118 ／ 1950 年代至 60 年代風靡的典型的 Mid-century 風格的室內陳設。攝影：Cater Yang

圖 3-119 ／玄關佈置，1960 年代至 70 年代在蘇聯控制下的東德家庭室內裝飾的復原，柏林民主德國博物館（DDR Museum）。攝影：張昕婕

圖 3-120 ／ 1960 年代的壁紙設計。攝影：Domincspics
壁紙中豌豆綠色、藏紅花色以及華麗迷幻的設計，是這個時期十分常見和典型的設計圖案

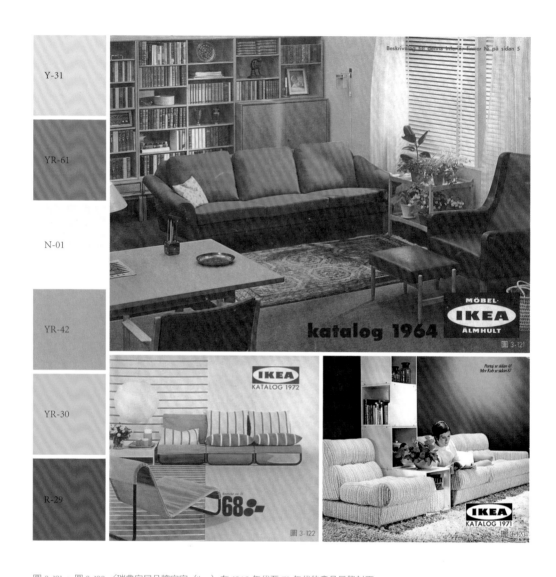

圖 3-121 ～圖 3-123 ／瑞典家居品牌宜家（Ikea）在 1960 年代至 70 年代的產品目錄封面

圖 3-124 ／服裝品牌迪奧 1973 年春夏高級定制套裝 Bohan3・Adnan Ege Kutay 系列。設計者：Marc

圖 3-125 ／ 1960 年代最流行的服裝圖案、色彩和廓形

圖 3-126、圖 3-127 ／ 1960 年代至 70 年代法國雜誌上的時尚流行服飾。在這個時期，格紋、條紋、圓點和暖色是時尚產品中的常見元素

圖 3-124

圖 3-125

圖 3-127

YR-60

R-35

N-01

R-03

Prenez un taxi pour l'automne. *Rouge chaud sur blanc Léacril: c'est si léger et si chaud! C'est la fibre prestigieuse et confortable qui vous met partout avec élégance et en souplesse. Léacril en série: sa tenue est formidable. Léacril vous conduit toujours à l'adresse de la dernière mode.*

LÉACRIL® "la fibre qui vit"

Bel. Collection printemps été 71

Pastel

樂觀的粉彩

關鍵字：現代主義
　　　　金龜車
　　　　反文化運動
　　　　粉彩

圖 3-128 ／福斯（Volkswagen）Type2 麵包車。攝影：Caleb George

德國福斯汽車於 1950 年推出這款廂型車，作為箱型車和客車的先驅之一，引發了 1960 年代包括福特、道奇、雪佛蘭等美國汽車品牌競爭者的效仿。與福斯金龜車一樣，Type2 在全球擁有眾多的暱稱，包括「microbus」和「minibus」。Type2 在 1960 年代反文化運動中還被稱作「嬉皮車」，是年輕的嬉皮們的生活方式標籤。Type2、金龜車之所以會在年輕人中受歡迎，是因為在這場反大資產階級、反越戰，宣導平等與愛的運動中，體型較大的傳統轎車被視為是腐朽的資本主義的象徵。此時，體型小巧、耗油量低的日本車乘機在歐美市場崛起，成為先進價值觀的代名詞

圖 3-129、圖 3-130 ／道奇汽車，1956 年。攝影：Christopher Ziemnowicz

圖 3-131 ／雪佛蘭汽車，1950 年代車型。攝影：Court Prather

圖 3-132 ／克萊斯勒汽車，1951 年

與福斯 Type2 這類小型車相對的是體型龐大，耗油量大的美國車型（圖 3-129 ～圖 3-132）。這種炫耀的、奢華的外形，在 1960 年代的年輕人眼中正是腐朽的、保守的文化象徵。而在顏色方面，1950 年代的汽車流行輕快的粉彩色。此時，二戰後成長起來的「青少年」們成爲汽車的重要消費群體，開車兜風在青少年眼裡是一件必不可少的事，而生活在經濟大發展，社會安定、和平、富足時代的年輕人偏愛明快、樂觀的顏色，無論開的是小型車還是大型車

Y-10

YR-38

Y-13

YR-10

GY-17

圖 3-133 ／ 1960 年代的旋轉撥號電話機和照相機。攝影：Jim Chute

圖 3-134 ／德國科技博物館展出的 1960 年代檯燈。攝影：張昕婕

Y-09	B-45	R-15	G-07	YR-41	N-05

圖 3-135 廚房佈置，1960 年代至 70 年代在蘇聯控制下的東德家庭室內裝飾的復原，柏林民主德國博物館（DDR Museum）。攝影：張昕婕
淺淡的彩色也是那個時期西方國家廚房流行的配色方式

圖 3-136 ／百靈（BRAUN）廚房攪拌器，1950 年代。設計者：Reinhold Weiss。塑膠製品在戰後迅速發展，在當時的工業產品設計中塑膠製品往往呈現淺淡柔和的色調

RB-01

N-05

B-22

YR-37

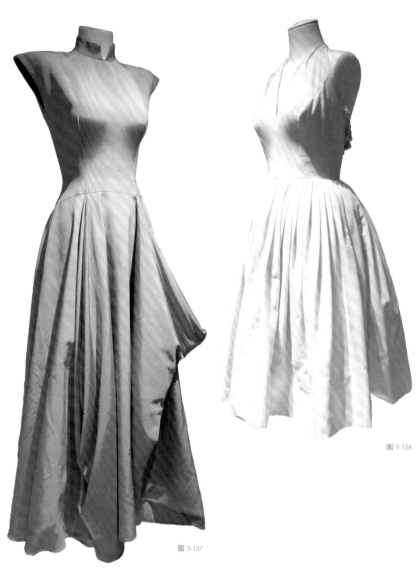

圖 3-137

圖 3-138

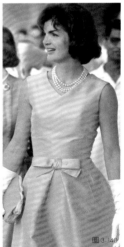

圖 3-137、圖 3-138 ╱ 1950 年代至 60 年代的裙裝，中國絲綢博物館藏。攝影：張昕婕

圖 3-139 ╱ 1950 年代的時髦女性。攝影：Nathan Anderson

圖 3-140 ╱美國總統甘迺迪夫人賈桂琳女士的著裝風格，她成了人們爭相效仿的時尚偶像

Contemporary Blue

當代的藍

關鍵字：現代主義
　　　　產品常規經典色
　　　　當代藍

圖 3-141 ／《藍色裸體三號》（Blue Nude III），1952 年，剪紙，法國龐畢度藝術中心藏。藝術家：亨利·馬蒂斯（Henri Matisse）
馬蒂斯晚年因爲病痛造成的身體限制，不再透過雕塑和繪畫進行藝術表達，轉而開始通過剪紙、拼貼這種相對省力的方式進行
藝術創作，並由此延伸出平面化、輪廓化的視覺裝飾形式。在這個時期，我們可以看到許多以藍色爲主題的作品，《藍色裸體》
是其中的典型代表

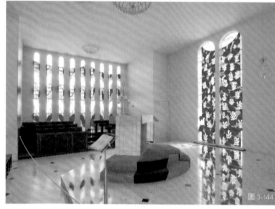

圖 3-142 ／《IKB 191》，1962 年。藝術家：伊夫・克萊因（Yves Klein）

《IKB 191》是一幅單色畫，畫中鮮亮的寶石藍被稱為國際克萊因藍（International Klein Blue），克萊因給這個顏色申請了專利，簡稱 IKB。從 1958 年開始，克萊因以 IKB 為主題開始了一系列的單色作品創作。由此他與安迪・沃荷、杜尚等藝術家齊名，成為 20 世紀後半葉對世界藝術貢獻最大的藝術家之一，不僅改變了西方藝術的進程，也影響了日常消費品的審美

圖 3-143 ／《人體測量學繪畫》（Anthropométrie "Le Buffle" ANT 93），1960 年，法國龐畢度藝術中心藏。藝術家：伊夫・克萊因（Yves Klein）。攝影：張昕婕

1960 年 3 月，克萊因在巴黎舉辦「藍色時代展（Blue Epoch exhibition）」，開幕式展出大廳地面和牆面上鋪著巨幅白色畫布，三個赤裸身體的年輕女子用刷子將克萊因顏料塗抹在自己身上，然後在克萊因的指揮下在地面的畫布上翻滾、旋轉、塗抹，並將身體貼、靠、按壓掛在牆上的畫布，身體形態和姿勢的痕跡留在了畫布上，最終這些運動軌跡形成了《人體測量學繪畫》系列。這種原本冷靜、平和的顏色，在現代工業和當代藝術理念之下，變得充滿激情和力量，在設計領域引起了巨大迴響，並對時尚行業產生了深遠的影響

B-30	B-26	B-29	N-10

圖 3-144 ／馬蒂斯教堂（Chapelle du Rosaire de Vence）內部，1949 ～ 1951 年。建築外觀和內部裝飾皆由亨利・馬蒂斯（Henri Matisse）設計、繪製

圖 3-145 ／馬蒂斯教堂彩色玻璃細部
馬蒂斯的教堂充滿了寧靜的藍色，藝術家用最單純的顏色、線條，探尋宗教最核心的本質。追尋內心與世界最直接的連接便是美的，這種美無關奢華，無關矯飾

圖 3-146 ／《波利尼西亞的天空》（Polynésie le ciel），1946 年，法國龐畢度藝術中心藏。藝術家：亨利・馬蒂斯（Henri Matisse）。攝影：張昕婕

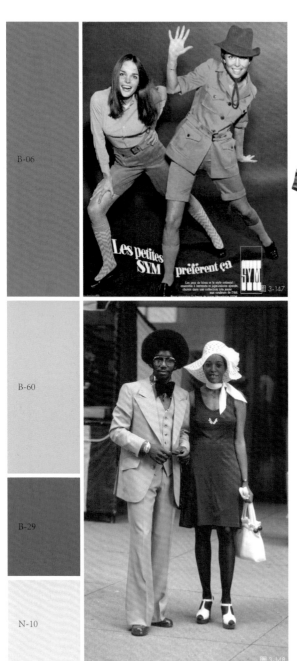

B-06

B-60

B-29

N-10

圖 3-149

圖 3-147 ／ 1960 年代法國時尚雜誌中的女裝廣告，1968 年。在模特兒的襪子上可以看到典型的歐普藝術元素

圖 3-148 ／ 1970 年代的流行服飾，拍攝於 1975 年。鮮豔的顏色和喇叭褲是當時最時尚的元素

圖 3-149 ／ 1960 年代歐普藝術風格女裙，中國絲綢博物館藏。攝影：張昕婕

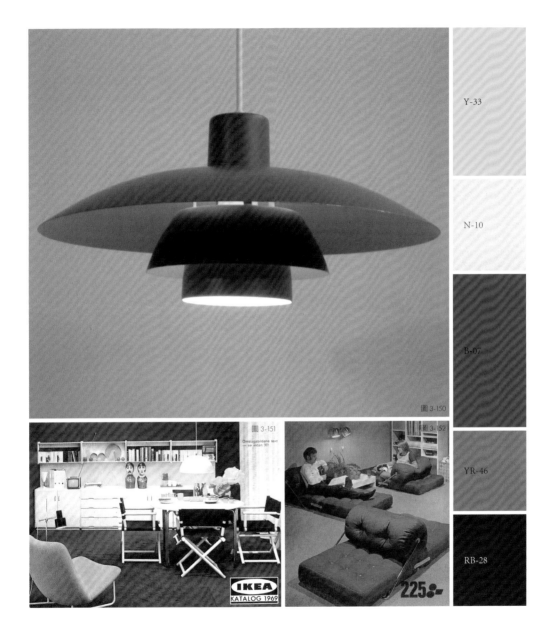

Y-33

N-10

B-07

YR-46

RB-28

圖 3-150

圖 3-151

圖 3-152

圖 3-150／吊燈，1960 年代。設計者：保羅・漢寧森（Poul Henningsen）

圖 3-151、圖 3-152／瑞典家居品牌宜家（Ikea）在 1960 年代至 70 年代的產品目錄封面

二戰後至 1970 年代
流行色的當代演繹

　　二戰後至 1970 年代是西方經濟大發展的時期，高度發達的工業化社會、安定富足的生活、科技的發展，帶來飽和的、簡潔的、未來主義的色彩傾向。而以普普藝術爲代表的當代藝術，對大眾的時尚生活逐漸產生影響。在室內設計方面，20 世紀中期現代風格（Mid Centure Modern）的影響延續至今，我們將這一風格與這一時期的流行色結合起來，便可以呈現出復古又時髦的當代趣味。

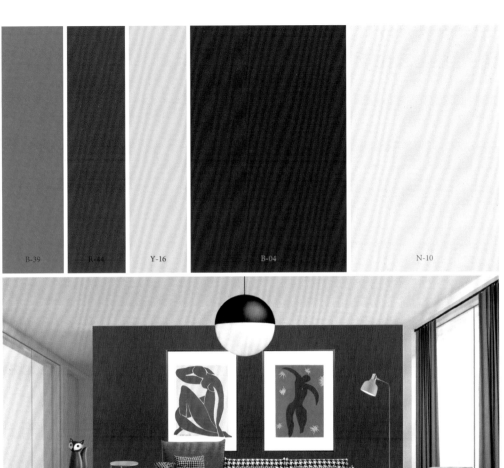

| B-39 | R-44 | Y-16 | B-04 | N-10 |

圖 3-153 ／二戰後至 1970 年代流行色在當代家居設計中的運用

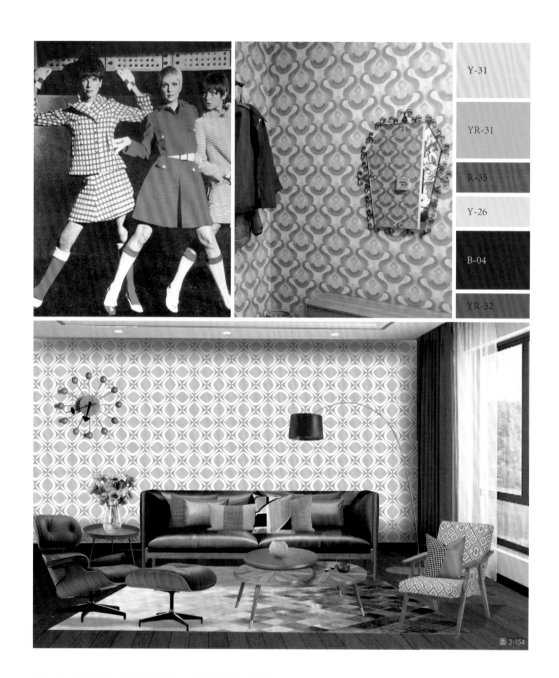

Y-31

YR-31

R-35

Y-26

B-04

YR-52

圖 3-154

圖 3-154 ／二戰後至 1970 年代流行色在當代家居設計中的運用

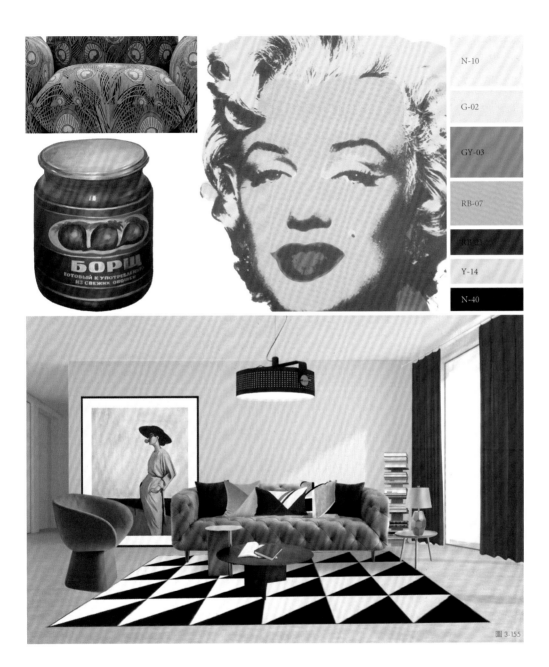

	N-10
	G-02
	GY-03
	RB-07
	RB-21
	Y-14
	N-40

圖 3-155

圖 3-155／二戰後至 1970 年代流行色在當代家居設計中的運用

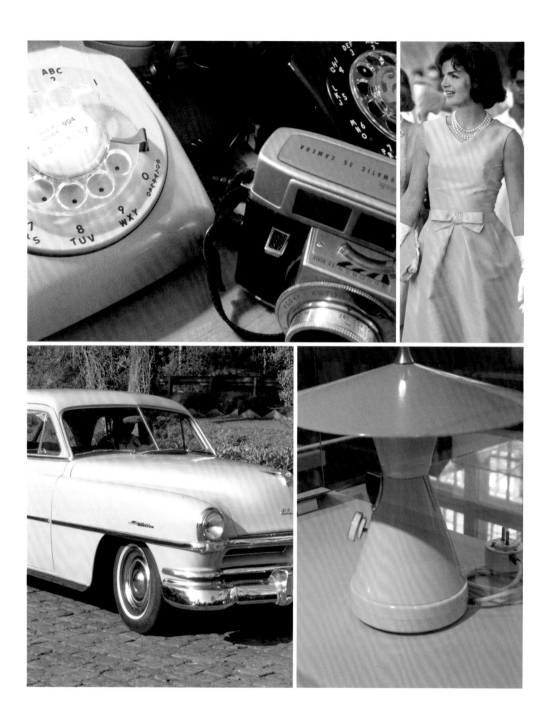

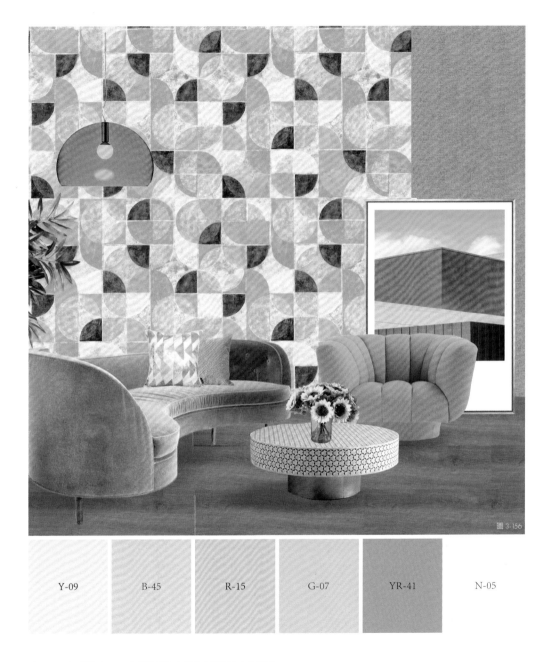

Y-09　　B-45　　R-15　　G-07　　YR-41　　N-05

圖 3-156 ／二戰後至 1970 年代流行色在當代家居設計中的運用

1980 年代至 21 世紀初——
洗淨鉛華

時代大事件

1 · 1970 年代末，遊戲機台（置於公共娛樂場所的經營性專用遊戲機）和電玩遊戲越來越受歡迎。

　　1981 年，電子遊戲業巨頭任天堂（Nintendo）發行的《大金剛》（Donkey Kong）成為熱門遊戲，

　　隨後《超級瑪利歐兄弟》系列遊戲大熱。電玩遊戲是 1980 年代至 21 世紀初年輕人的時尚娛樂方

　　式之一。

2 · 1980 年代，電腦從一個業餘愛好者的玩具轉變為完全成熟的消費產品。

3 · 1970 年代後期發明的隨身聽和揚聲器，在 1980 年代早期被引入各個國家，並且大受歡迎，對

　　音樂產業和青年文化產生了深遠的影響。

4 · 1970 年代末，建築設計的主流不再是 1950 年代至 60 年代鮮豔、樂觀的色彩和未來主義傾向，

　　棕色、米色、木質裝飾逐漸成為人們的首選，去色彩化的傾向反映了世界經濟低迷的時代背景

　　下人們對未來的期望不再持有飽滿的樂觀情緒。

5 · 1980 年代早期，嚴重的全球經濟衰退影響了許多發達國家。

6 · 1990 年代開始，可持續發展和環境保護成為各國政府和國際社會面臨的嚴重問題。「環保、自然」

　　成為藝術、設計、時尚、影視等文化產業關注的話題。

7 · 1990 年柏林牆被拆除，1991 年蘇聯解體，冷戰結束，世界進入新的秩序。

8 · 1990 年代，是第三波女權運動的高潮。

9 · 1990 年代，手機逐漸成為人們的日常生活工具，並在此後的 20 多年間發展為構成人們生活方式最重要的媒介。

10 · 日本設計在這個時期繼續崛起，其設計中的禪意、自然主義哲學等理念，對西方的產品設計產生了極大的影響。

……

進入 1990 年代，在經濟低迷、生態環境惡化的現狀下，產品、建築設計都趨於去色彩化。而此時進一步崛起的日本藝術和設計時尚，因為宣導空靈、禪意、極簡主義理念，與整體設計氛圍不謀而合，於是，這股自然主義、無彩色的風潮一直延續。而與之對應的是由音樂偶像帶來的多彩時尚，以及第三次女性平權運動帶來的女裝革命——寬大的墊肩、如同男裝般的套裝、具有衝擊力的顏色等。在藝術領域，普普運動帶來的影響依舊深遠，視覺藝術進一步扁平化、平民化，塗鴉、卡通之類的作品，與時尚的結合越來越緊密。

Grey

金屬灰和自然主義

關鍵字：日本設計崛起
禪意空間
極簡主義
自然主義
去色彩化

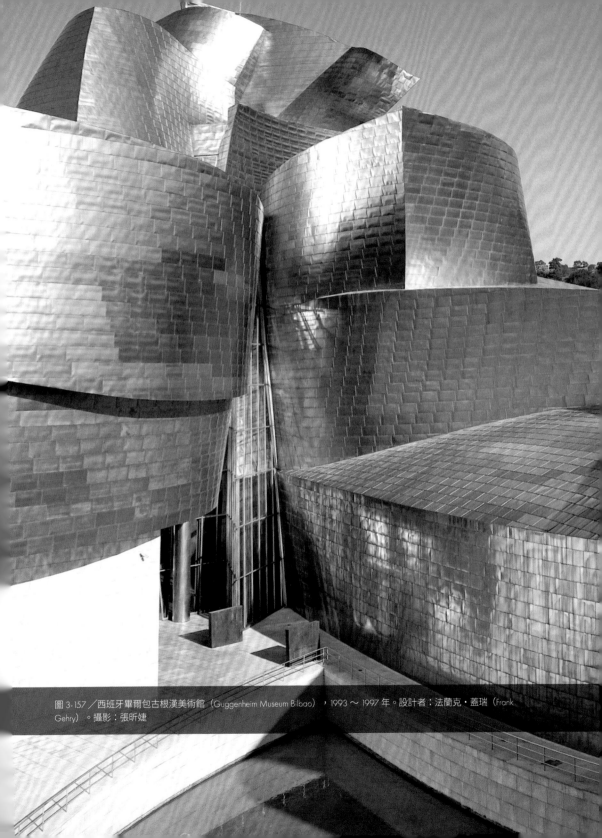

圖 3-157 ／西班牙畢爾包古根漢美術館（Guggenheim Museum Bilbao），1993 ～ 1997 年。設計者：法蘭克‧蓋瑞（Frank Gehry）。攝影：張昕婕

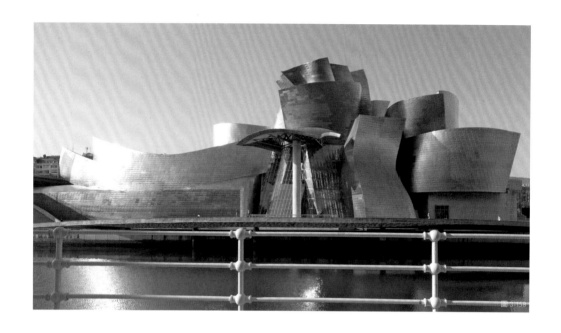

圖 3-158／西班牙畢爾包古根漢美術館（Guggenheim Museum Bilbao），1993～1997 年。設計者：法蘭克・蓋瑞（Frank Gehry）。攝影：張昕婕

法蘭克・蓋瑞是美國後現代主義及解構主義建築師，以設計具有奇特不規則曲線造型、雕塑般外觀的建築而著稱，其中最著名的建築爲畢爾包古根漢美術館。美術館立面由鈦金屬打造，在光線下產生如同魚鱗般的光澤，建築造型則讓人聯想到畢卡索的立體派作品。而這兩點可以說是蓋瑞作品的標籤——堆砌的、類似於立體派繪畫的結構體塊，以及粼粼閃光的立面。這種對二戰後占主導地位的現代主義建築的反叛和顛覆，不僅影響了此後的建築設計走向，也給時裝設計帶來了巨大的影響。此後的建築設計，尤其是進入 21 世紀後的建築設計，建築表面肌理更富於有機感，以至於人們開始稱建築立面爲「建築表皮」。這一特點，在 2010 年的上海世界博覽會上得到了集中體現；而在時裝設計上，設計師們也越來越追求技術創新帶來的面料肌理豐富性，以及新的裁剪方式

圖 3-159／日本直島地中美術館，2004 年。設計者：安藤忠雄。攝影：張昕婕

與法蘭克・蓋瑞的後現代主義相對，是以安藤忠雄爲代表的現代主義建築師的一系列作品。因爲能快速解決住房建造問題，火柴盒式的水泥預製件集合住宅在戰後的歐洲得到了長足發展，由此帶來的清水混凝土建築，也在以勒・可布西耶爲代表的現代主義建築大師手中得到發展。而安藤忠雄則在此基礎上發展出極爲簡約的空間語言，毫無裝飾與曲面的清水混凝土立面，成了安藤忠雄的風格標籤。這種標籤在 1980 年代到 21 世紀初，一直是崇尙極簡主義的建築師們的追求，而這種極簡主義，也成爲日式設計的代名詞之一

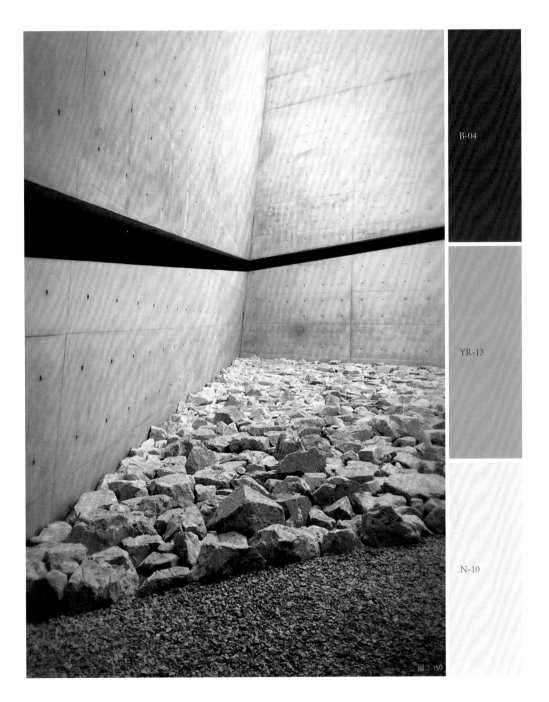

圖 3-159

B-04

YR-13

N-10

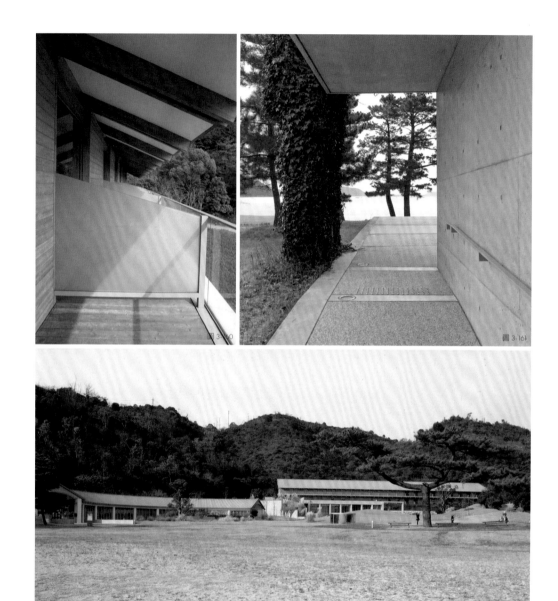

圖 3-160 〜圖 3-162 ／貝尼斯之家酒店（Benesse House），1992 年。設計者：安藤忠雄。攝影：張昕婕

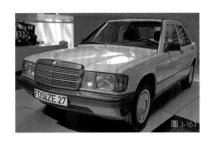

圖 3-163

圖 3-166

B-04

圖 3-164

圖 3-167

圖 3-165

圖 3-168

YR-13

N-10

圖 3-163／梅賽德斯 - 賓士 190E（Mercedes-Benz 190E），1984 年，德國斯圖加特賓士博物館藏。攝影：張昕婕

圖 3-164／福斯桑塔納，1985 年。攝影：Spanish Coches
1980 年代至 2000 年初，小轎車外觀設計以銀色、米色、白色、黑色最爲普遍。而福斯桑塔納的塑膠材質則成爲其誕生時現代化的代表，成爲福斯又一款經典車型

圖 3-165／IBM5150 電腦，1981 年

圖 3-166／INFOBAR 2 手機，2003 年。設計者：深澤直人

圖 3-167／笛音壺（Aless9091），1983 年。設計者：理查‧薩珀（Richard Sapper）

圖 3-168／索尼隨身聽 WM-2（Sony Walkman WM-2），1980 年代早期。攝影：Esa Sorjonen

圖 3-169

圖 3-169 ／月亮有多高（How high the Moon）沙發椅，1986 年，法國龐畢度藝術中心藏。設計者：倉俣史朗（Shiro kuramata），1934 ～ 1991 年。攝影：Sailko

圖 3-170 ／ 1990 年代女士服裝。1990 年代大墊肩、寬鬆的女士套裝，是現代主義和女權風潮在服裝上的體現。圖片來源：fashion-picture.com

圖 3-171 ／三宅一生（Issey Miyake）作品，1985 年，材質：棉、尼龍、麻，美國紐約大都會博物館藏
三宅一生以極富工藝創新的服飾設計聞名於世。1980 年代後期，三宅一生開始試驗一種製作新型褶狀紡織品的方法，這種織品不僅使穿戴者感覺靈活和舒適，並且生產和保養也更爲簡易，這種新型的技術最後被稱爲「三宅褶皺」，也稱「一生褶」。三宅一生關注布料與人體的相互作用，讓褶皺的布料在穿著之後呈現出建築的結構性，這種肌理和結構表現出克制的單一和豐富的變化兩種截然不同的視覺感受，爲其他領域的設計師帶來無限靈感

圖 3-172、圖 3-173 ／ Calvin Klein 1994 年春季系列。CK 的簡約風格吊帶裙是 1990 年代至 21 世紀初的時尚單品

B-04

R-54

N-10

圖 3-170

圖 3-171

圖 3-172

圖 3-173

B-04	YR-21	N-10

圖 3-174 ╱貝尼斯之家酒店（Benesse House）客房內部，1992 年。設計者：安藤忠雄。攝影：張昕婕

圖 3-175 ╱無印良品（MUJI）門店。攝影：Calton
無印良品剛進入中國市場時，被視爲小資情調和高尚生活方式的象徵，如今在大衆心中是「性冷感」的代表，其設計理念被廣
爲接受，正是時代背景下空靈、極簡備受推崇的表現

圖 3-176、圖 3-177 宜家（Ikea）產品目錄封面。圖片來源：laboiteverte.fr

圖 3-175

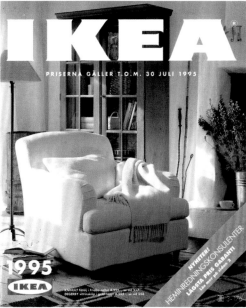

IKEA

PRISERNA GÄLLER T.O.M. 30 JULI 1995

1995

IKEA

2003 IKEA®

PRODUKTKATALOGEN

Din guide till
tusentals produkter!

IKEA HANDLA HEMMA
– när, var och hur du vill. Se s. 364

PRISERNA I KATALOGEN GÄLLER T.O.M. 31 JULI 2003

IKEA

www.IKEA.se

圖 3-177

Iridescence

炫彩霓虹

關鍵字：舞臺效果、霓虹
　　　　女權
　　　　塗鴉藝術
　　　　扁平化

圖 3-178／法國巴黎拉德芳斯廣場中的馬賽克裝置藝術，1982 年。藝術家：蜜雪兒・德維爾尼（Michel Deverne）。攝影：張昕婕

BG-14

R-33

RB-43

B-13

N-10

YR-56

G-15

B-09

Y-41

N-40

圖 3-180

圖 3-179／法國巴黎拉德芳斯廣場中的馬賽克裝置藝術。1982 年，藝術家：蜜雪兒‧德維爾尼（Michel Deverne）。攝影：張昕婕

圖 3-180／1992 年，麥克‧傑克森（Michael Jackson）在「危險（Dangerous）」世界巡迴演唱會歐洲站的演出。1980 年代至 90 年代閃耀的舞台表演造型也帶來了閃亮的服飾時尚

YR-56

BG-18

RB-40

RB-05

N-40

圖 3-181

圖 3-181 ／女士套裝，1999 年，中國絲綢博物館藏。設計者：約翰・查理斯・加利亞諾（John Charles Galliano）。攝影：張昕婕

圖 3-182 ／ 1980 年代末的青少年流行裝扮。攝影：Tom Wood

圖 3-183 ／宜家（Ikea）產品目錄封面。圖片來源：laboiteverte.fr

圖 3-184 ／ 1990 年代雜誌上的女士套裝廣告。圖片來源：retrowaste.com

圖 3-185 女裙，1985 ～ 1986 年，中國絲綢物館藏。設計者：讓 - 路易・雪萊（Jean-Louis Scherrer）。攝影：張昕婕

圖 3-182

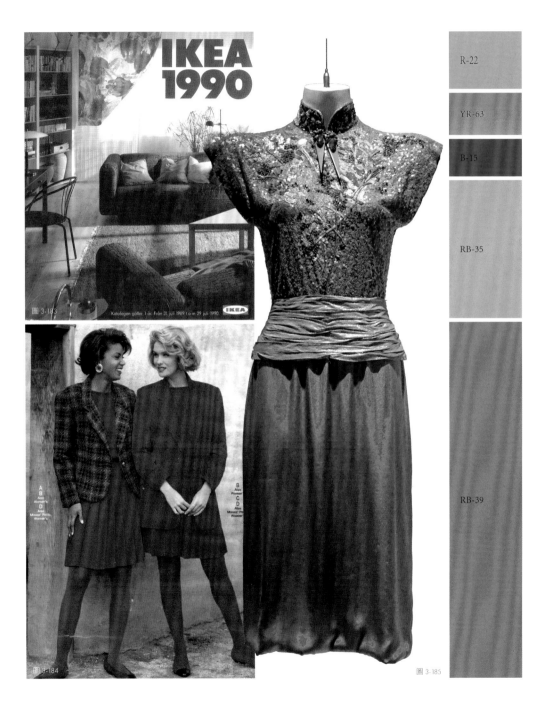

R-22

YR-63

B-15

RB-35

RB-39

圖 3-183

圖 3-184

圖 3-185

圖 3-186、圖 3-187 ／宜家（Ikea）產品目錄封面。圖片來源：laboiteverte.fr

圖 3-188 ／辣妹（Spice Girls）「Say You'll Be There」演唱會現場，1997 年。攝影：Melanie Laccohee

圖 3-189 ／西班牙巴塞隆納街頭牆面塗鴉。這幅牆繪是藝術家基斯‧哈林（Keith Haring）作品的複製品

圖 3-190 ／紅狗雕塑。藝術家：基斯‧哈林（Keith Haring），1958—1990 年

圖 3-191 ／德國烏爾姆威索藝術館（Kunsthalle Weishaupt）前的紅狗雕塑，1987 年。藝術家：基斯‧哈林（Keith Haring）
哈林是美國新普普藝術家，活躍於 1980 年代，最早是街頭塗鴉藝術家，繪畫風格簡單直接，顏色往往是基礎的純色，總是幾種固定的圖案不停重複，畫風很卡通，呈現出完全的「扁平化」特徵，與其他塗鴉藝術家有很大的區別。這種形式可以在日本藝術家村上隆的作品中看到進一步的發展。而「扁平化」也是進入 21 世紀以來，在設計的各個領域，尤其是平面設計領域備受推崇的設計風格

圖 3-189

圖 3-190

圖 3-191

Minimalist colofaul

極簡的多彩

關鍵字：輕柔粉彩
　　　　極簡造型
　　　　去性別化

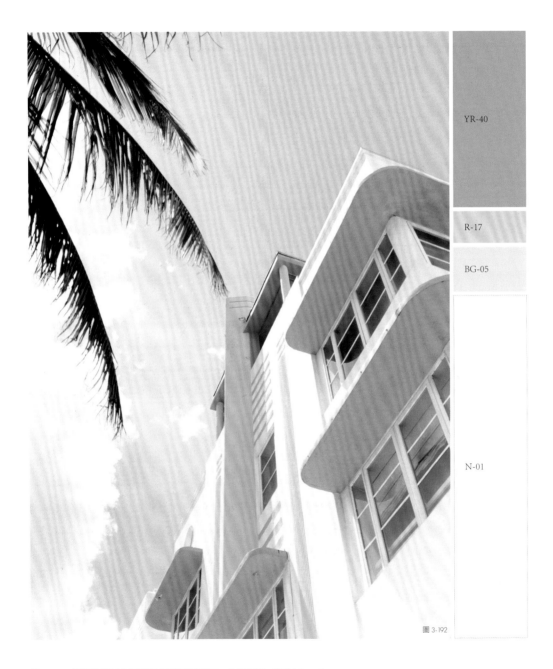

YR-40

R-17

BG-05

N-01

圖 3-192

圖 3-192 ／美國海濱城市邁阿密「裝飾藝術街區」中的建築。攝影：Jason Briscoe

IKEA1993

PRISERNA GÄLLER T.O.M. 1 AUGUSTI 1993

IKEA

圖 3-193

圖 3-194

圖 3-195

圖 3-196

圖 3-197

圖 3-193／Tom Vac 椅，1999 年，品牌：Vitra。設計者：羅恩・阿拉德（Ron Arad）。攝影：Sailko

圖 3-194／宜家（Ikea）產品目錄封面。圖片來源：laboiteverte.fr

圖 3-195／Tobia 熱水瓶，1996 年，品牌：Fratelli Guzzini

圖 3-196／Maui 椅，1996 年，品牌：Kartell。設計者：Vico Magistretti

圖 3-197／小姐椅（mademoiselle chair），品牌：Vitra。設計者：Philippe Starck

YR-08

R-21

B-20

N-18

BG-03

圖 3-198 ／美國海濱城市邁阿密「裝飾藝術街區」中的建築。攝影：Francesca Saraco

YR-34

R-27

BG-09

R-14

圖 3-199

圖 3-200

圖 3-201

圖 3-199 ／美國海濱城市邁阿密「裝飾藝術街區」中的建築。攝影：Josh Edgoose
邁阿密的裝飾藝術街區是一個歷史保護街區，在這個街區中集中了大量的 1920 年代裝飾藝術盛行時期建造的建築。1970 年代芭芭拉・拜耳・卡皮特曼（Barbara Baer Capitman）帶領一批設計師發起了對這個街區建築立面的修復和保護運動，現在看到的建築立面顏色，就是在那個時期更新的。需要強調的是，這場建築立面修復運動，並沒有復原這些建築在建造之初的立面色彩，而是依照 1970 年代的審美，重新塗刷顏色。因此這個街區的建築立面皆為明亮的粉彩色，與海濱街區的休閒氣氛十分相襯

圖 3-200 ／植物椅（vegetal chair），2008 年，品牌：Vitra。設計者：Ronan &Erwan Bouroullec

圖 3-201 ／卡斯特儲物櫃（Kast 1 HU），2005 年，品牌：Vitra。設計者：Maarten Van Severen

家居軟裝
流行色趨勢獲取管道

家居產業主要國際展會與流行色趨勢獲取管道

伸展台、建築對居家產品流行趨勢的啟發

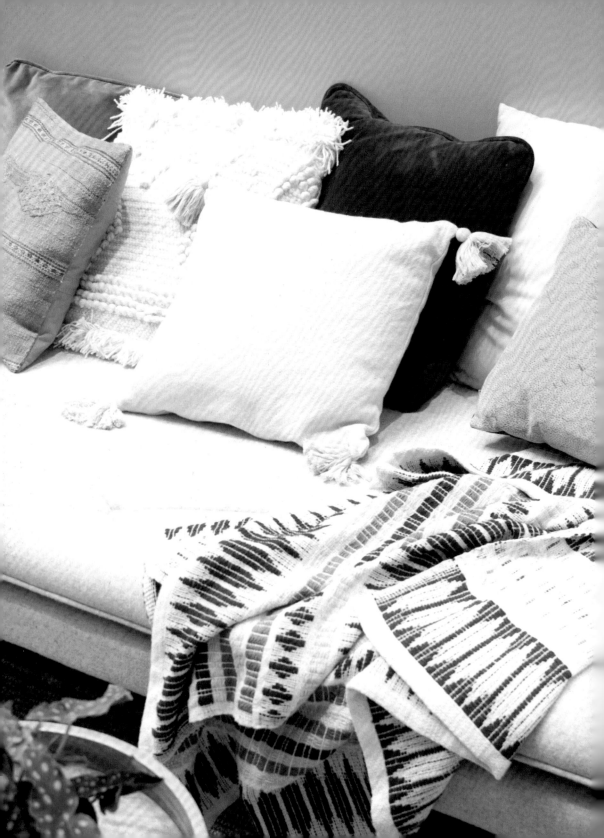

適合你的顏色，才是世界上最美的顏色。

──可可 · 香奈兒（Coco Chanel）

家居產業主要國際展會與
流行色趨勢獲取管道

　　家居流行色趨勢是整個消費品市場流行色趨勢的一部分，服飾、電器甚至建築的流行，都與家居流行色趨勢有關。而整個消費品市場的流行趨勢，又與當下人們生活方式密切聯繫。關注家居流行色，靈活應用家居流行色，讓流行色為設計加分，需要對周遭的一切保持足夠敏銳的觀察。而對於初出茅廬者，有哪些方便、容易入手又客觀的管道呢？首先，我們需要對產業中高口碑的展會有所瞭解。對於當下的家居產品市場，想要瞭解最新和直接的資訊，高規格的國際展會是最方便的管道。這裡著重介紹巴黎國際傢飾用品展、巴黎裝飾藝術展、法蘭克福國際家用及商用紡織品展覽會等國際知名家居產品交易博覽會，並提供其他值得關注的展會資訊。

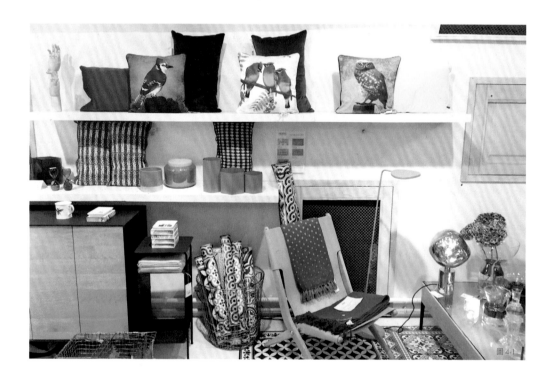

圖 4-1

巴黎國際傢飾用品展

創立時間：1995 年

舉辦頻率：一年兩次

舉辦時間：每年的 1 月和 9 月

展會內容：生活方式、居家軟裝、新銳設計、居家軟裝綜合
趨勢主題發佈、流行色、居家飾品等

官網：maison-objet.com

　　巴黎國際傢飾用品展
（Maison&Objet Patis）是國際上最
重要的家居產品展會之一。作為一個側
重居家軟裝、飾品的交易博覽會，來自
各個國家的居家產品品牌、設計工作
室，都會在展會中竭盡所能地展示出自
己最高水準的產品設計和整體搭配，室
內設計從業者在展會中可以集中地看到
最時尚、最潮的國際室內設計、建築、
生活方式和文化的發展趨勢。

　　居家室內設計、軟裝設計、產品設
計的從業者，在巴黎國際傢飾用品展中
可以重點關注兩大主題，即：居家軟裝
趨勢主題、流行色表現和應用主題。

圖 4-1 ╱ 2017 年法國巴黎街頭選物店陳列。攝影：張昕婕

圖 4-2、圖 4-3 ╱ 2017 年 1 月的巴黎國際傢飾用品展場景

居家軟裝趨勢主題

每一次的巴黎國際傢飾用品展都會發佈最新的居家軟裝趨勢主題。主題在展會開始前便會在博覽會官方網站公佈，而在博覽會期間，可以在專門的趨勢主題館看到這一趨勢主題下的居家產品陳設。例如，2017 年 1 月的巴黎國際傢飾用

圖 4-4

品展發佈的趨勢主題爲「寂靜（Silence）」。該主題表達在當代快節奏、大壓力的城市生活中，人們被手機通訊、即時聊天軟體、社交網路平台包圍，更加難以尋得片刻寧靜。「家」應是一個讓人恢複平靜、積蓄力量、休養生息之地，而這一需求在當代顯得越來越迫切。因對「沉默」的生活方式的追求，審美趨向於簡潔、輕盈。因此，未來的居家產品趨勢應是去除無意義的裝飾，在「斷、捨、離」的理念之下，捨棄無意義的欲望。簡潔的材質、抽象幾何、透明性、線框結構、空靈的色調、黑色與白色構成「寂靜」主題下的家居，用敏感、獨立和優雅空間，重建內心的寧靜。而趨勢主題館，則透過甄選的產品，打造這種感性、詩意、和諧而奢華的極簡主義。從中我們可以觀察到東方禪意的體現，也就不難理解爲什麼近些年中式的、禪意的空間成爲居家軟裝中越來越受歡迎的風格。

圖 4-5

圖 4-6

圖 4-7

圖 4-8

圖 4-4 ／ 2017 年 1 月巴黎國際傢飾用品展的「寂靜（Silence）」主題。圖片來源：maison-objet.com

圖 4-5 ～圖 4-8 ／ 2017 年 1 月巴黎國際傢飾用品展「寂靜」趨勢主題館中，透過居家產品陳設為主題作出具象化解釋。攝影：張昕婕

巴黎國際傢飾用品展的趨勢主題並
不會提出具體的流行色，但包括圖案、
材質、色彩在內的所有趨勢元素，都能
透過產品的陳設清晰地感受到。如「寂
靜」主題下的一個重要的顏色就是綠色，
以及與綠色共同造成空靈感的青色、藍
色、藍灰色、白色等。而潘通公司在當
年發佈的年度色是「草木綠」。

　　巴黎國際傢飾用品展的家居軟裝趨
勢主題不僅會在展會上以陳設的方式展
示出來，還會將靈感和產品推薦結集成
冊。趨勢主題冊中包括對主題的解釋，
以及在此主題下可應用的圖案、材質、
色彩，甚至圖案畫稿，同時也會將搭配
意象中的產品品牌羅列出來。

圖 4-9

圖 4-10

圖 4-11

圖 4-9 ～ 圖 4-13 ／ 2016 年 9 月 巴 黎 國 際 傢
飾用品展趨勢主題手冊「遊戲屋（House of
Game）」。攝影：張昕婕

圖 4-14、圖 4-15 ／ 2017 年 1 月巴黎國際傢飾用
品展中商家展出的產品及陳設。攝影：張昕婕

趨勢主題是否真的對軟裝設計具有指導作用呢？ 2016 年 9 月的巴黎國際傢飾用品展推出的趨勢主題為「遊戲屋」，在這個主題下，格紋、強對比的色彩，成為主要的流行元素；到了 2017 年 1 月的巴黎國際傢飾用品展以及品牌家居門市的陳列中，就看到了大量的千鳥格格紋、色彩對比較強的格紋元素、格紋與質地完全不同材質的組合。

圖 4-16

圖 4-17

圖 4-18

圖 4-19

圖 4-16～圖 4-19／在 2017 年 1 月的巴黎國際傢飾用品展上，格紋圖案的傢具飾面是一個顯著的特點。而格紋與其他純色或反差巨大的肌理組合，是另一個有趣的趨勢。攝影：張昕婕

圖 4-20、圖 4-21／2017 年 1 月在巴黎最著名的居家選物店 Merci，可以看到千鳥格、網狀格紋等多種格紋元素的產品組合陳列。攝影：張昕婕

圖 4-22、圖 4-23／在法國主流傢具品牌「Ligne-Roset」2017 年 1 月的產品陳列中，也可以看到這種多樣的格紋元素產品，以及產品組合陳列。攝影：張昕婕

流行色表現和應用主題

　　巴黎國際傢飾用品展的趨勢主題雖然不會直接給出指定的流行色，在展會中還是會有一塊專門的色彩趨勢表現和應用區域。

圖 4-24

R-38

R-38

N-24

Y-30

Y-50

COSY
Un intérieur tout en douceur / The softest interiors.

圖 4-25

圖 4-26

圖 4-27

圖 4-24 ～圖 4-27 ／ 2017 年巴黎國際傢飾用品展中的流行色表現和應用。攝影：張昕婕

圖 4-28 ～圖 4-30 ／ 2017 年巴黎國際傢飾用品展中的流行色表現和應用。攝影：張昕婕

GY-18

G-19

R-20

Y-39

B-47

YR-03

R-42

圖 4-31 ～圖 4-33 ／ 2017 年巴黎國際傢飾用品展中的流行色表現和應用。攝影：張昕婕

G-24

YR-67

Y-30

Y-50

圖 4-34 ～圖 4-36 ／ 2017 年巴黎國際傢飾用品展中的流行色表現和應用。攝影：張昕婕

N-24

Y-42

YR-19

RB-27

R-26

圖 4-37 ～圖 4-39 ／ 2017 年巴黎國際傢飾用品展中的流行色表現和應用。攝影：張昕婕

巴黎裝飾藝術展

創立時間：2008 年

舉辦頻率：一年一次

舉辦時間：每年的 1 月

展會內容：居家軟裝布藝、壁紙、壁布等

官網：paris-deco-off.com

　　巴黎裝飾藝術展（Paris Déco off）是與巴黎國際傢飾用品展（Maison&Objet）1 月舉辦的展會幾乎同時進行的居家織品與壁紙展。巴黎裝飾藝術展開始和結束的時間往往與巴黎國際傢飾用品展相差一天。在這個展會上，世界各大居家織品、壁紙品牌都會借機推出新設計，傳達軟裝面料的時尚趨勢。與巴黎國際傢飾用品展不同，巴黎裝飾藝術展並不在會展中心開展，而是在巴黎市中心某個特定的街區進行。集中分佈在街區中的居家織品布藝品牌商鋪在展會期間迎接世界各地的買家，集中展示各自的新產品。展會不用門票，在逛展前可以先在展會官網查看展會所處的街區及品牌目錄，而在街區的商鋪中也可以領到紙本的品牌目錄，方便查詢。

圖 4-40 ／ 2017 年巴黎裝飾藝術展（Paris Déco off）的商鋪集中街區。攝影：張昕婕

圖 4-41、圖 4-42／2017 年巴黎裝飾藝術展（Paris Déco off）產品目錄

圖 4-43、圖 4-44／2017 年巴黎裝飾藝術展（Paris Déco off）商鋪櫥窗。攝影：張昕婕

圖 4-45／2017 年巴黎裝飾藝術展（Paris Déco off）中的品牌表面材料細節。攝影：張昕婕

法蘭克福國際家用及商用紡織品展覽會

創立時間：1971 年

舉辦頻率：一年一次

舉辦時間：每年的 1 月

展會側重：紡織品趨勢主題發佈、流行色趨勢發佈、紡織品市集

官網：heimtextil.messefrankfurt.com

法蘭克福國際家用及商用紡織品展覽會（Heimtextil Frankfurt，以下簡稱法蘭克福國際家紡展）是一個針對居家布藝、床上用品、浴巾等家用紡織品的專門的國際交易博覽會。每年的 1 月在德國法蘭克福舉行，舉辦時間一般略早於巴黎國際傢飾用品展。

與巴黎國際傢飾用品展側重於居家飾品不同，法蘭克福國際家紡展是一場織品圖案、織品研發、織品色彩的盛宴。法蘭克福國際家紡展也許不及巴黎國際傢飾用品展時尚，但作為一個歷史更為悠久的家居產品交易博覽會，它在流行色、流行生活方式等方面的展示顯得更為直截了當，在展會上也能夠更加集中地看到新型材料研發技術的方向。在流行色發佈方面，除了展會發佈的官方趨勢之外，還可以看到品牌和機構策畫的色彩和材質靈感專區。

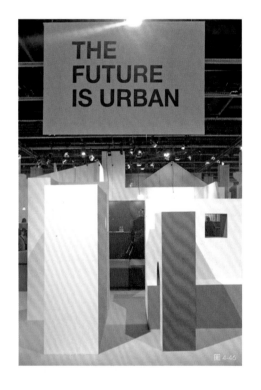

圖 4-46 ／ 2018 年法蘭克福國際家用及商用紡織品展覽會展會現場。攝影：張昕婕

圖 4-47 ～圖 4-49 ／ 2018 年法蘭克福國際家用及商用紡織品展覽會「設計＋色彩趨勢」展示區中所展示的「適配集合（Adapt+Assemble）」主題。攝影：張昕捷

法蘭克福國際家紡展發佈的流行趨勢主題報告

本展覽會發佈的流行趨勢主題報告分爲兩大部分：第一部分爲生活方式趨勢主題報告，這部分內容透過建築、室內、材料、社區文化、藝術品等社會生活中的新銳設計，總結出若干個生活方式趨勢發展主題；第二部分是設計和色彩趨勢報告，這部分內容與第一部分緊密相連，趨勢報告也是由第一部分的生活方式趨勢主題延伸而來。

Adapt + Assemble

Destined for nomadic living, an Adapt and Assemble design direction demands furnishings and fabrics that are made to move. Modular designs incorporate simplified joining and construction methods for easy assembly. Designs are stripped of any unnecessary flourishes or complex detailing. Instead they are made up of geometric, linear interchangeable forms in fabrics that can be packed away for travel. Textile techniques are kept simple and honest; stitching and binding take centre stage. Taking inspiration from standardised industrial and commercial fixtures and fittings, utilitarian materials and techniques are repurposed for scaled-down domestic functionality. Products are assembled and dismantled without fuss or complicated techniques.

Die Design-Richtung Adapt and Assemble steht für Einrichtungen und Materialien, mit denen moderne Nomaden problemlos umziehen können. Modulare Designs verwenden dabei einfache Verbindungs-elemente und lassen sich schnell und einfach aufbauen. Von allen überflüssigen Schnörkeln und komplexen Details befreit, bestehen die Designs vielmehr aus geometrischen und linear vorgegebenen, austauschbaren Formen und Materialien, die sich leicht verpacken und transportieren lassen. Textiltechniken sind simpel und verlässlich gehalten, während Nähte und Verbindungen im Mittelpunkt stehen. Die Inspiration stammt von standardisierten industriellen und kommerziellen Beschlägen und Halterungen, zweckmäßige Materialien und Techniken werden für den Hausgebrauch umfunktioniert. Produkte lassen sich so ohne großen Aufwand oder komplizierte Techniken zusammenbauen und auseinandernehmen.

圖 4-47

圖 4-48

圖 4-49

图 4-50

圖 4-51

圖 4-50、圖 4-51 ／ 2018 年法蘭克福國際家用及商用紡織品展覽會「設計 + 色彩趨勢」展示區中所展示的「柔軟的極簡（Soft Minimal）」主題。攝影：張昕捷

與巴黎國際傢飾用品展一樣，法蘭克福國際家用及商用紡織品展覽會的生活方式趨勢和色彩趨勢除了在展會現場搭建展示區，也會將趨勢靈感、素材、產品以及對趨勢的解釋結集成冊，同時還會將具體的流行色色號在手冊中標注出來。色號採用的色彩編碼為NCS（瑞典自然色彩體系）色號、Pantone（潘通）色號以及Ral（勞爾）色號。目前趨勢手冊無法通過官方網站訂購，只能在展會現場購買。

　　法蘭克福國際家用及商用紡織品展覽會發佈的生活方式趨勢報告與色彩趨勢報告有著內在的聯繫。如《2018～2019生活方式趨勢報告》中提出的「伸縮空間（Flexible Space）」、「健康空間（Healthy Space）」、「再造空間（Re-Made Space）」、「手作空間（Maker Space）」四個主題，這四個主題的依據是：在住房越來越緊張的城市中，小家庭或個人獨居的生活模式越來越普遍，住房空間越來越小，因此可折疊、可伸縮的生活空間成為空間設計的一個重要主題；儘管如此，人們也並沒有放棄

圖 4-52　圖 4-53　圖 4-54　圖 4-55　圖 4-56

對健康的、綠色的、自然的環境的追求，渴望在人工環境中製造觸手可及的自然元素；而地球的資源衰竭也是人類面臨的嚴峻問題，因此環保的、可再利用的材質和設計，也成爲一個主要的生活趨勢；另外，高度工業化的社會讓人們有機會用低廉的價格得到各種物質產品，此時人們對傳統手工業的思念便轉變爲某種極具個性特點的產品特徵，因此手工業者的工作坊風格空間，也成爲新的流行方向，與之對應的「設計 + 色彩趨勢」報告（圖 4-54）則延續以上四個主題（圖 4-53）。「柔軟的極簡（Soft Minimal）」（圖 4-50、圖 4-51），來源於「伸縮空間」主題，小空間更適合用淺淡的粉彩色來表現；「完美的不完美（Perfect Imperfection）」（圖 4-57）則對應「手作空間」主題，「靛藍」這種手工傳統藍染技術，成爲手作最典型的代表，而陶罐、皮革、藤編等常見的手作產品顏色，共同組成了這個主題的色彩集合。

圖 4-52 ～ 圖 4-56 ／ 2018 年法蘭克福國際家用及商用紡織品展覽會（Heimtextil Frankfurt）發佈的《2018 ～ 2019 家居紡織品趨勢手冊》

圖 4-57 ／ 2018 年法蘭克福國際家用及商用紡織品展覽會「設計 + 色彩趨勢」展示區中所展示的「完美的不完美（Perfect Imperfection）」主題。攝影：張昕婕

新型材料技術、設計與色彩搭配

圖 4-58

圖 4-59

圖 4-60

圖 4-61

圖 4-62

在法蘭克福國際家用及商用紡織品展覽會中，大品牌推出的新圖案、新配色，自然是關注的焦點，畢竟主流大品牌的配色和圖案，往往引來其他品牌競相模仿，最終形成切實的流行現象。但除此之外，法蘭克福國際家用及商用紡織品展覽會中所呈現出的各種新型材料工藝、技術，以及在此基礎上的新的設計呈現，都值得大家關注。

圖 4-58 ～圖 4-65 ／ 018 年法蘭克福國際家用及商用紡織品展覽會中展出的材料細節，其中圖 4-63 為義大利品牌 Missoni 展出的產品配色。攝影：張昕婕

其他可關注的展會

展會名稱：米蘭國際傢具展（Salone del mobile Milano）

創立時間：2000 年

舉辦頻率：一年一次

舉辦時間：每年的 4 月

舉辦地點：米蘭

展會內容：傢具

官方網站：salonemilano.it

展會名稱：科隆傢具展（IMM Cologne International Interiors Show）

創立時間：1949 年

舉辦頻率：一年一次

舉辦時間：每年的 1 月

舉辦地點：科隆

展會內容：傢具

官方網站：imm-cologne.com

展會名稱：倫敦設計周（London Design Festival）

創立時間：2003 年

舉辦頻率：一年一次

舉辦時間：每年的 9 月

舉辦地點：倫敦

展會內容：建築、室內、產品等各個領域的新銳設計、跨界創意

官方網站：londondesignfestival.com

展會名稱：東京室內生活方式展（Interior Lifestyle Tokyo logo）

　　　　　東京國際傢具展（IFFT International Furniture Fair Tokyo）

interiorlifestyle
TOKYO

創立時間：2008 年

舉辦頻率：分別爲一年一次

舉辦時間：東京室內生活方式展，每年的 6 月或 7 月

　　　　　東京國際傢具展，每年的 11 月

舉辦地點：東京

展會側重：居家生活方式趨勢、居家新銳產品設計、居家材料、家紡產品等

官方網站：ifft-interiorlifestyleliving.com

備註：東京國際傢具展爲東京室內生活方式展的一部分

展會名稱：斯德哥爾摩傢具 & 照明博覽會（Stockholm Furniture & Light Fair）

創立時間：1961 年

舉辦頻率：一年一次

舉辦時間：每年的 4 月

舉辦地點：巴黎

展會側重：燈具、照明產品

官方網站：stockholmfurniturelightfair.se

展會名稱：巴黎 PV 展（Première Vision Paris）

PREMİÈREViSiON
PARIS

創立時間：1973 年

舉辦頻率：一年兩次

舉辦時間：每年的 2 月和 9 月

舉辦地點：巴黎

展會內容：全領域材料產品，材料趨勢（服裝材料占比較大）

官方網站：premierevision.com

備註：巴黎 PV 展雖然不是直接針對家居產品的交易博覽會，但其潮流

　　　趨勢的引領性更爲先鋒，服裝的時尚屬性總是先於居家產品

伸展台、建築對居家產品
流行趨勢的啟發

　　居家產品的時尚潮流相較於服裝和建築的腳步慢。服裝因為價格、輕量、可高頻率地更新等特性，能夠更迅速地滿足人們彰顯個性和喜新厭舊的心理。而建築則因為功能、空間構成的複雜，更有可能讓設計本身再造人們的生活模式，因此與環境的創新結合更為先鋒，在造型上更可能出現大膽的創新，在材料使用上，更願意嘗試新型的材質，在科技上也更領先於人們日常的想像，當然所有的這些，背後都有強大的資本做支撐，而建築物本身，自古以來便是民族精神和文化的具體物化，如金字塔、帕德嫩神廟、萬神殿、大雁塔等，建築上的流行元素甚至是服裝潮流的啟發者。所以，對家居流行色趨勢的觀察，也不可忽略這兩個管道。

　　服裝潮流似乎是一個更容易瞭解的領域。每年主流高級訂製品牌（迪奧、香奈兒、古馳、凡賽斯等讀者們熟悉的「大牌」，都屬於主流高級訂製品牌）的時裝發佈會都是讀者不可錯過的，Vogue 等時尚網站會做即時發佈。而一些設計師品牌，也是可以逐步關注的標的，設計師品牌在新材料的創新運用上，更為前衛，往往是大眾流行的起點。至於建築，ArchiDaily 等建築網站中，對世界上各個角落的著名建築，都有詳盡的介紹。

圖 4-66 ／西班牙馬德里商業銀行文化中心（Caixa Forum Madrid），2001 ～ 2007 年。設計者：赫爾佐格 & 德梅隆（Herzog & De Meuron）。攝影：張昕婕這個建築由一座廢棄的發電廠改建而成，頂層氧化的鑄鐵部分是改造時加建的。北側是引人注目的由法國植物學家派翠克‧勃朗設計的綠色植物牆，以呼應鄰近的馬德里皇家植物園。頂層的紅色鑄鐵與牆壁上的綠色植物形成了鮮明的對比。綠色植生牆發明於 1938 年，直到 1980 年代才逐步運用到建築設計中。如今，綠色植物與建築結合的設計已經成為新時代建築烏托邦的另一種流行表現手法，也帶來了居家潮流中的綠色風潮

圖 4-67 ／時尚品牌 Rebecca Vallance 在 2016 年澳洲時裝周的走秀。攝影：flaunter.com

雅痞（yuppie life）

BG-16

YR-14

YR-55

YR-44

RB-14

B-35

《普洛可 2018 家居流行色趨勢手冊》節選

絨面當道（velours）

《普洛可 2018 家居流行色趨勢手冊》節選

摩登（fashionable）

色卡標示：RB-14　　YR-55　　B-03　　Y-55　　Y-64

《普洛可 2018 家居流行色趨勢手冊》節選

B-35　　　　　YR-24　　YR-70　　　　YR-14

《普洛可 2018 家居流行色趨勢手冊》節選

格紋（plaid）

YR-55　　YR-72　YR-44　　RB-34

《普洛可 2018 家居流行色趨勢手冊》節選

軸對稱（axisymmetric）

BG-16　G-22　YR-48　YR-14　Y-64

《普洛可 2018 家居流行色趨勢手冊》節選

色彩索引

N-01	PANTONE 11-1001 TPG R:241 G:240 B:240	
N-02	PANTONE 11-4800 TPG R:239 G:239 B:239	
N-03	PANTONE 11-4201 TPG R:249 G:248 B:244	
N-04	PANTONE 13-0002 TPG R:235 G:233 B:231	
N-05	PANTONE 13-3802 TPG R:244 G:245 B:250	
N-06	PANTONE 13-4110 TPG R:232 G:234 B:239	
N-07	PANTONE 13-2820 TPG R:231 G:229 B:235	
N-08	PANTONE 12-4705 TPG R:228 G:239 B:233	
N-09	PANTONE 11-4300 TPG R:255 G:254 B:241	
N-10	PANTONE 13-2920 TPG R:216 G:219 B:228	

N-11	PANTONE 13-4201 TPG R:227 G:230 B:231	
N-12	PANTONE 13-3805 TPG R:221 G:217 B:220	
N-13	PANTONE 14-4804 TPG R:217 G:222 B:217	
N-14	PANTONE 13-5304 TPG R:221 G:218 B:215	
N-15	PANTONE 14-4500 TPG R:221 G:222 B:216	
N-16	PANTONE 13-0000 TPG R:229 G:224 B:218	
N-17	PANTONE 15-4503 TPG R:193 G:187 B:182	
N-18	PANTONE 15-4307 TPG R:166 G:172 B:169	
N-19	PANTONE 16-5803 TPG R:178 G:181 B:174	
N-20	PANTONE 17-3907 TPG R:160 G:159 B:151	
N-21	PANTONE 18-4016 TPG R:162 G:162 B:161	

N-22	PANTONE 17-3911 TPG R:168 G:168 B:168	
N-23	PANTONE 16-3850 TPG R:173 G:173 B:173	
N-24	PANTONE 17-1503 TPG R:153 G:152 B:150	
N-25	PANTONE 18-3907 TPG R:132 G:131 B:131	
N-26	PANTONE 18-5204 TPG R:109 G:107 B:105	
N-27	PANTONE 16-3812 TPG R:169 G:168 B:178	
N-28	PANTONE 18-3933 TPG R:137 G:140 B:148	
N-29	PANTONE 18-3712 TPG R:118 G:117 B:127	
N-30	PANTONE 19-1101 TPG R:35 G:30 B:30	
N-31	PANTONE 19-1103 TPG R:29 G:25 B:22	
N-32	PANTONE 19-4205 TPG R:26 G:22 B:25	

N-33	PANTONE 19-4008 TPG R:22 G:17 B:19	
N-34	PANTONE 19-4305 TPG R:19 G:19 B:16	
N-35	PANTONE 19-4203 TPG R:21 G:20 B:17	
N-36	PANTONE 19-3933 TPG R:20 G:28 B:34	
N-37	PANTONE 19-4010 TPG R:18 G:24 B:31	
N-38	PANTONE 19-4005 TPG R:14 G:24 B:18	
N-39	PANTONE 19-4007 TPG R:10 G:12 B:13	
N-40	PANTONE 19-4006 TPG R:13 G:13 B:11	

Y

Y-01	PANTONE 13-0614 TPG R:227 G:229 B:189	
Y-02	PANTONE 12-0910 TPG R:246 G:231 B:195	

Y-03	PANTONE 12-0709 TPG R:233 G:220 B:189	
Y-04	PANTONE 13-1016 TPG R:231 G:213 B:184	
Y-05	PANTONE 13-1009 TPG R:216 G:209 B:188	
Y-06	PANTONE 14-0936 TPG R:234 G:212 B:150	
Y-07	PANTONE 13-0915 TPG R:237 G:220 B:174	
Y-08	PANTONE 13-0624 TPG R:238 G:231 B:142	
Y-09	PANTONE 13-0814 TPG R:244 G:231 B:154	
Y-10	PANTONE 12-0714 TPG R:249 G:230 B:152	
Y-11	PANTONE 12-0643 TPG R:252 G:249 B:29	
Y-12	PANTONE 14-0827 TPG R:244 G:223 B:96	
Y-13	PANTONE 14-0837 TPG R:234 G:206 B:84	

Y-14	PANTONE 14-0935 TPG R:229 G:206 B:106	
Y-15	PANTONE 14-1031 TPG R:221 G:197 B:94	
Y-16	PANTONE 15-0850 TPG R:235 G:201 B:71	
Y-17	PANTONE 13-0850 TPG R:255 G:220 B:76	
Y-18	PANTONE 13-0817 TPG R:251 G:227 B:141	
Y-19	PANTONE 13-1024 TPG R:239 G:212 B:137	
Y-20	PANTONE 13-0932 TPG R:247 G:215 B:103	
Y-21	PANTONE 14-1031 TPG R:237 G:204 B:98	
Y-22	PANTONE 13-0739 TPG R:232 G:200 B:83	
Y-23	PANTONE 15-1132 TPG R:226 G:192 B:83	
Y-24	PANTONE 14-1038 TPG R:237 G:204 B:110	

Y-25	PANTONE 14-1036 TPG R:239 G:197 B:80	Y-36	PANTONE 15-0751 TPG R:209 G:166 B:45	Y-47	PANTONE 16-0940 TPG R:214 G:173 B:90
Y-26	PANTONE 13-0858TPG R:255 G:221 B:0	Y-37	PANTONE 17-0839 TPG R:181 G:143 B:38	Y-48	PANTONE 15-1142 TPG R:227 G:182 B:85
Y-27	PANTONE 13-1016 TPG R:227 G:201 B:141	Y-38	PANTONE 16-0737 TPG R:200 G:181 B:88	Y-49	PANTONE 16-0947 TPG R:229 G:181 B:76
Y-28	PANTONE 14-0936 TPG R:204 G:185 B:126	Y-39	PANTONE 17-1028 TPG R:178 G:156 B:86	Y-50	PANTONE 16-1144 TPG R:211 G:157 B:72
Y-29	PANTONE 14-1213 TPG R:214 G:183 B:128	Y-40	PANTONE 17-1125 TPG R:156 G:126 B:65	Y-51	PANTONE 16-1143 TPG R:214 G:158 B:75
Y-30	PANTONE 14-1212 TPG R:224 G:197 B:152	Y-41	PANTONE 16-1126 TPG R:168 G:140 B:59	Y-52	PANTONE 1-71128 TPG R:170 G:112 B:40
Y-31	PANTONE 13-1024 TPG R:242 G:205 B:132	Y-42	PANTONE 17-1125 TPG R:160 G:126 B:50	Y-53	PANTONE 17-1137 TPG R:152 G:99 B:44
Y-32	PANTONE 14-0957 TPG R:254 G:196 B:0	Y-43	PANTONE 17-1036 TPG R:134 G:100 B:45	Y-54	PANTONE 17-1316 TPG R:145 G:125 B:89
Y-33	PANTONE 14-0848 TPG R:249 G:198 B:56	Y-44	PANTONE 17-0942 TPG R:126 G:94 B:44	Y-55	PANTONE 16-1219 TPG R:199 G:163 B:113
Y-34	PANTONE 16-0945 TPG R:214 G:176 B:81	Y-45	PANTONE 17-0935 TPG R:105 G:86 B:26	Y-56	PANTONE 16-1317 TPG R:200 G:168 B:112
Y-35	PANTONE 16-0928 TPG R:210 G:176 B:76	Y-46	PANTONE 15-1125 TPG R:233 G:184 B:94	Y-57	PANTONE 15-1317 TPG R:189 G:152 B:101

Y-58	PANTONE 16-1415 TPG R:177 G:139 B:98	YR-03	PANTONE 12-1403 TPG R:239 G:230 B:216	YR-14	PANTONE 16-1221 TPG R:188 G:173 B:153
Y-59	PANTONE 14-1133 TPG R:186 G:135 B:80	YR-04	PANTONE 12-2103 TPG R:241 G:232 B:223	YR-15	PANTONE 16-1406 TPG R:175 G:168 B:151
Y-60	PANTONE 18-1242 TPG R:149 G:84 B:42	YR-05	PANTONE 14-1106 TPG R:210 G:204 B:194	YR-16	PANTONE 15-1305 TPG R:202 G:192 B:181
Y-61	PANTONE 18-1137 TPG R:126 G:75 B:32	YR-06	PANTONE 12-1209 TPG R:239 G:220 B:202	YR-17	PANTONE 15-1316 TPG R:197 G:173 B:150
Y-62	PANTONE 18-1210 TPG R:95 G:92 B:76	YR-07	PANTONE 14-1212 TPG R:224 G:210 B:191	YR-18	PANTONE 14-1314 TPG R:215 G:183 B:142
Y-63	PANTONE 19-0915 TPG R:63 G:50 B:42	YR-08	PANTONE 13-1013 TPG R:239 G:213 B:177	YR-19	PANTONE 15-1316 TPG R:200 G:164 B:125
Y-64	PANTONE 19-3803 TPG R:54 G:50 B:44	YR-09	PANTONE 15-1314 TPG R:210 G:194 B:172	YR-20	PANTONE 16-1219 TPG R:198 G:168 B:135
Y-65	PANTONE 19-1102 TPG R:42 G:35 B:24	YR-10	PANTONE 14-1213 TPG R:209 G:193 B:163	YR-21	PANTONE 16-1221 TPG R:198 G:164 B:133

YR

		YR-11	PANTONE 13-1015 TPG R:205 G:182 B:146	YR-22	PANTONE 16-1412 TPG R:170 G:145 B:118
YR-01	PANTONE 12-1108 TPG R:244 G:236 B:225	YR-12	PANTONE 13-1018 TPG R:216 G:195 B:158	YR-23	PANTONE 17-2411 TPG R:160 G:127 B:98
YR-02	PANTONE 11-1404 TPG R:252 G:243 B:229	YR-13	PANTONE 15-1315 TPG R:175 G:159 B:135	YR-24	PANTONE 16-1328 TPG R:147 G:111 B:76

YR-25 PANTONE 15-1231 TPG R:221 G:175 B:106	YR-36 PANTONE 14-1418 TPG R:251 G:202 B:169	YR-47 PANTONE 17-1525 TPG R:172 G:110 B:76
YR-26 PANTONE 14-1050 TPG R:246 G:174 B:59	YR-37 PANTONE 14-1231 TPG R:252 G:191 B:133	YR-48 PANTONE 18-1229 TPG R:150 G:96 B:59
YR-27 PANTON E 14-0941 TPG R:249 G:172 B:47	YR-38 PANTONE 16-1329 TPG R:234 G:164 B:117	YR-49 PANTONE 18-1320 TPG R:130 G:84 B:49
YR-28 PANTONE 16-1140 TPG R:229 G:143 B:37	YR-39 PANTONE 18-1436 TPG R:207 G:139 B:116	YR-50 PANTONE 18-1142 TPG R:167 G:80 B:24
YR-29 PANTONE 15-1147 TPG R:230 G:152 B:68	YR-40 PANTONE 16-1529 TPG R:217 G:137 B:102	YR-51 PANTONE 18-1250 TPG R:174 G:82 B:41
YR-30 PANTONE 15-1145 TPG R:249 G:182 B:93	YR-41 PANTONE 16-1442 TPG R:226 G:136 B:86	YR-52 PANTONE 18-1148 TPG R:158 G:86 B:43
YR-31 PANTONE 15-1237 TPG R:240 G:161 B:78	YR-42 PANTONE 15-1322 TPG R:214 G:154 B:104	YR-53 PANTONE 17-1147TPG R:165 G:90 B:50
YR-32 PANTONE 15-1340 TPG R:242 G:154 B:81	YR-43 PANTONE 16-1220 TPG R:198 G:143 B:101	YR-54 PANTONE 18-1441 TPG R:164 G:87 B:61
YR-33 PANTONE 17-1350 TPG R:255 G:121 B:19	YR-44 PANTONE 17-1514 TPG R:190 G:138 B:110	YR-55 PANTONE 18-1425TPG R:147 G:72 B:43
YR-34 PANTONE 15-1611 TPG R:214 G:166 B:133	YR-45 PANTONE 17-1430 TPG R:169 G:113 B:83	YR-56 PANTONE 19-1250 TPG R:157 G:59 B:35
YR-35 PANTONE 14-1316 TPG R:232 G:196 B:166	YR-46 PANTONE 18-1438 TPG R:181 G:107 B:78	YR-57 PANTONE 16-1452 TPG R:181 G:85 B:51

YR-58 PANTONE 18-1248 TPG R:192 G:89 B:45	YR-69 PANTONE 18-1235 TPG R:121 G:78 B:61	R-06 PANTONE 13-2805TPG R:227 G:181 B:181
YR-59 PANTONE 16-1441 TPG R:223 G:95 B:49	YR-70 PANTONE 19-1436 TPG R:103 G:57 B:37	R-07 PANTONE 16-1712 TPG R:193 G:144 B:142
YR-60 PANTONE 16-1454 TPG R:218 G:78 B:0	YR-71 PANTONE 19-1317 TPG R:86 G:50 B:40	R-08 PANTONE 15-1512 TPG R:198 G:163 B:149
YR-61 PANTONE 18-1536 TPG R:210 G:93 B:60	YR-72 PANTONE 19-1322 TPG R:53 G:34 B:28	R-09 PANTONE 18-1421 TPG R:155 G:113 B:107
YR-62 PANTONE 16-1440 TPG R:234 G:103 B:60	YR-73 PANTONE 19-1317 TPG R:52 G:34 B:26	R-10 PANTONE 16-2107 TPG R:175 G:146 B:148
YR-63 PANTONE 16-1451 TPG R:225 G:98 B:61	**R**	R-11 PANTONE 16-2111 TPG R:202 G:164 B:164
YR-64 PANTONE 17-1462 TPG R:234 G:67 B:24	R-01 PANTONE 14-1508 TPG R:223 G:186 B:169	R-12 PANTONE 13-1409 TPG R:245 G:215 B:208
YR-65 PANTONE 17-1449 TPG R:181 G:48 B:9	R-02 PANTONE 14-1511 TPG R:226 G:179 B:159	R-13 PANTONE 12-2903 TPG R:237 G:211 B:208
YR-66 PANTONE 17-1422 TPG R:142 G:110 B:86	R-03 PANTONE 15-1611 TPG R:214 G:165 B:146	R-14 PANTONE 14-2305 TPG R:237 G:193 B:188
YR-67 PANTONE 18-1314 TPG R:135 G:106 B:87	R-04 PANTONE 16-1610 TPG R:211 G:162 B:151	R-15 PANTONE 14-1506 TPG R:214 G:191 B:180
YR-68 PANTONE 19-1012 TPG R:105 G:82 B:60	R-05 PANTONE 16-1617 TPG R:211 G:150 B:145	R-16 PANTONE 14-1511 TPG R:239 G:197 B:182

R-17	PANTONE 14-1714 TPG R:255 G:193 B:179	R-28	PANTONE 17-16238 TPG R:175 G:108 B:103	R-39	PANTONE 18-1633 TPG R:183 G:62 B:53
R-18	PANTONE 15-1717 TPG R:243 G:175 B:164	R-29	PANTONE 19-1533 TPG R:155 G:84 B:74	R-40	PANTONE 18-1724 TPG R:189 G:46 B:57
R-19	PANTONE 14-1911 TPG R:253 G:178 B:168	R-30	PANTONE 19-1530 TPG R:132 G:64 B:63	R-41	PANTONE 18-1454 TPG R:188 G:63 B:35
R-20	PANTONE 16-1434 TPG R:237 G:161 B:138	R-31	PANTONE 18-1420 TPG R:130 G:79 B:70	R-42	PANTONE 19-1662 TPG R:165 G:36 B:33
R-21	PANTONE 15-1816 TPG R:246 G:161 B:144	R-32	PANTONE 18-1718 TPG R:137 G:82 B:77	R-43	PANTONE 19-1559 TPG R:165 G:46 B:40
R-22	PANTONE 15-1626 TPG R:252 G:138 B:124	R-33	PANTONE 19-1543 TPG R:153 G:61 B:54	R-44	PANTONE 18-1657 TPG R:171 G:7 B:22
R-23	PANTONE 15-2216 TPG R:250 G:144 B:146	R-34	PANTONE 17-1563 TPG R:230 G:44 B:20	R-45	PANTONE 18-1449 TPG R:126 G:29 B:8
R-24	PANTONE 17-1929 TPG R:206 G:116 B:116	R-35	PANTONE 18-1561 TPG R:206 G:40 B:11	R-46	PANTONE 19-1559 TPG R:146 G:24 B:9
R-25	PANTONE 15-1614 TPG R:219 G:156 B:161	R-36	PANTONE 18-1651 TPG R:216 G:62 B:48	R-47	PANTONE 18-1631 TPG R:127 G:46 B:40
R-26	PANTONE 17-1424 TPG R:194 G:115 B:95	R-37	PANTONE 18-1660 TPG R:218 G:34 B:29	R-48	PANTONE 19-1557 TPG R:108 G:33 B:38
R-27	PANTONE 18-1630 TPG R:193 G:102 B:87	R-38	PANTONE 17-1537 TPG R:190 G:72 B:57	R-49	PANTONE 19-1532 TPG R:85 G:24 B:0

R-50	PANTONE 19-1758 TPG R:95 G:22 B:29		RB-05	PANTONE 16-3116 TPG R:214 G:148 B:181		RB-16	PANTONE 18-1718 TPG R:119 G:51 B:59
R-51	PANTONE 19-1524 TPG R:75 G:10 B:25		RB-06	PANTONE 15-2217 TPG R:206 G:135 B:159		RB-17	PANTONE 19-3041 TPG R:169 G:29 B:49
R-52	PANTONE 19-1327 TPG R:66 G:20 B:23		RB-07	PANTONE 16-3115 TPG R:239 G:160 B:200		RB-18	PANTONE 18-2436 TPG R:211 G:46 B:94
R-53	PANTONE 19-3905 TPG R:61 G:55 B:55		RB-08	PANTONE 16-3118 TPG R:223 G:136 B:183		RB-19	PANTONE 18-2328 TPG R:197 G:51 B:109
R-54	PANTONE 19-1327 TPG R:70 G:48 B:45		RB-09	PANTONE 16-3307 TPG R:182 G:144 B:153		RB-20	PANTONE 18-2336 TPG R:198 G:35 B:104
R-55	PANTONE 19-1420 TPG R:63 G:44 B:43		RB-10	PANTONE 16-1710 TPG R:197 G:123 B:135		RB-21	PANTONE 19-2924 TPG R:109 G:36 B:65

RB

RB-01	PANTONE 14-3204 TPG R:214 G:187 B:194		RB-11	PANTONE 16-2111 TPG R:179 G:113 B:128		RB-22	PANTONE 18-3012 TPG R:109 G:70 B:89
RB-02	PANTONE 14-2710 TPG R:237 G:199 B:216		RB-12	PANTONE 16-2107 TPG R:169 G:112 B:170		RB-23	PANTONE 17-3617 TPG R:161 G:117 B:156
RB-03	PANTONE 14-2808 TPG R:247 G:207 B:225		RB-13	PANTONE 18-3211 TPG R:128 G:92 B:108		RB-24	PANTONE 17-3323 TPG R:183 G:108 B:164
RB-04	PANTONE 16-2215 TPG R:239 G:145 B:174		RB-14	PANTONE 18-3012 TPG R:121 G:84 B:94		RB-25	PANTONE 18-3533 TPG R:141 G:70 B:135
			RB-15	PANTONE 18-1619 TPG R:149 G:75 B:84		RB-26	PANTONE 18-3628 TPG R:156 G:92 B:152

RB-27	PANTONE 19-3617 TPG R:43 G:32 B:37	RB-38	PANTONE 17-3725 TPG R:165 G:133 B:201	B-03	PANTONE 16-3931 TPG R:145 G:149 B:184
RB-28	PANTONE 19-3725 TPG R:49 G:38 B:49	RB-39	PANTONE 17-3619 TPG R:138 G:101 B:163	B-04	PANTONE 19-3924 TPG R:46 G:45 B:50
RB-29	PANTONE 15-3508 TPG R:210 G:200 B:214	RB-40	PANTONE 19-3620 TPG R:74 G:57 B:91	B-05	PANTONE 19-3842 TPG R:54 G:49 B:81
RB-30	PANTONE 15-3507 TPG R:206 G:195 B:210	RB-41	PANTONE 19-3722 TPG R:77 G:67 B:104	B-06	PANTONE 17-3934 TPG R:102 G:113 B:177
RB-31	PANTONE 14-3612 TPG R:198 G:180 B:202	RB-42	PANTONE 18-3838 TPG R:95 G:75 B:139	B-07	PANTONE 18-3943 TPG R:66 G:71 B:140
RB-32	PANTONE 16-3817 TPG R:184 G:170 B:184	RB-43	PANTONE 19-3847 TPG R:58 G:32 B:107	B-08	PANTONE 18-3944 TPG R:64 G:72 B:119
RB-33	PANTONE 15-3807 TPG R:188 G:180 B:196	RB-44	PANTONE 19-3725 TPG R:78 G:75 B:81	B-09	PANTONE 19-3955 TPG R:40 G:26 B:142
RB-34	PANTONE 16-3810 TPG R:183 G:179 B:196	RB-45	PANTONE 19-3927 TPG R:59 G:57 B:62	B-10	PANTONE 19-3952 TPG R:35 G:38 B:99
RB-35	PANTONE 15-3817 TPG R:168 G:159 B:186		**B**	B-11	PANTONE 19-3953 TPG R:0 G:2 B:92
RB-36	PANTONE 17-3812 TPG R:150 G:141 B:164	B-01	PANTONE 17-3817 TPG R:146 G:144 B:159	B-12	PANTONE 19-3864 TPG R:24 G:29 B:68
RB-37	PANTONE 17-3817 TPG R:148 G:140 B:170	B-02	PANTONE 17-3932 TPG R:118 G:123 B:165	B-13	PANTONE 18-3945TPG R:48 G:75 B:147

B-14 PANTONE 18-4043 TPG R:53 G:86 B:169	B-25 PANTONE 16-4132 TPG R:107 G:173 B:216	B-36 PANTONE 18-3937 TPG R:61 G:98 B:143
B-15 PANTONE 18-3949 TPG R:34 G:49 B:153	B-26 PANTONE 16-4019 TPG R:105 G:150 B:175	B-37 PANTONE 17-3936 TPG R:75 G:122 B:165
B-16 PANTONE 19-3952 TPG R:7 G:40 B:137	B-27 PANTONE 17-3924 TPG R:130 G:136 B:151	B-38 PANTONE 18-4039 TPG R:60 G:112 B:154
B-17 PANTONE 19-3864 TPG R:10 G:40 B:114	B-28 PANTONE 17-3922 TPG R:127 G:135 B:147	B-39 PANTONE 17-4435 TPG R:12 G:112 B:186
B-18 PANTONE 16-4132 TPG R:122 G:171 B:241	B-29 PANTONE 19-3926 TPG R:95 G:98 B:113	B-40 PANTONE 19-4150 TPG R:25 G:81 B:144
B-19 PANTONE 16-3922 TPG R:183 G:192 B:215	B-30 PANTONE 19-4056 TPG R:54 G:67 B:113	B-41 PANTONE 18-4140 TPG R:1 G:85 B:159
B-20 PANTONE 14-4110 TPG R:193 G:206 B:229	B-31 PANTONE 18-3928 TPG R:68 G:85 B:125	B-42 PANTONE 17-4139 TPG R:0 G:97 B:163
B-21 PANTONE 15-3912 TPG R:178 G:186 B:204	B-32 PANTONE 19-4039 TPG R:53 G:81 B:126	B-43 PANTONE 18-4141 TPG R:18 G:104 B:153
B-22 PANTONE 14-4115 TPG R:179 G:195 B:212	B-33 PANTONE 19-4056 TPG R:36 G:87 B:112	B-44 PANTONE 17-4247 TPG R:0 G:121 B:168
B-23 PANTONE 14-4214 TPG R:155 G:179 B:198	B-34 PANTONE 18-4041 TPG R:37 G:65 B:99	B-45 PANTONE 15-4005 TPG R:188 G:208 B:216
B-24 PANTONE 14-4214 TPG R:144 G:188 B:213	B-35 PANTONE 18-4036 TPG R:42 G:85 B:127	B-46 PANTONE 14-4508 TPG R:122 G:175 B:188

B-47	PANTONE 17-4123 TPG R:52 G:112 B:130	B-58	PANTONE 16-4525 TPG R:74 G:161 B:174	BG-06	PANTONE 15-5106 TPG R:128 G:173 B:164
B-48	PANTONE 19-4342 TPG R:2 G:65 B:81	B-59	PANTONE 15-4825 TPG R:88 G:201 B:212	BG-07	PANTONE 15-5209 TPG R:134 G:183 B:176
B-49	PANTONE 18-4020 TPG R:64 G:98 B:115	B-60	PANTONE 14-4522 TPG R:93 G:213 B:237	BG-08	PANTONE 14-5413 TPG R:98 G:183 B:173
B-50	PANTONE 17-4021 TPG R:112 G:141 B:152	B-61	PANTONE 14-4306 TPG R:158 G:182 B:184	BG-09	PANTONE 17-5122 TPG R:44 G:120 B:113
B-51	PANTONE 17-3917 TPG R:95 G:114 B:120	B-62	PANTONE 17-5102 TPG R:138 G:154 B:154	BG-10	PANTONE 18-4735 TPG R:22 G:124 B:120
B-52	PANTONE 14-4310 TPG R:115 G:196 B:222		**BG**	BG-11	PANTONE 17-4919 TPG R:0 G:112 B:108
B-53	PANTONE 15-4421 TPG R:83 G:164 B:193	BG-01	PANTONE 14-4510 TPG R:150 G:193 B:194	BG-12	PANTONE 16-4427 TPG R:0 G:148 B:153
B-54	PANTONE 16-4529 TPG R:0 G:157 B:186	BG-02	PANTONE 13-4910 TPG R:150 G:214 B:211	BG-13	PANTONE 17-4730 TPG R:0 G:127 B:131
B-55	PANTONE 16-4519 TPG R:77 G:153 B:173	BG-03	PANTONE 13-4809 TPG R:189 G:217 B:219	BG-14	PANTONE 17-4328 TPG R:37 G:113 B:121
B-56	PANTONE 16-4610 TPG R:98 G:159 B:169	BG-04	PANTONE 14-4809 TPG R:184 G:224 B:218	BG-15	PANTONE 15-4712 TPG R:74 G:147 B:147
B-57	PANTONE 15-4415 TPG R:96 G:169 B:184	BG-05	PANTONE 13-5306 TPG R:186 G:221 B:214	BG-16	PANTONE 17-4320 TPG R:67 G:123 B:123

| BG-17 | PANTONE 17-4818 TPG R:85 G:152 B:134 | BG-18 | PANTONE 16-5815 TPG R:75 G:135 B:109 | G-09 | PANTONE 14-6316 TPG R:131 G:183 B:137 |

| BG-18 | PANTONE 18-4728 TPG R:36 G:82 B:79 | BG-19 | PANTONE 18-4217 TPG R:78 G:114 B:110 | G-10 | PANTONE 15-6114 TPG R:111 G:170 B:121 |

| BG-19 | PANTONE 19-4826 TPG R:32 G:75 B:71 | | — G — | G-11 | PANTONE 14-0232 TPG R:135 G:211 B:117 |

| BG-20 | PANTONE 19-4324 TPG R:0 G:46 B:50 | G-01 | PANTONE 16-5421 TPG R:26 G:153 B:104 | G-12 | PANTONE 14-0127 TPG R:132 G:170 B:102 |

| BG-21 | PANTONE 18-5121 TPG R:6 G:73 B:66 | G-02 | PANTONE 13-6008 TPG R:197 G:226 B:194 | G-13 | PANTONE 17-6323 TPG R:102 G:121 B:96 |

| BG-22 | PANTONE 17-5722 TPG R:31 G:91 B:75 | G-03 | PANTONE 16-4404 TPG R:146 G:165 B:149 | G-14 | PANTONE 16-0237 TPG R:88 G:145 B:67 |

| BG-23 | PANTONE 17-4716 TPG R:42 G:96 B:87 | G-04 | PANTONE 16-5106 TPG R:150 G:178 B:158 | G-15 | PANTONE 16-6444 TPG R:44 G:153 B:60 |

| BG-14 | PANTONE 17-5421 TPG R:0 G:119 B:102 | G-05 | PANTONE 14-6007 TPG R:181 G:199 B:186 | G-16 | PANTONE 16-6339 TPG R:68 G:136 B:60 |

| BG-15 | PANTONE 16-5412 TPG R:72 G:153 B:139 | G-06 | PANTONE 16-4408 TPG R:140 G:170 B:155 | G-17 | PANTONE 15-6340 TPG R:66 G:160 B:86 |

| BG-16 | PANTONE 16-5109 TPG R:85 G:153 B:134 | G-07 | PANTONE 14-4809 TPG R:168 G:211 B:195 | G-18 | PANTONE 16 -5924 TPG R:65 G:129 B:92 |

| BG-17 | PANTONE 14-5721 TPG R:44 G:226 B:169 | G-08 | PANTONE 15-4707 TPG R:150 G:191 B:174 | G-19 | PANTONE 18-0125 TPG R:34 G:96 B:61 |

317

G | GY

G-20	PANTONE 17-6229 TPG R:18 G:87 B:50	GY-03	PANTONE 16-0123 TPG R:105 G:134 B:80	GY-12	PANTONE 16-0213 TPG R:167 G:173 B:144
G-21	PANTONE 118-0117 TPG R:46 G:87 B:55	GY-04	PANTONE 17-6319 TPG R:96 G:124 B:81	GY-13	PANTONE 15-6310 TPG R:158 G:165 B:127
G-22	PANTONE 19-5413 TPG R:39 G:76 B:63	GY-05	PANTONE 17-0220 TPG R:87 G:110 B:75	GY-14	PANTONE 14-0418 TPG R:189 G:195 B:153
G-23	PANTONE 19-5420 TPG R:9 G:71 B:50	GY-06	PANTONE 19-0315 TPG R:46 G:63 B:30	GY-15	PANTONE 15-0318 TPG R:170 G:172 B:119
G-24	PANTONE 18-6114 TPG R:47 G:76 B:53	GY-07	PANTONE 18-0538 TPG R:102 G:116 B:55	GY-16	PANTONE 15-0522 TPG R:179 G:177 B:123
G-25	PANTONE 19-5914 TPG R:0 G:43 B:20	GY-08	PANTONE 15-6310 TPG R:141 G:165 B:123	GY-17	PANTONE 14-0418 TPG R:184 G:188 B:125

— GY —

GY-09	PANTONE 14-0116 TPG R:190 G:211 B:142	GY-18	PANTONE 17-0625 TPG R:123 G:127 B:73		
GY-01	PANTONE 14-0232 TPG R:141 G:195 B:105	GY-10	PANTONE 14-6308 TPG R:190 G:191 B:172	GY-19	PANTONE 17-0929 TPG R:127 G:122 B:71
GY-02	PANTONE 15-0343 TPG R:136 G:176 B:75	GY-11	PANTONE 14-0216TPG R:187 G:191 B:167	GY-20	PANTONE 17-0627 TPG R:117 G:122 B:78

後記

本書開始動筆正值 2018 年春天，完成於 2018 年底。因此，書中涉及的展會、流行資訊、流行色趨勢的訊息，也到 2018 年為止。而本書與每位讀者見面時，肯定是晚於這個時間點。那麼，這本書是否就沒有意義了呢？

已經讀完本書的讀者，一定會發現，本書的主題並不是關於流行色資訊的。流行資訊、潮流訊息，本就不應該從書中獲取，而是應當關注時效性更強的時尚雜誌、時尚品牌發布的當季新品、年度最新展會、各種產業大賽的佼佼者等等。

在這個訊息開放和全球化的時代，獲取流行色資訊並不難，甚至可以說這方面的資訊是爆炸式的。面對千頭萬緒的訊息，到底該如何選擇，如何應用，如何落實，才是本書探討的問題。實際上，各行各業對流行、對生活方式的理解與轉化，也存在一定程度的差異。家居產業中，不同產品的生產週期、消費更新週期不同，對流行和生活方式的反應也存在很大的差異。因此，關於流行色趨勢落實轉化更深入的方法，也很難在一本書中講清楚，這必然是需要與實際生產相結合的。但筆者仍希望透過本書，讓讀者進一步理解流行色趨勢，明白一個至關重要的道理——流行色趨勢並不神秘，只是訊息和資訊分析，以及對生活方式的觀察總結。

希望閱讀本書之後，不再害怕在居家環境使用流行色，在保持風格的同時，做出不一樣的設計，不斷萌發新鮮的設計靈感，保持旺盛的設計生命力。

時尚家居配色大全：

專業設計師必備色彩全書，掌握流行色形成原理，實務設計
應用提案寶典

作者 ｜ 張昕婕・PROCO普洛可時尚

責任編輯 ｜ 楊宜倩
美術設計 ｜ 莊佳芳
版權專員 ｜ 吳怡萱
編輯助理 ｜ 黃以琳
活動企劃 ｜ 嚴惠璘

發行人 ｜ 何飛鵬
總經理 ｜ 李淑霞
社長 ｜ 林孟葦
總編輯 ｜ 張麗寶
副總編輯 ｜ 楊宜倩
叢書主編 ｜ 許嘉芬

出版 ｜ 城邦文化事業股份有限公司 麥浩斯出版
E-mail ｜ cs@myhomelife.com.tw
地址 ｜ 104台北市中山區民生東路二段141號8樓
電話 ｜ 02-2500-7578

發行 ｜ 英屬蓋曼群島商家庭傳媒股份有限公司城邦分公司
地址 ｜ 104台北市民生東路二段141號2樓
讀者服務專線 ｜ 0800-020-299 （週一至週五上午09:30～12:00；下午13:30～17:00）
讀者服務傳真 ｜ 02-2517-0999
劃撥帳號 ｜ 1983-3516
劃撥戶名 ｜ 英屬蓋曼群島商家庭傳媒股份有限公司城邦分公司

總經銷 ｜ 聯合發行股份有限公司
電話 ｜ 02-2917-8022
傳真 ｜ 02-2915-6275

香港發行 ｜ 城邦(香港)出版集團有限公司
地址 ｜ 香港灣仔駱克道193號東超商業中心1樓
電話 ｜ 852-2508-6231
傳真 ｜ 852-2578-9337
E-mail ｜ hkcite@biznetvigator.com

馬新發行 ｜ 城邦(馬新)出版集團
地址 ｜ Cite (M) Sdn. Bhd. (458372U)
41, Jalan Radin Anum, Bandar Baru Sri Petaling,
57000 Kuala Lumpur, Malaysia.
電話 ｜ 603-9056-3833
傳真 ｜ 603-9057-6622

製版印刷 ｜ 凱林彩印股份有限公司
版次 ｜ 2021年12月初版一刷
定價 ｜ 新台幣880元整

Printed in Taiwan 著作權所有・翻印必究

國家圖書館出版品預行編目(CIP)資料

時尚家居配色大全：專業設計師必備色彩全書,掌
握流行色形成原理,實務設計應用提案寶典/張昕
婕作. -- 初版. -- 臺北市：城邦文化事業股份有限公
司麥浩斯出版：英屬蓋曼群島商家庭傳媒股份有
限公司城邦分公司發行, 2021.12
面；　公分
ISBN 978-986-408-769-3(精裝)

1.室內設計 2.色彩學

967　　　　　　　　　　　　　　110020869